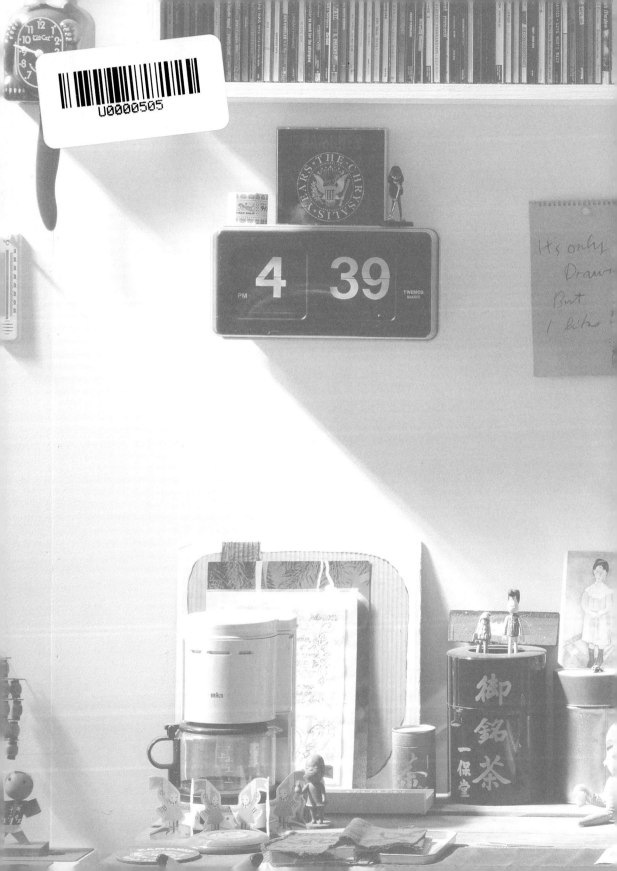

YOSHITOMO NARA

IN HIS OWN WORDs

始 於 空 無 一 物 的 世 界

奈良美智

我的繪畫生涯至今持續了多少年呢？

我啊……僅僅因為喜歡畫畫，在過了三十歲以後，依然在美術學校念書。後來我不滿足於日本學校的教育，遠赴德國留學。從德國的學校畢業時，我都快三十五歲了。我不是在逃避現實、逃避步入社會，我只是貪戀能夠自由繪畫的每一日。

現在，這本記錄著我半個人生的書在華文世界出版了。這些年來並沒有抱持著任何目的或人生目標的我，應該對這本書的讀者說些什麼呢？我從未將畫畫這件事當作謀生手段，也從未將它看作我的職業。沒錯，走上這條持續創作的道路，於我而言並非職業選擇，而是一種生活方式。我的人生，一直伴隨著對自由的渴求與歌頌。

繪畫並非我的全部，我也從未想過要像巨匠那樣將自己的人生全數奉獻給藝術。但是，不可否認的是，繪畫是我認真思考人生的契機。那些創作的時間，讓我明白自己認真對待的究竟是什麼。

如果沒有和藝術的相遇，也就沒有現在的自己。

對於現在的我來說，旅行、拜訪小小的地方聚落比畫畫更有趣、更快樂，也更能切實地感受到活著的意義。但是，能有這樣的感受，必然也與我一直在畫畫有關。雖然我的人生總在繞遠路，但這才有真實感啊，一定是的。

今後我也會繼續這樣的旅行吧，當然也會繼續畫畫，還會面臨不知道什麼時候到來的死亡吧？即便如此，對我而言這也是無關緊要。我確信的是，無論如何我都會一直畫下去。這既不是為了小小的地方聚落，也不是為了正在閱讀這篇文章的你，應該還是為了自己能繼續保持自我。

讀完這本書，能對我有多一點點的瞭解，那就好了！

奈良美智

二○二一年四月二十二日

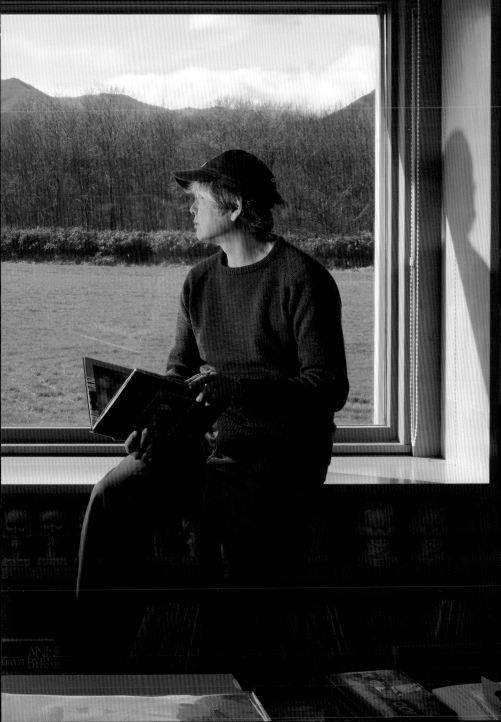

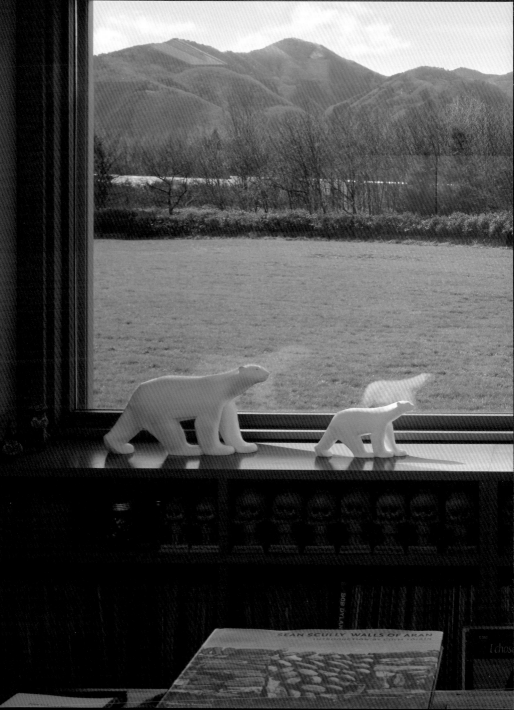

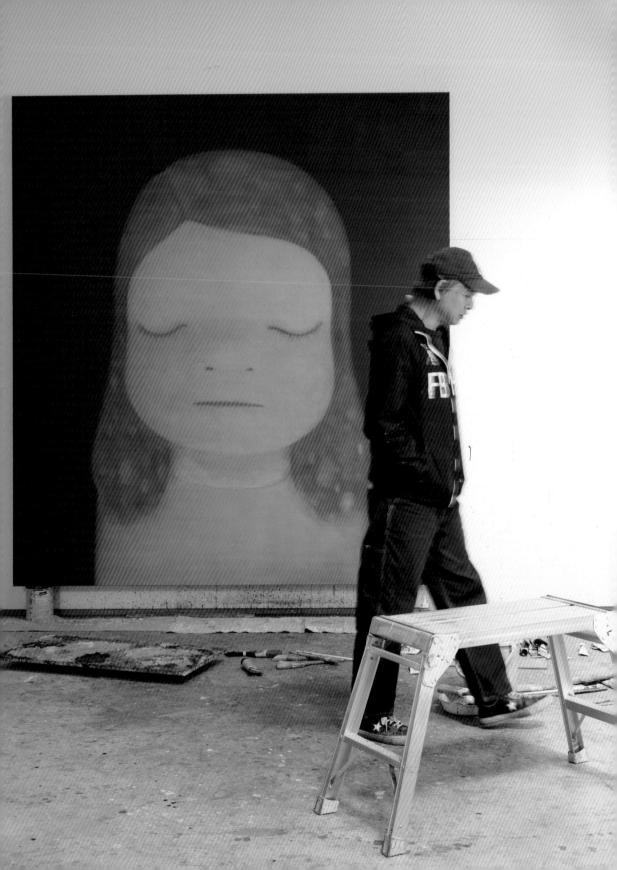

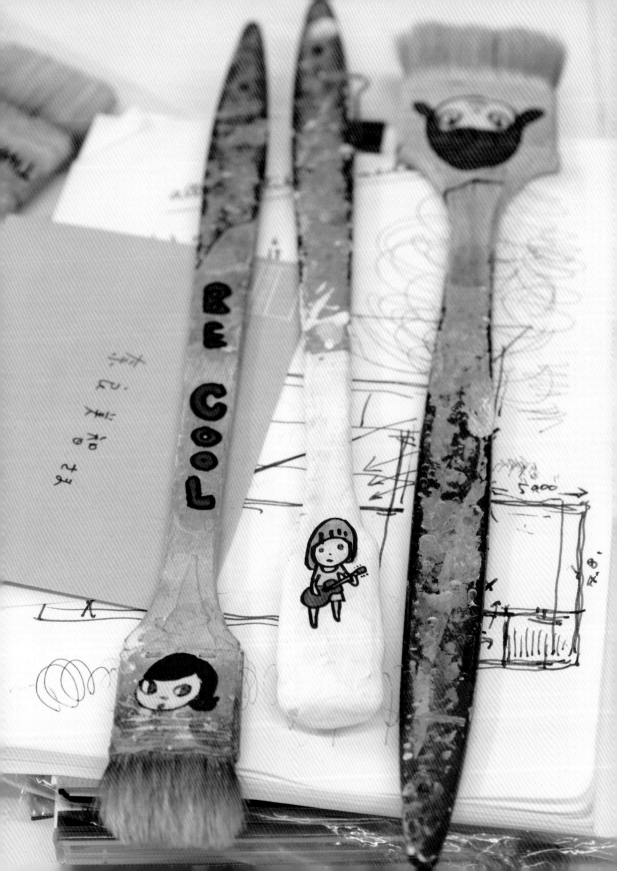

自 傳

AUTOBIOGRAPHY

半生

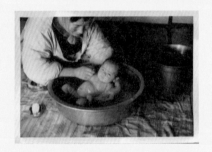

一九五九年，於青森縣弘前市
剛出生的奈良美智和他的母親

故鄉的時日

我出生於五〇年代尾聲，北國的地方城市。在我上托兒所那時候，雙親在平緩的山丘上蓋了一間獨棟的小平房。那裡是沒有住家、宛如草原延伸的廣闊地帶，也是我記憶的開始。鄰居家有羊，看得見遠處的小學跟街道。我上小學不用走馬路，穿越草原就能過去。

小學一年級的時候，我和班上的阿學兩個人搭車跑到民營鐵路的終點站。那天剛好是颱風過後，我還記得小小溫泉鄉的河川水位暴漲，還有快要被沖走、已經半毀的橋樑。逛完了不太大的小鎮，我們在第一顆星星亮起的時候搭上了回家的火車。在車上我們被一個多管閒事的阿姨抓住，到了下車的站也不能下車，被帶到一個大站，還叫了警察，讓因為擔心而臉色鐵青的母親們來接。不過，幸好我的父母並不是愛管東管西的人，從此之後，只要事先告知都會允許我自由行動。到了小學高年級，我騎單車到了許多地方，也記得中學的時候睡過帳篷。在雙薪家庭的放任主義下，自由自在地行動。

七〇年代中期我家窗外已漸漸看不見蘋果園，不知不覺周圍的房子都蓋起來，把我們包圍了。從前那片草原消失得無影無蹤，隔壁家的羊也不知在什麼時候不見了。二次世界大戰戰敗後，日本因為韓戰的特別需求 1 開始經濟復甦，地方的風景也改變了。這樣的光景轉換，出生於五〇年代日本地方城市的人們應該都見證過。生活一天一天變好了，家裡的東西，一點一點變多了。

六〇年代與七〇年代的風景是迥然不同的。這裡指的不是地方上的山丘那棟小屋子窗外寬闊的風景在改變，而是對於這幅叫做世界的風景，我的看法有了很大的變化。深夜的收音機為年輕人帶來外國的樂曲，電視透過衛星直播告訴全世界人類登陸月球了。接著在同一時期，

偏離了當初的預測、戰況越來越膠著的越戰，也經由照片或影像零時差的被傳播著。在美國，以年輕人為中心，質疑為什麼要打越戰，並轉為大規模的反戰運動。過去有如化學香料般的流行歌曲已然失色，用爆炸性的音量面對看不見未來的世界，真實嘶吼的搖滾樂讓年輕人趨之若鶩。反戰運動把搖滾樂聽眾的年齡層與意識一口氣都拉高了。這讓原本討厭大聲量的公民運動世代覺醒，從文學、電影，到街頭次文化等等，對於過去的價值觀產生全面性的反擊，並且釋放到美國社會。

這樣的七〇年代，與我十到二十歲之間的青春期正好重疊。在小學高年級流行自己組收音機的時候，我收聽著自己第一次親手組裝的晶體收音機，耳機沒拔掉就睡著了，結果半夜醒來聽見了深夜放送的節目，主持人對年輕聽眾播放的音樂立刻將我俘虜。不知道是幸運還是不幸，由於我住的縣市有美軍基地，所以也能從他們的廣播電台收聽到各式各樣的歌曲。

在一九七五年越戰結束前後，搖滾樂進化出更多風貌。受到東方思潮與古典樂的影響，以及使用最新的電子音樂與錄音播放技術的進步，新式的靈魂樂也嶄露頭角了。年輕人的音樂與次文化晉升為藝術，在得到公民權以後逐步邁向大眾化與商業化。在這當中，喜愛藝術的菁英份子們開始遠離流行的事物，在藝術市場上，觀念性的作品漸漸成為話題，這些都是我到後來才明白的事情。那個時候的我，端詳著用攢下的零用錢所買的唱片封面，比源頭要晚了十年才接觸到普普藝術，而在音樂上也有著同樣的時差。我除了收聽廣播播放的最新歌曲，也會去找自己關注的音樂人過去的專輯，或者是對他們有影響、他們所推崇的事物。我也曾跟與商業主義無緣的美國地方非主流品牌訂購唱片。我對傳統民謠也很有興趣，不只是黑人音樂，也曾為了追尋白人音樂的源頭，而聆聽美國阿帕拉契山中的移民當時傳誦的歌曲，以及那些歌曲的起源，來自英國與愛爾蘭的民謠。

如果要問那個聽著英國與愛爾蘭古老民謠，跟民主運動時期的民謠，還有越戰時期反戰搖滾樂，閱讀著當代文學的少年，有沒有因此被教育成反權威社會的年輕人呢？我覺得無法簡單地回答 YES。看著那些打不贏權威乾脆過起好日子的日本年輕人，以及淺間山莊事件2裡極端份子的下場，我覺得自己一直在倡議的是「自由」，而不是「反權威」。對那些脫離現實社會試圖建立自己社群的剩餘少數嬉皮世代，也充滿了親切感。如果捫心自問，我認為自己被教育成了愛好和平與文學的少年。

不知不覺中，我變成比起一般大學生更加沉迷於搖滾樂的搖滾宅，高中就結交比自己大上一輪的大人。他們是在老家的夏季祭典睡魔祭，自己製作睡魔參加的團體，名字叫做「必殺睡魔人」。成員來自爵士樂咖啡店、Live House、花店等等，是由同鄉的好朋友們所組成。從祭典開始前幾個星期，他們就會在空地搭起大帳篷製作睡魔，不知從什麼時候起，我也開始在那裡出入。從傍晚到深夜幫忙製作睡魔，接著又跟著他們沒日沒夜的玩鬧。與不忘自由的年長前輩聊音樂本來就很開心，能跟聚集在那裡、年齡相近又志同道合的人碰面，也很有意思。祭典舉辦期間，連外地人也會來幫忙。我在那混了沒多久就遇見了友川 Kazuki（1950-）3，突出劇場的外波山文明（1947-）4，還有太古八郎（1940-1985）5，以及在淺草的脫衣舞孃吉洛。我還認識了 Live House 的老闆，所以即使睡魔祭結束了，臉就是通行證，可以免費觀賞各種表演。某一天，有人這樣對我說：「我想把車庫改裝成搖滾樂咖啡館，你要來幫忙嗎？」

高二的秋天，我把學校放一邊，搞起了搖滾咖啡館。我們一起打造了室內的牆壁、桌椅，甚至吧台。還做了窗框，把切割失敗許多次的玻璃嵌了進去。他們還讓我負責在鐵捲門上畫畫。畫的是一對彈著吉他、擬人化的貓咪情侶檔。每個週末我都在 Live House 度過，每天都去離家步行五分鐘的搖滾咖啡同一個時期，也畫了掛在 Live House 舞台後方牆上很大的一幅畫。

館。搖滾咖啡館的位置上有兩台轉盤，我每晚都在那兒選曲播放。我與一些喜愛音樂的大學生常客變得很要好，聽他們談文學、戲劇和電影。然後我會驕傲地說些他們不知道的音樂。

我認為自己在學校外的社會大學裡，是個不可多得的好學生，但是在學校功課卻不怎麼樣，是個光說不練的壞學生。即使如此我每天還是開心的在搖滾咖啡館這間學校，慢慢成為大人。在這樣的某天，常客們以我很會畫畫為理由，送給我一本畫冊《萬鐵五郎／熊谷守一》，是一套集結了日本國內藝術家的美術全集裡的其中一本[6]。那是我書架上從來沒有的類型。我要如何讀懂沒有文字的東西？其實只要將過去一直聽音樂的「耳朵」切換成「眼睛」就可以了。從萬鐵五郎與熊谷守一的畫裡，竟然能體會到聽音樂時獲得的情感，簡直就像倫發現哥倫布的雞蛋（Egg of columbus）[7] 一樣驚喜。

當然，在認識這些畫家以前，我已經看過好幾位畫家與攝影師的作品，雖然深受漫畫雜誌《GARO》[8] 裡的鈴木翁二（1949-）、林靜一（1945-）與赤瀨川原平（1937-2014）等人的畫作吸引，但是我從來沒有意識到，例如把它們放在畫布上當作單獨的畫作觀賞。就算家鄉的國立大學教育美術系的學生不經意的對我說「奈良同學很會畫畫應該去念美術系」，我也從來沒想過自己可以去報考那種專業的學校。在我的生活裡，顯而易見的是美術的距離很遙遠，我無法擁有去念美術大學這種完全脫離現實的想法。我和其他同學一樣，覺得只要能混進某一間有聽過名字的大學就可以了。

就這樣來到了高三的暑假，我人在東京，參加大型升學補習班文科生的暑期輔導。老師對著許多補習生授課的課堂讓我感到很無聊，反而是身處於大都會這件事讓我非常興奮。我跑了許多現場演唱、唱片行還有咖啡館，果然還是下課以後的生活比較有趣。某一天，我坐在補

習班前的路邊看書，有個看來與我氣質相近的補習生叫住我：「誒，要不要買講習課的票？」那是關於「藝術大學升學課程」以裸女素描為主的研習課程。我一看到「裸女」兩個字瞳孔就放大了，接著，那些曾被說過「奈良同學好會畫！」的往事，還有小學老師「你畫得跟大人一樣耶！」的驚呼，瞬間在我的腦海奔馳，也理解到原來想要賣票給我的同學，是因為我的穿著打扮判斷我是為了報考美術系才來補習的。既然我被稱讚很會畫畫，應該能過關吧（可以看見裸體的女人了！），於是我假裝考慮了一下回答說：「好喔！」

褪去衣衫的中年模特兒，說是模特兒但不是時尚雜誌那種八頭身，而是隨處可見的歐巴桑。雖然這讓十七歲少年的激動幻滅了，但也幸虧如此，我才得以冷靜地進行描繪。環顧四周，感覺並不是大家都很厲害，當中也有人很明顯就是來錯了地方。出乎意料的我畫的線條好像還不賴？連講師都說：「第一次見到你，平常在哪家（補習班）上課？」。老師問我：「高三？要報考哪裡？」「什麼？普通的大學？不考藝術大學嗎？好可惜喔……」老師一直這麼講，我也不由得問了一些像是「藝術大學？我可以考嗎？」等等的蠢問題。

……怎麼這文章看似認真，結果越來越不正經了，不過，高三那年夏天，確實讓我萌生了天真的念頭，想說就先報考藝術大學，應該會比普通大學容易考上吧。然後，也下定決心嘗試考美術系。這可不是「我想要成為藝術家！」那種認真的決定，而是「大學生活應該可以過得很爽吧」那種欠揍的想法。

高三的冬天，為了上冬季講習課我到了東京。這次不是文科生的課程，而是考藝大課程的術科補習。我在那兒第一次體驗畫油畫、用炭筆素描。傍晚就到新宿的搖滾咖啡館，在吵雜的樂聲中看書。我在睡魔祭中認識的劇場人，他們說過「到東京一定要來露個臉喔」，但我無法靠近他們在新宿黃金街的店。有一次，我人已經到了店門口，裡面卻傳來非常激烈的唇槍舌

戰。身處東京如此巨大的城市，我覺得自己好像一隻被蟻獅，課堂後我總是到搖滾咖啡館只點一杯咖啡，在那消磨幾個小時。即使如此白天的課依舊非常有趣，畫畫變得越來越好玩，明明是初學者，畫的裸女素描竟然還受到稱讚，我漸漸感到即使不去念大學，永遠留在這裡好像也不錯。如今想起來，也知道那個念頭很蠢，但當時真的樂在其中。我還認識了愛音樂的東京女孩，過年的時候她對我說：「一個人迎接元旦很寂寞吧？要不要來我家？」於是就被請到她家圍爐吃年菜，我開始覺得自己已經在東京定居下來了。

接著是考試。才剛開始學油畫的我沒有報考油畫科，而是報了考題是我經常被讚美的裸女素描的雕塑科。我很幸運被錄取了，卻不知為何沒有去辦入學手續。採取放任主義的雙親，連我報考過什麼大學都不知道，還以為我要重考一年的目標是普通大學。從東京回到家的我，跟從前一樣總是埋頭躲在之前那家搖滾咖啡館。和當地大學生聊天依舊很愉快，覺得就這樣被人與音樂包圍著過日子也可以。在我考上的大學入學報到期限將至那陣子，雕塑科的岩野勇三老師打電話到我家。他跟我說：「念不念藝術大學，或者要不要重考都沒關係，無論選什麼都來見我一面吧。」於是我搭著夜車前往老師在等我的大學。

我在春假的時候參觀了藝術大學。雕塑科的工作室即使是在春假，還是有幾個學生在創作。那裡有補習班的工作室所沒有的「自由」氛圍。那些認真追尋著什麼而創作的大學生，看起來好像在叫我要往那條路前進。我走出連暖氣也沒有，甚至有點冷的工作室，早春的陽光溫暖灑落。不知怎的，風景看起來比以前更新鮮，我覺得自己彷彿從長長的冬眠甦醒過來。

武藏野美術大學

高中畢業一年後的一九七九年，我進了武藏野美術大學，念的是技術專科，屬於造形學院當

中的進修推廣部，術科比學科多。會想去那裡的契機，是因為畫家麻生三郎在那兒教書。麻生三郎是同個時代之中我最喜愛的畫家，能跟著他學畫簡直像在做夢。麻生老師與很早便離世的松本竣介（1912-1948）10、靉光（1907-1946）11等人是畫畫的夥伴。比起老師為我的作品講評，我更愛聽那些關於二戰結束後的東京，還有當年他與好友之間的軼事。比起整天盯著臭水溝，會看到各種垃圾混著貓狗屍體漂過，還有大夥兒到車站前的路邊攤吃烏龍麵，結果因為電車來了，井上長三郎（1906-1995）12把吃到一半的烏龍麵放進大衣口袋上了車，在車廂裡吸著麵聽爽朗的前輩畫家們那些好笑又滑稽的趣事。理所當然的，我與同學們的相處，也跟那個年代的前輩畫家差不多；每個人都是怪胎，但對繪畫抱持的熱情無與倫比。跟他們在一起的每一天，讓我感到自己也跟繪畫組的學生沾上了邊，身上沾滿了顏料作畫。我並不是有才華的資優生，不知為何態度卻好像很不可一世。

午休的時候我會在學校食堂洗碗，並不是因為缺錢，只是午休也想讓身子動一動。碗洗完以後，我會繼續穿著膠質的白圍裙與白長靴，在廚房裡選自己喜歡的菜當午餐。這種學生肯定很少見。從廚房叫住來吃午飯的同學，讓我覺得自己很特別，感覺很興奮。

我從高中起就老是跟年長的人混在一起，就算才大一也能以平常心與學長們交談。有一位來自岩手縣、大我兩屆，雖然還是學生卻經常入選公開徵件展的學長，我倆特別聊得來。他曾參加公開徵件展所主辦的歐洲旅行，與我分享親眼目睹只在畫冊上看過的名畫時有多感動，還有許多畫家都曾描繪過的巴黎街頭風景。聽著這些，不知道什麼時候，我也幫自己辦了一本護照。

比起同年級，我確實是跟學長們走得比較近。那些學長與其說是認可我的繪畫實力，不如說是覺得天不怕地不怕的我挺討人喜歡。高中時期也是如此，如今想來更是覺得自己經常得到

許多年長人士的引導。到現在如果我喝醉，還會在心中默念那些前輩們的名字。

要升上大二前的春假，二十歲的我前往歐洲旅行，也就是所謂的背包客，背著最精簡的行囊，造訪了許多歐洲城鎮。到美術館去看教科書上那些畫的真跡。每一次，比起鑑賞畫作，我更想說要看真跡這個行為所感動。當我察覺自己並非因為畫作本身而感動時，從前看著印出來的畫被造訪真跡這件事的有趣之處便消失無蹤。然而，我卻發現了更有趣的事情，那就是我在各處下榻的青年旅館，與外國年輕人們的交流。我們根本不聊繪畫，聊的是看過的電影與聽過的音樂。每當我們說出彼此都知道的名字，就好像共同擁有了超越言語的印象，那我很感謝那些隻字片語。不是美術這種專業學術，而是在以更大程度涵蓋我們周遭的次文化當中，才有著生活在同一個時代的現實。每當我們聊到許許多多的搖滾樂與民謠，還有文學、電影，我才能對整個世代的價值觀產生自覺。比起美術這項單一的教養分類，我反而從存在於現實生活中的次文化裡，看見了共通的語言。而且，比起那些被保存在美術館、過去我只看過印刷品的名畫，反而是不曉得在做什麼的當代藝術家的作品，讓我覺得更有意思。我也開始意識到，工匠般的技術與自我表現的方式是完全不同的兩件事。我覺得眼裡所見的都很新鮮，彷彿重獲新生了一樣。這樣的我，在五月的連續假期結束時獨自從歐洲回國，也在旅行中花光了那年應該要繳的學費。

就讀藝術大學的我，高中時代並不是特別會畫畫的學生。然而理所當然的，藝術大學的學生每個都很會畫畫。以全國地區來講，我完全不是顯眼的存在，只不過是個有勇氣獨自到歐洲旅行的先驅者（在當時），然而歐洲之旅明顯改變了我。比起畫得好不好這種技術性的問題，世代之間能共同擁有的事物其實更加重要，我是瞭解到箇中妙處才回國的。具有普遍性的事物，首先要在同一個世代裡共享。過去看似打遍天下無敵手很厲害的同學，他的畫看起來也不過是很會畫而已。

愛知縣立藝術大學

我在歐洲旅行花掉了該繳學費的錢，於是從武藏野美術大學辦了休學，決定隔年報考公立的藝術大學。也因為我最尊敬的麻生老師正好因為高齡要退休，因此這決定下得令人驚訝的容易。接著我很幸運的考進了愛知縣立藝術大學，因為旅行花光學費的事我對父母說不出口，只說是為了要減輕他們的經濟壓力才想轉到公立學校。

一九八一年的春天我搬到名古屋郊外的長久手町。搭了搬家公司的順風車，跟著行李從東京一起被搬過去。那個時候的名古屋雖然已開始削山整地蓋住宅發展衛星市鎮，但比起二○○五年愛知萬國博覽會的契機而開通的磁浮列車，把鄉鎮變為城市的那種轉變，當時尚未升格成市的長久手町仍是農田與菜園，依然保有緩慢的鄉間氣息。接下來我要就讀的大學，位於地鐵的終點站還要再轉乘巴士，一直坐到鄉間風景的終點，就在廣大的農業試驗場旁邊。

入學以後大學四年我都住在校門口旁邊的小屋。那是農家的房東出於好玩蓋的，稱不上住家，真的就是間小小的屋子。夏天很熱，冬天跟戶外一樣冷，共用的衛浴都在小屋外面。那一帶散布著這種給學生住的「小屋」，簡直就像大自然裡面的學生宿舍，我們每晚都會到某個同學那邊聚會，不斷聊著幼稚的藝術，並且愚蠢的喧鬧。大學校園像高爾夫球場一樣既寬闊又充滿著綠意，有種與世隔絕、時間都停頓般的自由感。無論在學校還是住處，雖然是井底之蛙的我們很自由並且自覺所向無敵。

有一天，我獨自在天色已暗的工作室隨意揮動畫筆，一個不是班導的老師走了進來，「你的畫滿有意思的嘛」他對我說，停頓幾秒以後提出了邀請「一起去吃晚餐吧」。那個人是櫃田伸也老師，他的作品和個性跟麻生老師是完全不同的類型，卻有種很容易讓人親近的吸引力。

結果，我的學生時期櫃田老師雖然一次都沒有教過我，卻請我吃了無數次的晚飯，告訴我許多關於美術的事情。然後不知不覺的，我已經可以自顧自地到老師家從書架上找書來讀。櫃田老師既不是我的班導也不是指導教授，與其說是老師，還更像是親戚的叔伯，出乎意料的我對他透露過許多內心話，而老師真摯地接納了那樣的我。

考上研究所那時候，加上也有了車，於是我搬到長久手町附近尾張旭市的公寓。然而我卻無法適應那種新婚夫妻會入住、兩房兩廳的「普通」公寓，才住了一年我就在附近找到一間空倉庫搬了出去。那裡曾是地下劇團排練與公演的場地，我找到幾個夥伴一起共用那個大空間，把六疊榻榻米大的辦公室當成自己的住家。

直到研究所畢業一年後，我還繼續住在那裡進行創作。正確來說，因為大學買了我畢業作品的畫作，當時雖然還沒有博士課程，但理所當然的應該要進入最後的學程，也就是做研究。然而，我卻因為忘了提出資料申請的期限而無法繼續升學。如果問我是否大受打擊，其實答案是NO，我反而覺得擁有了比學生更多的自由時間。大學畢業後我就開始在美術升學補習班兼職做講師，薪水還算不錯，早就請父母不用再寄錢，生活也不成問題。我還是會去學校的商店購買畫畫用的材料，與學弟妹之間的聯繫自然也沒有中斷，感覺上自己只是看來是學長的學生。對於我來說，世界的中心依舊是學校周邊的宿舍世界，多少有一點點進步的藝術論述與愚蠢的喧鬧，依舊不斷重複上演。

在美術升學補習班大家都稱我為「老師」，名古屋市內的畫廊也開始邀我的作品去展示。我覺得自己好像有點了不起了，在學生面前只會大唱理想的高調。大學時代都以反好學生姿態過的我，其實只有一張嘴很會講，看著學生一雙雙有如雛鳥般凝視我的眼睛，我開始感到自己好像在騙人。就跟這些想要進入藝術大學的學生一樣，我覺得自己也應該要再繼續深造。

杜塞道夫藝術學院

一九八八年，我來到德國的杜塞道夫。就算已經抵達德國，學生們在名古屋車站為我送行的畫面還深深烙印在腦海。我通過了杜塞道夫藝術學院的入學考試，又要展開學生生活了。儘管語言不同，我在那裡也繼續過著宛如在長久手時期的日子。

雖然我完全不會講德文，學校每個人都非常友善，理所當然的，一直在日本念美術的我，技巧比大家都要好。大家不介意我無法以德文好好溝通，還是願意在沒有創作者說明的情況，試著理解我的畫與手繪的線條。而且每當老師對我的創作提出疑問的時候，他們還會幫我代答，當時的我完全聽不懂德文，不知道大家講了些什麼。然而，我認為他們拼命的為了我這個人，以及我所嘗試描繪的東西，比我本人的說明還要更有說服力。

我不是外國交換留學，或者公費生那種菁英留學生。那種留學生會被安插到二年級以上的班級，而參加一般考試入學的我，要跟大家一樣從一年級開始。德國的藝術學院在第一年不管主修是什麼，大家會先上一年同樣的課程。什麼都學的這一年，被稱作是「決定方向的期間＝Orientierungsbereich」用一整年來確定要走的路。原本想念純藝術的學生，後來改變心意專攻建築或舞台美術，也不是什麼稀奇事。

儘管一年後我就選擇升級主修繪畫了，但比起在繪畫班認識的人，我反而跟第一年認識的夥伴們到現在還保持著交流。跟他們相處是一段有如青梅竹馬般的情誼，與各自的目標跟理想的未來毫無關係。反而是跟繪畫班的同學們的對話，不是美術史就是藝術論，對語言能力根本無法談得很深的我來說，只感到那個世界既沉重又狹隘。

藝術學院每年都會舉辦一次校內展覽。二年級以上的學生可以各自展示自己的得意之作，整個學校還會徹底大掃除，把畫室與走廊都清空，還會將牆壁重新粉刷成白色才展出，算是很正式的展覽，也是畫廊尋找未來之星的地方。大家都為此拚了全力展出自己的力作，後來我獲得荷蘭畫廊邀請展出。還有德國當時的藝術中心所在地科隆，有一間著名的畫廊也對我提出了展覽的邀約。在那家畫廊展出後，從藝術學院畢業後的展覽邀約也越來越多了。

藝術學院結業

以為學生時代會永遠持續下去的我，終究還是念完了藝術學院。但是，卻因為遲到而錯過結業典禮，結業證書是在辦公室領的。雖然不再是學生這件事，讓身在異國的我感到不安，不過科隆那間畫廊簡單提供了證明，我便輕易的以藝術家身分拿到居留許可的簽證。接著，也因為畫廊幫忙找好了畫室，我便從杜塞道夫搬到科隆繼續創作。畫室講起來好聽，其實不過就是一棟本來是工廠、連浴室都沒有的空曠建築物。即使如此，我還是覺得自己已經成為獨當一面的藝術家，因為可以靠作畫過活而感到非常高興。

接著從九○年代後半開始，我慢慢受到世界藝壇的認識。那個時候的我已經不需要再到日本料理店打工，還有美國的大學還邀請我去授課。我每天踩著單車在科隆四處遊走，到畫廊區探探，去咖啡廳喝杯咖啡稍作歇息，傍晚開始作畫。每天過著那樣的日子，德國的生活已不會讓我感到任何的不自在，然而二○○○年的秋天我還是離開了科隆回到日本。這是因為隔年我要在日本的美術館舉辦第一次個展，以及我的作品發表已不僅限於歐洲，在美國也有越來越多的機會。如果寫說自己是因為想回祖國定下心來從事創作，好像會比較好聽，但其實最大的理由是我的畫室因為過於老舊而必須拆除，要找新的畫室又很麻煩，於是就乾脆回日

本。我是柏林圍牆倒塌前來到西德的，正好在那裡住了十二年。對於德國本身我沒有依戀，但是在那兒的學生生活成為我永難忘懷的回憶。

東京

我很輕易的就在東京郊外找到了畫室。這也是理所當然，畢竟我本來就是日本人，對日文的理解又非常好，我跟美術相關院校畢業的人們請教，請他們介紹幫忙找畫室的房仲，租到了一間兩層樓高的組合倉庫。打開二樓的窗，還能看見美軍橫田基地的飛機跑道。廁所在外面是跟隔壁工廠共用的，當然也沒有浴室，於是我在流理台旁邊自己弄了淋浴間。組合屋的牆壁很薄，夏天跟三溫暖一樣熱，冬天冷到水管爆了好幾次。戰鬥機在美軍基地的起降訓練聲音非常尖銳，我就把音響的音量調大與之抗衡。到了夜晚，隔壁的工廠回歸寧靜，我的組合倉庫就亮得燈火通明，音響播放著震耳欲聾的搖滾樂陪著我創作。

隔年的二○○一年，我在美國幾間美術館也有個展，不過在自己國家第一次的美術館個展，則於橫濱美術館開幕。個展吸引了出乎意料的人潮而受到媒體報導，一下子全日本都認識了我。在那之後，我感到在日本的自己被捲入了一股不僅限於藝壇，而是更巨大的漩渦之中。

即使如此，我仍維持著跟德國那段時期一樣的創作欲，個展過後的四、五年依舊自顧自的繼續創作。然而我的作品在全球藝術市場的位置逐漸確立成形，想要買作品的聲浪，以及展覽的邀約多到有如噪音一般吵得不得了。

為了要從那個世界逃離，於是我透過跟其他的創作者合作，或是與朋友介紹的創意團隊搭檔，在眾人的協力下創作作品。藉由共同作業來減輕自己的責任感，也讓我體會到一起流汗的樂趣。於是我們的企劃案舉辦了展覽，開幕時與夥伴們像傻瓜似的打鬧，對一直是獨自創

陶藝

二〇〇七年的春天，我為了履行數年前一個駐村做陶的邀請，來到滋賀縣山區的信樂。造訪那裡的不光是日本的，還有許多來自國外的藝術家，除了傳統陶藝，也有許多人選擇創作陶瓷的立體作品。對我來說，面對轆轤沉默地製作器物的傳統工藝創作者，也像是種修行，而且越做就越感到它的博大精深。陶藝蘊藏著有如東洋思想般的美學意識與氣息，也像是種修行，我花了大概三年的時間，不斷前往信樂從事駐村創作。我認為遇見那些一對一面對「泥土」的人們，還有創作陶藝，結果讓附著在自己身上的許多事物得以剝離，我又能展開回歸自我的旅程。於是我暗自下定決心，要暫時停止共同創作的企劃了。

從那時候起，我轉而去思考過去以一對一的角度、孤獨的欣賞我作品的那些人。他們是在我早期舉辦的展覽中，獨自來觀賞的人，是身為鑑賞者的我自己，也是在語言不通的異國天空下，非常熱切的替我向老師說明作品意義的同學們。然而，當我正處於共同作業的樂趣當中，就算明確意識到如果不回歸到個人，自己就會完蛋的危機，但要找回再次獨力從零開始的意志力，卻相當困難。

生辦校慶般的舒適圈，絕對不可能讓自己更上一層樓。

作的我來說，有種近似吸毒的快感。然而，我確實感到自己只是在逃避，在某方面甚至對自己感到歉疚。那些來幫忙的傢伙並不暸解我的作品，在開幕會上演出一場讓大家鼓掌喝采帶動氣氛的表演，我的畫在那場合看起來好孤獨。我開始覺得，處於這種猶如按下暫停鍵、學

我在信樂的日子過得很平淡，從早到傍晚都待在工作室創作。早午餐都吃得挺隨便，但是到了夜晚會與其他陶藝家一起做飯吃，然後喝酒聊天。有些人喝完聊完就去睡覺，也有人會回到工作室繼續努力。每一天都是這樣過。那段時期，與陶藝前輩們的對話讓我學到很多，從技術到陶藝的歷史，還有各個陶藝家的作品。我也講到了過去在創作中累積、屬於自己的造形理論，如果有人問起，也會聊到繪畫論。住宿的地方彷彿是間學校，不過儘管身處同一個空間，大家仍各自面對著泥土，讓我強烈意識到身為創作者的個人存在。與自己進行對話，一個人在極度煩惱中把作品做出來，這樣的創作風格再度復活了。

沒想著發表而持續創作的陶藝作品，後來在二〇一〇年發表了。沒有什麼負評，但也不知是否得到了好評。展示的作品以陶藝來說相當巨大，與其說是陶藝作品，還不如說我是透過立體造形創作，提出了陶土所擁有的可能性。而且，我很確信自己還會繼續創作陶藝。

到了這個時期，與其他人共同合作的意義已變得很稀薄，我也疏遠了那樣的交友關係。幾年來跟我一起行動、辦展覽的那些人，不知何時已經開始與新的藝術家展開合作，讓人感覺過去我與他們一起創造出來的東西，好像很輕易就被拿走了。雖然這令我感傷，但我也自覺到，埋首於經由陶藝再次獲得的自我對話之中，的確對找回我的個人意識很有幫助。這麼一想，一個人向前走的心情就變得更加堅定。

東日本大地震

透過陶藝找回自我的工作，加速了我身為藝術家的康復速度。我的手就算離開泥土握住畫筆，創作力依舊能夠持續。每一天都充滿了新鮮感，讓我確實感到自己活著。然而這樣的日

子在二〇一一年三月十一日，戛然而止。從發生大地震那天開始，我的內在也產生了變化。

與其說是改變，不如說是我再也無法單純的肯定過去曾深信的藝術。我認為當時那股失落感，以及對自我的無力感，在日本的每個人都曾經歷過。雖然對我而言恰巧是在藝術，但我想日本許多人都重新審視了自己的價值觀。此外，一想起實際受害的人們，無論我在這裡寫什麼都無從改變，這些情緒甚至讓我對於過去從沒多想便持續至今的藝術，產生嫌惡之心。

我目前居住與創作的場所，距離福島核電廠只有一百公里，實際受到震災很大的影響。但在長久的停電後，電視裡播放出的影像，是那些他人的不幸，讓我想詛咒自己。而且那些受災場所，全在我從現在的住所要回老家時，每次都會經過的路上。

那之後的幾天，許多人的日子都過得失魂落魄吧？接著，很多人應該也能理解，回過神後的自我感覺有多負面。我對一腳跨入美術界，可有可無的活到今天的自己，感到無比的厭惡。

四月底，禁止通行的高速公路重新開通了，我在回青森的老家途中，以美術相關人士為主要對象，進行了一場投影片的講座。聽眾是福島相馬東高中美術社，還有仙台設計公司的人。我覺得與高中美術社的學生碰面，讓我振作不少。講到海嘯來的時候和牛一起游泳逃命，像是要確認現在自己確實活著似的邊說邊笑的學生們，讓我也跟著笑了。我認為這絕非沒有分寸的歡笑。抵達老家以後，我陪母親住了一晚，然後將獨居的母親在家裡用不著的東西，餐具、衣服還有毛巾，廚房用品、清潔劑還有衛生紙等等，能塞的全都塞進車子，朝著三陸出發。最先我是打算送到久慈，不過那裡還算幸運，災情比較輕微，於是我轉往鄰近的野田村。我把載去的物資在區公所卸下，然後像是在進行確認似的通過災區回到在那須的家。

我是真的提不起任何創作欲，不過因為接到來自福島的投影片講座與工作坊的邀約，於是在

五月底到了福島市體育館。體育館原本是臨時避難所，不過能投靠其他縣市親友的災民都已離開，剩下的全是無處可去的人們。我聽到在那裡的家庭訴說著失去充滿回憶的家族照片與電腦保存的圖檔的悲傷，便想到來開一間照相館。在我的工作室，有十支以上不曉得什麼時候可以拿來用的舊鯉魚旗，首先我用它們辦了一場讓小朋友做衣服的工作坊。福島大學的義工學生們按照小朋友的設計，一起加入了做衣服的行列。小朋友穿上鯉魚旗的衣服，各自決定拍照姿勢，拍照後再沖印出來。就在同一天，中國、韓國、日本的政治高層也來到體育館參訪，但我們根本就不在意，繼續我們的工作坊。

我完全無法畫畫。震災後比起如何創作，我想的是自己能做點什麼？不是身為一個藝術家，我腦子想的全都是身為一個人可以做的事情。

愛知縣立藝大 AGAIN

震災那年，我決定要到母校愛知藝大駐村創作。只要在那個年度以內，時程可以由我自由決定，真是太好了。雖然我的狀態還無法提筆作畫，但還是在炎熱的夏天開著車前往名古屋。

暑期間的大學已歸於寧靜，無人的校園像時光機似的邀請我回到過往。當不曉得是第幾代、定居在此的貓咪依偎到我身邊，我回到了剛進學校當年激動興奮的自己。我申請的創作空間不是繪畫科，而是雕塑科。而且，我決定不使用顏料與畫筆，而是要跟泥土塊搏鬥般的進行創作。

如果問為什麼要用黏土，我也感到很為難，我認為這是為了喚起自覺而出於本能的決定。暑假結束後，我與收假回來的大四還有研究所的學生們一起，在那個被我稱之為大工房的寬大

空間裡，有半年的時間共享創作的空間。

他們理所當然都是學生，是學生；對未來抱著希望，又還沒辦法獨立的學生。

這正是我當年的模樣。我認為與他們以同樣程度進行創作，我才得以被帶往他們擁有的自由時間裡頭。我們一起在學校餐廳共進午餐，晚上在工房裡做飯吃，校慶的時候去擺攤，一起聊煩惱，半年來那些有哭有笑的日子裡，我也是一個學生。我以一個學生的身分與他們共享夏天到秋天、秋天到冬天，以及直到春天來臨前的時光，讓我在精神層面回歸成創作者。就像陶藝一般，創作時並不是先把裡面挖空，而是將大量黏土揉合以後削除，削除後再黏合，我認為這樣的塑形讓我在重拾畫筆與畫具以前，找回了棲息於內在那股根本的創造力。

從冬天到春天，我創作了大量的塑像作品，全都是銅鑄。到了四月，我與在同一個空間進行創作的大四學生一起畢業，離開了大學。接著，我回到自己的地方，已經可以開始作畫。

那一年的夏天，我的個展「有點像你和我：a bit like you and me...」在橫濱美術館舉辦。銅鑄的大型立體作品、大規格的繪畫，以及許許多多的手繪稿，我把當時自己的所有，全部都掏出來。福島縣相馬東高中美術社的人們來了，愛知藝大的大家也來了。曾經與我交談、認識的人來看展，讓我感到非常開心，不過我認為自己的藝術沒有偉大到能讓不認識的人明白。然而，確信那些認識的人會懂，讓我切實感受到在這個世上自己的存在。

在所謂藝術崇高的聲浪下

被稱之為藝術的東西，絕對不可能只存在於活字，或是被歸類在那裡的狹隘世界。它有血有肉，與眼淚及吶喊一起共存。它不僅是學校裡學習、書本上理解的東西，更多是從現實生活

中拼湊出來的。先驅者不是只有被稱為藝術家的人們。每個地方都隱藏著老師們，等著被我們發掘。

那麼，文章寫了這麼長，我認為身為藝術家的我之所以能成形，很明顯的是比一般還要漫長的學生生活。當然到高中畢業為止，在青森度過的多愁善感青春期，那些記憶及風景，在內心深處是躲不了、無意識的一直存在，甚至在作品裡也看得出受到影響。但是，讓我有自覺的一頭栽進美術這個未知世界，拚了命邊游邊換氣然後自立的學生時代，很明顯的造就了能夠獨立思考與行動的自己。也可以說是在震災後失去方向的我，再度以學生般的心情度過的那半年。

我覺得自己，距離那種受「情操教育」的上流社會非常遙遠。還有像是跟難忘又精彩的畫作相遇，或者被某個藝術家說的話打動了心，對我也是遙遠的世界。也不是因為我很享受創作，還是哪個人好厲害受到激勵，並不是因為有什麼契機所以今天我才在這裡。然而，不知不覺的我活著就一直在創作。我創作的地方總是反覆播放著音樂，從很久以前就愛聽的曲子到最新的都有。書架上擺著重讀好多次的書，也有剛出版的新書。牆上貼著的是那些搖滾樂的英雄。我並不是因為有什麼契機才走上這條路，而是這個時代裡許多事情現象複雜的相互交纏，把我帶到了這裡。對我來說創作不是為了發表。儘管以結果來說，最後會走上那種形式也是事實沒錯，但我認為持續畫畫這件事，是照亮我本身存在於此的明燈。而在那裡被映照出來的，也絕對不是只有畫畫的我。

我不是因為任何契機而走上這條路，而是大時代的環境與發生的事件複雜的牽引我走來的。我感到自己的步伐隨著年齡一起趨向緩慢。也許就像從山岩湧出的水，先經過亂石成為激流，直到河面轉為寬闊，水流也漸漸和緩起來。流水從湧出的地點到河口，一直都沒斷過。

我覺得自己走的不是路，而是像奔流在河道的水一樣。在這個世界上存在著無數像這樣的河川，這些河川匯集後注入的那片汪洋大海，也許就是所謂的藝術吧。

從第一次畫裸婦素描那天起，已經過了四十年。十七歲的高中生如今已經五十七歲（二○一七年）了。我對於讓我走到這個方向的偶然也好必然也罷，既沒有感謝也沒有怨恨。即使如此，文學與音樂的美好，還有與朋友的人與人之間的交往相遇，讓我與美術產生了連結，只要想起這些，我便感到無比的快樂。今晚我要等待星星出現在夜空，想要像狼一樣的嚎叫。尤其是在月圓的夜晚！

（奈良美智　畫家／雕塑家）

1 韓戰爆發後美軍在橫濱設置司令部，採購各類物資以支援戰爭，訂單總金額高達數十億美元，帶動戰後日本的景氣攀升。

2 一九七二年二月十九日至二十八日，五名聯合赤軍成員（其中包括一對十九歲與十六歲的兄弟），在長野縣輕井澤町河合樂器製造公司的研修休閒中心「淺間山莊」，脅持山莊管理人的妻子為人質，長達二百二十八個小時，最後警察攻堅救出人質，但也造成兩名警察與一位平民死亡，二十七人輕傷。

3 本名及位典司，秋田縣人，詩人、歌手、畫家。

4 出身信州木曾。二十歲開始演戲，一九七一年創立「突出劇場」，浪跡日本各地，甚至前往絲路上演街劇與野臺劇。

5 本名齊藤清作，出身宮城縣，曾為日本蠅量級拳擊冠軍，後來成為演員。

6 《現代日本美術全集》共十八冊（集英社，1972~1974），此書為系列的第十八冊。

7 十五世紀以來流傳至今的哥倫布軼事，如今被延伸引用為創新或創意的祕訣在乍聽之下也許誰都能做到，然而能率先想到並展開行動才是最困難的。

8 一九六四年至二○○二年期間由青林堂出版的青年漫畫雜誌。

9 脈翅目蟻蛉科昆蟲蟻蛉的幼蟲，成蟲與幼蟲皆為肉食性，以其他昆蟲為食。蟻獅會在沙地上製造出漏斗狀的陷阱，日文寫作「蟻地獄」。

10 日本西洋畫家。出生於東京，中學時喪失聽力。中學退學後，為成為畫家前往東京。

11 日本西洋畫家。出生於廣島，本名石村日郎，一九四三年與麻生三郎、松本竣介等人組成西洋畫團體「新人畫會」。生前毀棄的作品也因廣島原爆而無存。風格不屬於當時畫壇主流，被稱為「異端畫家」。

12 日本西洋畫家。出生於神戶市。亦為「新人畫會」一員。

2010年，51歲生日

訪

INTERVIEW

談

Part 1

創作的原風景

日本東京
二〇一五年二月十九日

奈良美智的作品之所以受到人們青睞，在於其中蘊涵著超越語言和人種的普世之心。細膩的色彩和天真無邪的孩子，這樣的表現手法使奈良美智在藝術界有著突出的存在感。在這些作品的背後，藝術家究竟是如何孕育出這樣的感性，位於日本本州北端青森縣弘前市這片土地所具有的風土、德國的生活、在旅途中所見的各種風景又給他帶來了哪些影響？讓我們一邊回顧其八〇年代至今的作品，一邊追溯奈良美智創作的原點。

——奈良先生是家中三兄弟的老么，兄長們都比您大很多，父母都在工作，經常不在家。在這樣的家庭環境下，您開始喜歡漫無邊際的幻想，並將這些畫面描繪出來。在過去的雜誌訪談中，您還曾經提到「飼養貓和烏龜」、「記憶中的第一張畫是在父親的書的內封面用紅色鉛筆畫的窗」、「從小學開始便一直在畫以動物為主角的連環畫」等。請您先談一談出生、長大的故鄉——青森縣弘前市吧？

在青森生活的那段時期，我不怎麼去思考自己成長的環境。直到離開青森、開始在東京生活的時候，我才開始意識到這個問題。那時的我和在東京的同齡人說話時，會有一種落後於時代的感覺。我生於一九五九年，在一個基礎設施相對匱乏的地區長大，即便同樣成長於六〇年代，我和東京人從小看到的風景有著很大的差異。在我小學入學的前一年，東京舉辦了奧運會。但是，對我們那裡的人來說，乘坐新幹線到東京簡直是遙不可及的夢，當地連馬路都還沒修建好，依然使用馬和狗拖的平板車來載運垃圾。我上高中的時候，街頭巷尾還有賣狗和兔子皮毛的人。因此，當我到東京的時候，能夠感受到十年左右的時代差距。反倒是和長我十歲左右的人聊天時，發現自己跟這些在戰後廢墟中的東京長大的人看到的風景是非常常相似的。

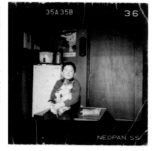

與愛貓Chako，一九六六

在青森，洗衣機和電視機的普及也很晚，直到我開始上小學，家裡才有了電視機。當然，那還是一台黑白電視，能夠接收到的也只有一個民營電視台的頻道和 NHK 的兩個頻道。我當時很難理解為什麼電視的頻道數量有十二個。（笑）

——是否因為幼年時期沒有電視，所以有了更多看繪本的機會？

我想倒不僅僅是因為這個原因。家鄉的自然風景很豐富，我可以盡情玩耍。不過，鄰居中幾乎沒有跟我年齡相仿的小孩，而所謂的鄰家其實相隔甚遠，幼年時的我也無法獨自去遠處玩耍，因此大多數時間還是一個人待在家裡，看繪本、和貓玩耍、飼養烏龜等。我也會經常去看看鄰居家養的羊。自那時候起我就喜歡與自己對話、與動物對話。那時候也畫連環畫。不過，我並沒有把自己關在家裡，也會一個人出去遊蕩、探險。電車一站的路程儘管不是很遠的距離，但對於六、七歲的孩子來說，就是一次大冒險，小時候會經常進行這種探險。

——您很喜歡漫無目的地閒逛？

沒錯。從家到學校的路程其實很短，我會特地繞個遠路，沿著小河逆向而行，一直走到快要走不回家的地方才折返往家的方向走，就這樣走了很多小路。人們在旅遊的時候會不看地圖逛些小巷子，就跟這種感覺很接近。我至今還記得那時候走過的小路。

——那時信步所至看到的家附近的風景，是否已經成了內心深處深刻的記憶？

是啊。小時候家附近的大型建築物還很少，我就是把它們看作路標，走遠一點才不會迷路。但是，到了一九七〇年，也就是大阪舉辦世界博覽會那年，我升上小學五年級，家附近開始建造大型住宅區，我也開始漸漸去距離稍遠一點的朋友家玩。從那以後，我就很少待在家裡畫畫或者跟動物聊天了。我會和男同學們一起騎著腳踏車玩之類的，跟那時候的其他孩子一樣。因此，可以說是到小學三年級為止的生活培養了自己某一部分的感性吧。

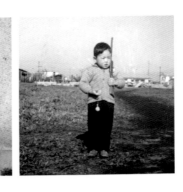

（右）在家附近玩耍，一九六三
（左）在家門前，一九六六

——您在作品中描繪的孩子都很柔弱且無邪純粹，但同時又有象徵著惡魔的一面，有評論認為這是您的自我寫照。從在青森的時候開始，那個孩子就已經存在於您心中了，不是以作品的形式，而是作為在您心中生存、內化的某種存在嗎？

回想起來，這大概成形於小學三年級左右吧。在那之後，隨著成長，我漸漸與他人有了相仿的經歷，但是要說到自我的根基是何時形成的，應該是那段獨自度過的時期吧。

——作品中的孩子幾乎沒有背景，這與您小時候看到的「住宅和個人孤零零地存在於荒蕪之地」這樣的青森景象是否有一定的關聯？

這絕對是有關聯的。總而言之，裝飾性的東西非常少。走出鄉下我才切實感受到，（家鄉）與南方地區的明顯差異便是這種「物」的多寡。我不是指娃娃或者玩具，而是指植物、森林。在青森，一到冬天樹葉就落光了，下雪之後是一片漫無邊際的白。這種光景對我來說是理所當然的，而那些不瞭解北方的人，應該會覺得不可思議吧。之前去沖繩也是，已經一月了，樹木依舊鬱鬱蔥蔥，讓我覺得不可思議。就這樣，越是到各種不同的地方，越是會回到內化於自己心中的風景，對於那空無一物被白色覆蓋的世界心生愛憐。看似什麼都沒有，卻

《無題》〈Untitled〉·二〇〇三
壓克力顏料、彩色鉛筆、鉛筆、紙本
29.5 公分 × 21 公分
以「尋根」為主題的繪畫作品

似乎有些看不見的東西存在。那是某種想像之外的溫暖之物，風景也因此全然去除了寂寥之感。在那片白色之下，實際上有各種各樣的東西存在。

——正是這份感性催生了作品吧？

回過頭看，大概就是如此吧。空無一物被白雪覆蓋的世界，已經成了我想像力的源泉。

——正因為身處這樣一個空無一物的世界，才能看到某些東西吧？

比起畫畫的人，這種感覺似乎更容易傳達給那些生長在雪國的人。即便是同樣學習美術的人，如果生長在南方地區，就很難向他們傳達這種感覺。而若是北方人，即便沒有從事繪畫，他們也能從畫中獲得這種感受。因此，直到高中畢業前，我都對什麼都有的大都市充滿憧憬，非常想居住在大都市裡。實際去了之後，卻覺得那種內在的豐富性其實在自己小時候就已經存在了。身邊的事物越是豐富，那些原本能看見的不可見之物越是不斷地減少。

——也就是說，小時候的環境造就了對不可見之物敏感的自己。

是的。不過我原本就喜歡畫。另外，我從十幾歲開始聽了很多西方音樂，儘管不懂英語，但就是很喜歡一邊查字典一邊想像歌詞，看著唱片封面想像歌曲的內容。總覺得這些反而成了培養想像力和創造力的行為。如果明白那些語言，反而沒法做到。正因為不明白歌詞的意思，才會藉由曲子的感覺、唱片封面的氣氛充分發揮想像力。後來才知道，有些封面是羅伯特·梅普爾索普（Robert Mapplethorpe）拍的照片，或是安迪·沃荷（Andy Warhol）的畫等等，還有很多是從事藝術工作後才知道的。

——音樂帶來的影響也很大吧？很多人都知道您喜歡龐克音樂。

我的確很喜歡龐克，但最早是從聽民謠開始的。六〇到七〇年代不是有過風靡一時的嬉

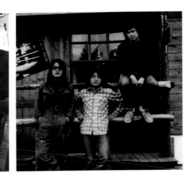

（右）在和前輩們一起經營的搖滾咖啡館
『33 1/3』前，一九七五
（左）十七歲的奈良美智，一九七七

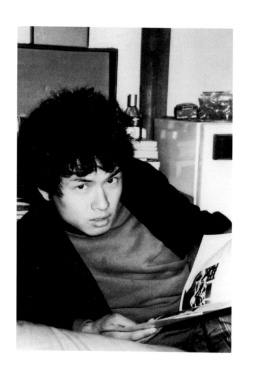

皮運動嗎？大家圍著篝火，回歸大自然之類的。「花的力量」（flower power）1式的音樂讓我有親近之感。從中學時代開始，我就十分喜歡尼爾・楊（Neil Young），高中一年級的時候，我還搭夜行列車到東京的武道館看演唱會。我第一次見到的外國樂手便是尼爾・楊，從那之後就開始喜歡上白人根源音樂（Roots music）。雖說有很多人會追尋黑人根源音樂，而我就是喜歡白人根源音樂，也開始聽英國和愛爾蘭的民謠等。巴布・迪倫（Bob Dylan）以反抗歌曲出道時，我得知他是受到了白人根源音樂的影響，便會追溯聽那些音樂，隨之對凱爾特（Celt）文化等產生了興趣。就這樣漸漸地遠離主流，一直探尋背後的東西、更深一層的東西，這樣的自我是一直存在的。

—— 這與想要看那些不可見之物的態度是融會貫通的吧？

稍微長大一點後，我閱讀的書籍開始以詩集居多，開始喜歡中原中也，音樂也只聽那些非常狂熱的。在我高中二年級的時候，雷蒙斯樂團（Ramones）出道了。那時已經頭腦發熱的

在東京時拍的，一九七九

我經歷了一次崩壞的過程。那是我第一次在現實中遇見這種「無須逞強」的事物。當時在我身邊的大多是大學生或是比自己年長的人，大家對於這種音樂都持否定態度，說「這不過是在亂敲亂打，談不上是音樂」。在那種情境下，我也隨聲附和「是啊」，但回家聽了這些音樂後，還是覺得它們傳達出很多東西。那是長到十七歲、真實地與音樂連接的時刻。

接著再去聽六、七〇年代的音樂，滾石樂團（The Rolling Stones）的音樂也不僅僅是流行音樂，而有了不同的感覺。隨後也喜歡上了衝擊樂團（The Clash），開始聽一些與我年齡相符的音樂。那個時候，那些曾經與我同齡的人，與其說是在進行某種對抗，倒不如說只是單純地自顧自嘶吼，向人們傳達極致的真實感受。在青春期階段，總有那麼一段時期是不得不處於那種狀態的，我始終慶幸自己真實地有過這種狀態。

—— 皮夾克配厚底靴的時尚風格是從那個時候開始形成的吧？

是的。馬汀鞋（Dr. Martens）或者匡威（Converse）。現在也還保持著（笑）。高中時期出遊的時候，還會穿沾了顏料的 B.V.D. 的白 T 恤。

—— 您經常去東京的 live house？

正好是我來東京一年左右的時候去新宿的 LOFT 2 看了 Friction、Rockers、Roosters、MODS 和 INU 等樂隊的演出。那時沒什麼錢，所以也沒有看很多現場演出。當時還沒有獨立音樂的說法。現場聚集了一批被稱為「地下文化人士」的奇怪人群，例如 Totsuzen Danball、JAGATARA 等樂團。在那裡聽到的音樂與我之前聽的截然不同，要說是藝術呢，總感覺是我們現今經常提到的表演藝術，能從他們的音樂與表演中獲得各式各樣的刺激。那時候，我還沒開始認真畫畫，總是去看演出、買些唱片或者看電影，就這樣把錢都花光了，幾乎沒有買過畫具之類的。（笑）

——到東京後您開始更為客觀地看待青森縣了，除此之外還有什麼特別的事嗎？

到東京後，我意識到的是這些生長在中心地區的人對其他地區的無知。很多事情都是只有生長在青森縣的我才知道而生活在東京的人完全不知曉的。即便是關於音樂，也有很多讓我覺得明明生活在東京卻連這個都不知道的時候。在德國生活時也有類似的感受。例如，日本翻譯出版了很多國家的著作，因此在國內也能讀到海外的書。去國外後，那些國家對此感到很驚奇，覺得怎麼日本人會讀過那些書。在我讀過的那些國外書籍中，也有很多是東京人從未讀過的。於是我覺得，大概生活在中心地區的人反而只能看到那個有限的世界吧。

——可以說，你所受到的文化衝擊在於中心地區並沒有想像中那麼豐富多彩嗎？

儘管沒有明確地意識到這一點，但我多少感覺到在自己過去的生活中，類似於原始文化或者說萬物有靈論的東西，是非常豐富的。比如恐山的巫女等，人們習以為常地信仰這類非文明社會的事物。即便是從這一點來看，那也是一片非常特別的土地，這是我來到東京後才感受到的。在那之後，我就切實地感受到，儘管地方的世界更廣闊，但一切還是以中央地區為基準，因此開始更為關注自己出生長大的環境和風土。

——相較於都市複雜多變的文化，從地方文化中更能感受到美嗎？

與其說是美，倒不如說是個性，或者說是原創性吧。待在地方，接收來自中央地區的資訊，從而模仿中央地區的生活方式，這些只是表面的現象。實際上，在農村地方聽廣播或唱片，獲取到的並非中央地區的資訊，而是在任何地方都共通的文化。就跟如今透過網路能夠在任何地方接收任何訊息是一樣的。但是，有些東西依然是不去到當地便無法獲得的。在我看來，那種豐富性應該是與都市的豐富性截然不同的吧。

——一九八〇年，也就是二十歲的時候，您第一次出國，花了整整三個月的時間在歐洲和巴

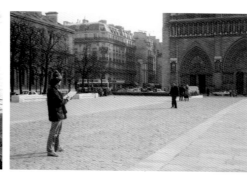

（右）在巴黎，一九八〇
（左）在比利時，一九七九

基斯坦旅行，那趟旅程有什麼收穫？

在東京進入美術大學後，我如常地進行藝術史、藝術理論和技法的學習。那時完全沒想過將這些學習與自己過去的體驗結合。但是正是那次歐洲的旅行，讓我將兩者結合在一起。在參觀美術館的時候，我看到了那些只在教科書中出現的藝術原作，於是沉浸於看到原作的感動，幾乎沒有在意內容，就覺得自己終究是個鄉下人。日本人透過印刷品學習，而歐洲人原本就是在那樣的環境中生活的吧。

這些真正的藝術作品所包圍著。這些深深扎根於生活的東西，讓我感受到極為強大的力量。

於是，當我面對這樣的歐洲文化時，我不禁思考我的日常生活有些什麼，首先浮現的便是生於斯長於斯的地方。對我而言，所謂中心又是什麼呢？我想到的是孩童時代接觸的原住民文化、在唱片或廣播中聽到的音樂、在電影院看的電影、在圖書館讀的書等。在歐洲留宿青年旅館的時候，儘管無法完全用英語表達和交流，在與其他國家的旅行者談到電影和音樂時，仍會有種超越國家和地區界限的投契之感。那些都不是我們習得的東西，而是融入我們體內的東西。在那個時候，彷彿腦中的某個開關突然開啟，在旅途的尾聲，這樣的想法突然閃現腦中——那些透過體驗或經歷留存在自己體內的東西，那些不是通過學習而掌握的技術和知識，那些並非透過學習獲得而是經由感知帶來的思考，我只要表達這些就可以了。

——可以說，您那時突然明白，在青森生活的時期所獲得並留存在自己體內的東西，可以越過東京直接與歐洲相聯結嗎？

是的。例如，從阿拉斯加等北方地區來的人會比我更瞭解寒冷；而洛杉磯、智利以及那些經歷過神戶地震的人則會率先關心東日本大地震的受災情況，但即使有這些共同的經歷，大家感同身受的程度也會有所區別。即便想著要捐贈、募捐等，對此有所經歷的人和沒有類似經歷的人，還是會在某些方面有所區別。同樣的，自己在體驗非主流文化時的收穫，無論對方是哪個國家的人，只要有過相同的體驗，都能有所共鳴。

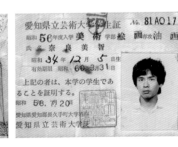

（右）愛知縣立藝術大學學生證，一九八三
（左）從歐洲寄回日本的包裹包裝紙・一九八三

——結束旅行回日本後，從東京的武藏野美術大學轉至愛知縣立藝術大學的理由是什麼呢？

第一次旅行讓我有了靈感，但也花光了我的學費，只好放棄武藏野美術大學，轉到愛知的公立大學。那裡又是鄉下，現在因爲舉辦了愛知世博會才得到開發，我剛去那裡的時候眞的是大爲吃驚。當時，我就寄宿在農家改造的小屋裡，如今想起來，回到日本後跟大都市保持一定的距離未嘗不是一件好事。從某種意義上來說，我可以因此不受所謂流行的影響。

——可以說是在愛知這片土地上孕育了在歐洲獲得的靈感。現在的作品中的原型是否就誕生於那段時期？

沒錯。例如在從旅行所至的倫敦寄回的小包裹上，我會畫雙子葉和房屋等，這些都在後來的創作中反覆出現。現在再看看覺得有些不可思議，眞的就是那個時期開始畫的。

——當時從音樂和非主流文化中獲得的體驗也對繪畫有所影響嗎？

是的。與小時候因風土而養成的感性、因與動物對話而感到開心的那種感性不同，在進入反抗期以及個人精神開始獨立的時期後，我擁有的是不一樣的感性，這些感性會漸漸交雜融合在一起。恰巧那段時間我去東京看了一些戲劇和現場演出，受到很多刺激，並由此重新審視自己，不斷洗滌自我。隨後就是剛才說到的透過旅行的改變，在旅行中獲得靈感回到日本，再去往愛知，在那裡遇見了極爲中立的自己。

然而，那時我還沒有充分確立自己的繪畫風格，依然是以一種混亂無章的狀態學習研究所的課程。那個時期我還兼職做了升學補習班的老師。儘管只是教高中生，但那是人生第一次處於受人尊敬的立場，不可避免地促使我對自己的事情進行整理。

學生們對著一直以來敷衍了事、沒什麼責任心的我稱呼「老師」。對於這些想要進入藝術院校的學生而言，我成了他們的憧憬對象。這是我人生中第一次面對這樣的狀況，因此下

與名古屋河合塾的學生們一起，
一九八六

定決心努力教課。不僅僅是繪畫技巧，我還給他們聽雷蒙斯的音樂，讓他們把從中感受到的東西表現出來。學生們漸漸地開始認為「老師好厲害」。就這樣慢慢地變得堅持不下去，不禁產生了「必須去藝術大學進修的難道不是我嗎」、「真正應該學習的人是自己啊」等想法。

那是一九八四年，很多東西開始漸漸連接起來。小時候聽的歐美音樂、中學時聽的民謠和搖滾樂、高中時一度沉迷其中的龐克等等，這些年少時的體驗，在我心中與各種東西糅合在一起。到了研究所二年級開始考慮畢業後的事情時，我才真正想要好好學習。我所期待的學習並不是認真聽課、記筆記，而是更為嚴肅、認真地思考藝術。於是，我去了德國的學校。

——這是因為想將內心混亂的資訊以作品的形式更為清晰地表現出來嗎？

還沒有達到想將作品這個層次，只是在那時決定了選擇藝術創作的道路。因此，可能與其他人相比，我的成長是緩慢的，那時才明白那些「想上大學、想學習」的人的感受。可以說，其實我尚未意識到要自我梳理，而是被某種莫名的東西觸動了。我自己也不明白這種感受從何而來，但是能夠幫助我應對這種感受的，還是自己年少時的體驗、想像力以及音樂。

——在德國的生活依然是聽著音樂不停畫畫嗎？

最初的三到四年間，超脫樂團（Nirvana）可以說是我精神上的支柱。科特・柯本（Kurt Cobain）聽的那些舊音樂，與我一直聽的音樂非常相似。例如荷蘭的樂團「深藍」（Shocking Blue）等，還有他也很尊敬「少年小刀3」這個樂團。科特多少有些消極，與我的感受類似。隨後又讀到他的自傳，得知他出生於西雅圖附近因林業發展起來的小鎮，孩童時期很孤獨，經常逃課，似乎很喜歡畫畫。雖然我們選擇的道路不同，但我事後想，應該正是因為覺得他跟自己有些相似，才一直聽他的音樂吧。

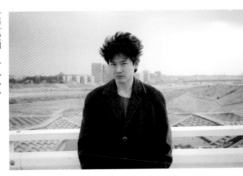

（右）愛知・一九八八

（左頁）《素描作品群》（Drawings）・一九八八
壓克力顏料、彩色鉛筆、鉛筆、紙本
二一公分×一四・五公分（單幅尺寸）
豐田市美術館藏
初期作品，將幾幅像日記一樣的手繪作品置於同一張紙上。

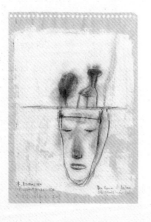

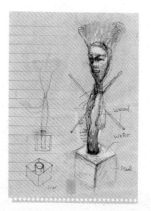

——說到超脫樂團，他們的存在經常被認為是音樂界的分水嶺，在他們出現的前後，音樂界發生了很多變化。在藝術界，您也和村上隆先生出現之後，藝術界也有了一些變化。

也許吧。科特．柯本唱的都是現實與真實。不明白的只有自己明白，不會裝酷。迷惘的時候，也會將迷惘的自己直接說出來。那些關乎個人的、只有自己明白而其他人完全不理解的東西，他也會率直地表達出來。這樣一來，就能將訊息傳達給那些與他有共同感受的人。樂團早期便是憑藉這樣的做法吸引了很多忠實粉絲。我在德國與孤獨相對，這種孤獨與在日本時體會到的不同，是一種不受任何人或事守護的孤獨，畢竟最初連語言也不通。但是，只要我畫畫，那些想瞭解我的人看了畫之後可以跨越語言溝通的障礙，開始理解我。因此，為了得到這樣的理解，我堅持每天畫畫。

——對於自身精神世界的形成，音樂的影響很大吧？

一般來講，畫狗的人會先拍狗的照片，畫人物肖像的人則會參考各種時尚雜誌，而我卻是一邊聽著巴布．迪倫、李歐納．柯恩（Leonard Cohen）、尼克．德瑞克（Nick Drake）、尼爾．楊等人的音樂，看些中國西藏文化的書籍，看些繪本，一邊畫狗。很明顯，對我來說，參考物並非那些視覺性的東西，而是精神性的東西。

如果說在自己體內有什麼比情感更深層的東西，那一定來源於那些六、七〇年代的音樂。在德國，我再次聆聽巴布．迪倫、尼爾．楊等人的歌曲時，所獲得的感受與十幾歲時完全不同，感覺就好像自己終於成長到了一定的年紀。

——去了德國之後，作品的背景也越來越簡化了吧？

在德國待了一年之後，我還是無法完全克服語言障礙，這種煩躁的狀態卻使我的畫技得以提高。繪畫成了不依靠語言就能讓別人理解我的溝通手段。用卡帶聽音樂一邊畫畫的時候，我會想到，那些沒有「愛」字的詩詞能讓所有人感受到「這就是愛」，那麼我是否能像那些

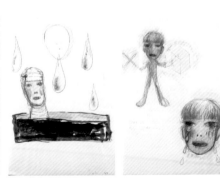

詩詞一般，畫出這樣想的畫呢？每當這麼想的時候，我就會重新開始聽那些曾經聽過的音樂，包括七〇年代的抗議歌曲、一些接近民謠的歌曲。英語歌詞我大概只能聽懂三成，但多少能夠理解歌曲的精神，之後再查歌詞時，會發現自己所理解的跟歌詞表達的內容是相同的。於是，我覺得不能用語言傳達的部分即便佔了七成也無所謂。就這樣，我的畫也漸漸發生了改變。我切實地感受到，畫面可以用來傳達那些無法用語言表達的東西。與此同時，自己也變得越來越強大。

另外，德國的冬天總是很早就天黑。我每天都騎自行車回家，途中轉頭望去，就可以看見學校的燈光。在歐洲，大部分照明所用的不是螢光燈，而是那種有些昏暗的電燈泡。天色早早轉暗，沒有陽光，只有灰色雲彩籠罩的天空，與小時候在荒蕪的田野上體驗過的感覺聯結在一起。天色很早就開始轉暗的秋冬季節，在回家路上遠遠望見星點燈光的那份感受其實始終留存在體內，就好像是感受本身來了一次時光之旅。身體在月色朦朧中記住的那份東西，能夠讓身體以及大腦再一次得以體驗，這份感受無法用語言表達，卻能用繪畫表現出來。那時，我切實地感受到，自己是以兒時的感受在畫畫。

我一直沒有回想起來、也一直沒有銜接上的部分，在那一刻全部串連起來了。儘管我從未想過將兒時的記憶和體驗作為繪畫的原型，但是只要我想描繪真實的東西，就會自然而然地回溯個人體驗。從那時開始，背景漸漸消失，主體就這樣強有力地跳脫出來了。那時我意識到作品的個性開始成型，並且在創作過程中不斷地變化，同學們也開始紛紛稱讚。我想，所謂超越語言就是這種狀態吧。那時，對於自己能夠生長在青森這塊土地，我的內心充滿了感激，也可以說重新發現了曾經遺失的價值。

——是否也慶幸自己選擇了德國呢？

是啊。原本是因為可以免除學費而選擇了德國，如果當初去了英國不知道又會怎樣。那時候我如果有錢，就會一個勁地去看現場演出，熱衷於那樣的生活吧。但是，在東京的時

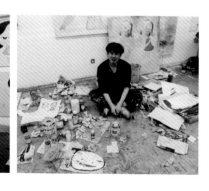

（右）在學院的畫室，一九九〇
（左）在科隆，一九九五
攝影：Kikuyama

051

候也是如此，這種快樂終究是經濟上有餘裕才能獲得的，與在廣播裡聽音樂獲得的愉悅完全不同。另外，現在想來依然會覺得雖然語言不通，但德國是個好的選擇。如果語言溝通沒問題，自然會跟更多的人成為朋友，但其中也不乏糟糕的人吧。然而無法用語言交流的話，就只會跟那些身為國家代表、背負著重擔的優秀人才，我與他們不同，只能認真地參加入學考試，考上之後從零開始學習，這一點也讓我獲益良多。

還有很多身為國家代表、背負著重擔的優秀人才，我與他們不同，只能認真地參加入學考試。

——在德國完全是自己負擔生活費嗎？

從日本的大學畢業後，就完全沒有家裡的資金支持了。儘管他們說要給我錢，但我覺得自己可以負擔，就堅決沒有接受。在德國念書是免學費的，當時物價也很低，所以完全沒問題。

——聽說您曾經在日本料理店洗碗？

其實不去洗碗也可以生活。在日本料理店洗碗是我自己列出不得不做的清單項目之一。

（笑）儘管去機場接送日本人到飯店是最輕鬆的打工，但我覺得那是絕對不能去做的。我做了很多洗碗、布置交易會場等工作，還會教那些想要進藝術大學的日本孩子畫畫，不過那個工作並沒有收錢，而是孩子的媽媽會做便當給我。

——雖然經歷了很多，但身為藝術家的您最終還是找回了小學三年級時已經養成的感性吧？

是的，構建自我獨特性的東西，終究還是存在於那份感性中。能透過學習獲得的東西，只要努力了誰都能獲得。然而，十幾歲之前的生活，只有碰巧成長於那片土地才能獲得。當然，並不是所有在那片土地上長大的人都會如此，這是各式各樣的因素堆疊得來的結果，但是，受那片土地的風土、氣候影響而培育出來的感性必然存在。比如說，在南方暖風徐徐的地方和在寒冷的雪國聽同樣的歌曲，其感受應該是不盡相同的。因此，我覺得是故鄉造就了

自己。真正的自我其實是在離開鄉下後才開始生成的。

—— 小時候的體驗和一直聽的音樂，或許這所有的一切都渴望在您的心中融為一件作品吧！

這與您剛才所說的描繪不可見之物也有所關聯。那麼，在培養感性這一點上，除了在青森這片土地出生長大以外，還有沒有其他重要的因素呢？例如，繪畫這個行為本身，也就是極致地面對自己的內心世界的這一行為，是否也同時且不斷地成為感性的源泉呢？

沒錯。我的創作過程中沒有畫草圖這一步。這是為了保持自己純粹的狀態而有意為之的。有時我會特意將順利畫好的畫面塗掉重畫，有時會將朝向右邊的東西改成朝向左邊等等。為何要這麼做呢？終究還是因為想要保證某種純粹的感覺，我才刻意地銷毀破壞，再一次從零開始。這大概是一種非常麻煩的做法。有時我會進入一種煩惱著該怎麼辦的焦慮狀態，而畫得很順的時候我又會故意破壞，讓自己變得更煩惱，正是這種煩惱才能讓我重回新手狀態。

—— 是頻繁地逼迫自己嗎？

不這麼做的話，感覺就會因循守舊，故步自封，創作出連自己也無法認可的作品。將作品做成系列、畫些類似風格的作品是很輕鬆的。攝影也是如此，確定以庫頁島為主題進行拍攝，便只要拍庫頁島的照片就好。但是只有在綜觀拍攝完成的所有照片，找到其中的共通性，被挑選後的照片才是好作品。要知道，如果沒有之前累積的那些東西，就連挑選的對象也不會存在。因此，我對繪畫採取的也是同樣的做法。我不會按照系列進行創作，而是完全散亂地畫畫，累積到一定數量後，再從中按照共通性進行選擇。在畫不出來、不知道該怎麼辦的時候，往往畫著奇怪的臉的同時，腦中會閃現其他的臉，然後非常順利地完成了作品。

—— 所以畫是自然浮現出來的？

手動的時候，自然就出來了。這對我來說是很重要的事情。無論如何都要讓手動起來。

1 「花的力量」運動，六〇年代後期，以舊金山為中心掀起的愛與和平（LOVE & PEACE）思想風潮及活動。

2 新宿LOFT，一九七六年開始營業的Live House，原位於新宿小瀧橋路。七〇年代後期，為響應英國龐克運動，新宿LOFT為東京附近的當地樂隊提供演出場地，因此引起關注，八、九〇年代也持續舉辦有時代代表性的樂隊的演出。一九九〇年移址至歌舞伎町。

3 少年小刀，於一九八一年組成的日本女子樂團，在另類搖滾日益盛行時的美國也有很高的人氣。超脫樂團曾在祕密現場翻唱她們的歌曲。

（上）《我不會咬喔》（I Can't Bite），1989
水彩、彩色鉛筆、鉛筆，紙本
20.5公分×14.5公分
（下）《夢幻的犬之山》
（Dog Mountain in a Vision），1991
壓克力顏料，畫布
162.5公分×64.5公分
青森縣立美術館藏

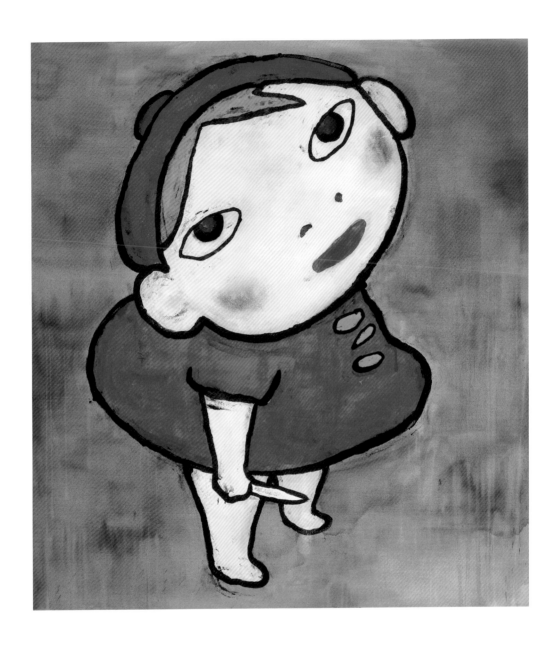

《手持小刀的女孩》（The Girl with the Knife in Her Hand），1991
壓克力顏料，畫布
150.5公分×140公分
舊金山當代美術館藏
最初的一幅無背景女孩畫作，混雜在他內心深處的許多線索全部聯繫在一起，
體現了他飛躍性的進步

《無題》(Untitled)，2003
鉛筆，紙本
42公分×60公分

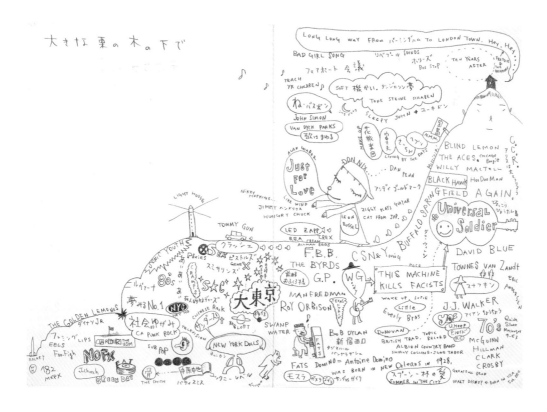

《在深深的水窪 II》(In the Deepest Puddle II),1995
壓克力顏料,棉布,裱於畫布
120公分 × 110公分
高橋collection藏

《無害的小貓》（Harmless Kitty），1994
壓克力顏料，畫布
150公分×140公分
東京國立近代美術館藏

Part 2

對現代美術的思考

日本東京
二〇一六年十月十一日

二○一六年，奈良美智從東京國立近代美術館（MOMAT）收藏的一萬多件藏品中選出約六十件自己喜歡的作品，在該美術館策劃主題展。展覽名為「奈良美智精選MOMAT藏品展 現代風景——人與景色，及其樂趣」。展品是奈良美智大學時代的老師麻生三郎，與麻生一樣生活於戰爭時代、因反抗軍部對美術的干預而聞名的松本竣介，還有二十多歲英年早逝的村山槐多、關根正二等現代西洋畫畫家的作品。這些作品畫風強勁，情感澎湃。在文學或音樂等領域，比起優等生手中墨守成規、毫無生氣的作品，奈良美智始終對具有現實精神的作品更為親近，而這一次，展出的是在美術領域對他影響頗深的作品。受到多方影響的他，在確立自己的作品風格時，採取的卻是與那些作品不同的表現方式。這一次，他講述了隱藏在他個性深處的祕密。

——您還記得自己最早看到的繪畫或藝術作品嗎？

應該是我們鄉下舉行睡魔祭[1]時看到的。巨幅畫作被製成了燈籠，弘前市每個地區都會出一台睡魔燈籠，總共八十台左右。臨近夏日，孩子們就開始練習吹笛和打鼓，有人在會場畫畫，這樣的景象與生活緊密聯繫在一起。睡魔祭會吸引大量的人來參加，祭典結束以後，只要幫忙把那些睡魔燈籠收回到小屋裡去，就能得到日式小點心，所以孩子們都會參加。我一出生就生活在那個地方，這是我生活中的祭典，它就像自己的血肉一般。那時的我並沒有意識到這屬於藝術領域，現在回想起來，覺得它就是包含了繪畫與表演等在內的一種綜合藝術。

——睡魔燈籠的畫一般是什麼主題？

很多都是取自《三國演義》、《水滸傳》等中國古典文學中的人物形象。高中校慶之類的場合也會製作這樣的東西。

高中二年級時畫的睡魔圖
高180公分・一九七六

——還記得小時候看過的其他繪畫作品嗎？

我經常閱讀繪本。上托兒所時去過的兒科磯野醫生那裡，掛著一幅裝在畫框裡的油畫，畫中是放在盤子上的水果。這是我最早見到的所謂的繪畫作品。那幅畫的構圖等，我現在仍然記得很清楚。

——那時就非常喜歡畫畫嗎？

我比較擅長畫畫，經常在小學畫畫課上得到誇獎。

——是自然而然地就畫得很好嗎？

是的。我還想過為什麼大家不能像我這樣畫畫。不過，我的畫也經常被人說「像大人畫的」，這不行，不像個孩子」。我有兩個比我大很多歲的哥哥，大概是因為模仿了他們的畫吧。我還拿過畫畫比賽的金獎。不過，我從來沒有覺得驕傲，因為總會有一個人畫得比我好。不論是學習還是賽跑，我肯定拿不到第一名，這是我小時候一直有的一種感覺。

——上過畫畫班嗎？

父母要工作不在家，所以我一直在家裡畫畫。有一家銷售煤炭、石油的店鋪，店主人在教畫畫，父母覺得我喜歡畫畫，就問我要不要去那裡試試看，結果差不多去上了兩年課。小學一、二年級的時候，我只在週六過去。他並沒有教我畫什麼，只是在那裡畫畫而已。店主人出於興趣而畫畫，而且他的作品入選了日展系公開徵件展[2]，是一位非常溫和的好人。但是，他與其說是在教畫畫，不如說是在幫忙照看孩子。那裡不是一個美術教育的環境，也不是五、六個喜歡畫畫的孩子興高采烈地在畫畫，大家都像是在玩誰最快畫完的遊戲。

——小時候還有沒有其他的美術體驗？

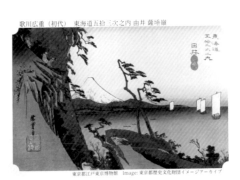

歌川広重（初代）東海道五拾三次之内 由井 薩埵嶺

東京都江戶東京博物館　image: 東京都歷史文化財團イメージアーカイブ

永谷園茶泡飯附贈的浮世繪卡片
歌川廣重的《東海道五十三次》

小孩子總會收集各種東西，比如玻璃彈珠、紙牌卡，我收集了永谷園茶泡飯附贈的浮世繪卡片3。這對我自己而言很有意義，總覺得是非常特別的。從不同的地方看到的富士山以及下著雪的驛站、城鎮等，我非常喜歡葛飾北齋和歌川廣重的畫，非常自然地一直在欣賞這樣的繪畫作品。我是很喜歡欣賞某些東西。出去遠足的時候，途中要是遇到美麗的風景，我會停下腳步看很久。現在回想起來，這種情況有過好幾次。我會希望一直在那個地方，一直看著那個風景。長大以後，不是也會有只要有點時間就想去看看的地方嗎？比如從坡道最高處俯瞰街區。發現這樣的地方，會看得非常入迷，這樣的情況是經常發生的。

—— 停下來靜靜地看著風景時，您會想些什麼？

從這裡看那座山真不錯、從這個角度看非常棒⋯⋯，我覺得自己想的都是這些事情。我記得很清楚，最早借到照相機的時候，我拍攝的是晚霞下的山，結果那風景的美完全沒有被拍進照片裡，這讓我非常失望。

—— 在「現代風景—— 人與風景，及其樂趣」的演講中，您曾經說過自己小時候是腳踩在草上會為草感到憐惜的孩子。

小學的時候尤其明顯，踩到螞蟻時我也會覺得螞蟻很可憐。中學的時候，有個人把整個蟻巢挖出來把螞蟻殺死，這讓我非常生氣，還和那個人打了一架。但是，現在我也會驅除院子裡藍莓之類的植物上的螞蟻，站到了撲滅螞蟻的陣營。（笑）

—— 中學的時候，您參加過柔道社吧？這與殺死螞蟻會覺得螞蟻可憐的性格有反差。

那時候我和普通的男孩子一樣，純粹就是想加入運動類的課外活動。我們初中的柔道社很強，甚至有校隊，訓練非常嚴苛。我本來想在高中繼續練習柔道，入學之後馬上就去了柔道社，誰知竟被嚴格地訓練了初中時沒學過的鎖喉技術。我覺得自己已經不想練了，就離開

「奈良美智精選 MOMAT 藏品展　現代風景—— 人與景色，及其樂趣」展覽圖錄，東京國立近代美術館。展期為二〇一六年五月二十四日至十一月十三日

了柔道的道場，加入了隔壁的橄欖球社。

——橄欖球社的訓練應該也非常苛吧？

柔道是個人技巧，橄欖球則是團體競技，是大家一起訓練的，在這一點上有所不同，所以還可以。臨近比賽時還有晨練之類的。晚上回家吃完飯，我會去附近和學長一起經營的搖滾咖啡館打工到晚上十二點。這就是我的高中時代。

——橄欖球和搖滾，這可是兩個完全不同的世界呀。

我有各種不同的另一面，我晚上的這個⋯⋯面貌？（笑）高中同學並不知道。他們眼裡的我，是那個總在上課睡覺，放學後醒來去參加課外活動的傢伙。另一方面，咖啡館的人也不知道我在學校裡做些什麼。但這不是多重人格，有很多事情只有特定的人才明白，也有很多事情是很難表達的。比如接受採訪，有人問我喜歡的音樂人有誰，而我說了十個人的時候，如果其中有三個人是大家比較熟悉的，那麼只要不是對音樂非常瞭解的人，就會只對這三位有印象而忽略了其他七位。寫成文章以後，也只有那三位音樂人的名字像關鍵詞一樣排列在一起。只是音樂就已經是這種情況，所以如果要說橄欖球和搖滾之類的事情，肯定無法讓人明白。總的來說，我心裡有好的一面，當然也有不好的一面。因為不讓別人殺死螞蟻而跟人打架，這種事情我也做過，真的是很不可思議。

——從來沒有和橄欖球社的同伴一起去搖滾咖啡館嗎？

沒有沒有。學校裡的我和放學後的我不一樣。所以，高中同學知道我在畫畫以後都非常驚訝，會覺得：「什麼，這是那個奈良美智嗎？」來咖啡館的人倒是都能接受。因為我曾經在店裡塗鴉，也畫過招牌之類的。

——內心深處有各種不同的自己存在，又各有不相同的圈子，您是刻意把它們區分開的嗎？

這種想法會經非常強烈，但是現在很多人都知道我了，這就成了一個難題。我覺得自己是無法從總體上來歸類的人。這很難說清楚，我是羞於向人展露真實自我的類型。所以，在一些人看來，我非常顯眼；同時，在另一些人眼裡，我卻完全不引人注目。上了高中以後，大家不是都會成熟些嗎？所以，在我的內心，比起高中同學，更想和大學生成為朋友。

在打橄欖球的同時，我也喜歡中原中也和梶井基次郎，放學後會去文藝青年聚集的地方，在那裡學習了很多東西，比如文學、戲劇、電影等。我是年紀最小的一個，所以大家都對我非常好。把車庫改造成搖滾咖啡館的時候，有一個從九州過來念書的人，她想開一家Live House。這個人現在是CHABO[4] 所屬事務所的社長。當時我才十六歲左右，她二十歲。雖然有很長一段時間沒有聯繫了，但有一次在某個戶外音樂節突然偶遇，很感慨，果然重要的人還是會再次相遇的。

——初、高中時期，您所在的是柔道社、橄欖球社這類和美術無關的環境，不過，彼此重疊的，這一點讓我覺得非常有意思，無意識的時候做出的選擇是非常準確的，這也建立萊克等人的普普藝術，應該是在那個咖啡館裡接觸到的吧？

那裡雖然不是一個藝術氛圍濃厚的環境，但只要覺得唱片封面好看，就會擺出來。學習藝術以後我才知道這是彼得·布萊克（Peter Blake）。看到他的畫冊時，我發現他的拼貼手法等與音樂關係密切。其他還有安迪·沃荷、羅伯特·梅普索普等各式各樣的人。對藝術一無所知的時候，因為喜歡而擺放出來的那些唱片封面，與後來瞭解藝術之後喜歡上的藝術家是相重疊的，這一點讓我覺得非常有意思，無意識的時候做出的選擇是非常準確的，這也建立了我的自信心。

——當時在搖滾咖啡館有沒有和大學生聊過藝術相關的話題？

當時，我用木版畫來製作火柴盒的標籤、招牌之類的，常客中也有想在當地的國立大學

萬鐵五郎《裸婦（托腮的人）》，一九二六
油彩，畫布
117公分×80公分
東京國立近代美術館藏

當美術教師的大學生，然後就有人說：「奈良比這傢伙畫得好吧？」（笑）過生日的時候，有人送了我一本畫冊作爲生日禮物，那是我有生以來的第一本畫冊，從那時起我不自覺地就會想：我也可以畫畫嗎？也可以上美術大學嗎？

——據說，在高中二年級的校慶，您畫的睡魔圖得到很高的讚賞。

是的。不過，那樣的畫與其說是美術，更像是傳統工藝吧。我是一邊看著葛飾北齋畫的《三國演義》還是《水滸傳》一邊畫的。

——這是您第一次真正地進行臨摹。收到了那本畫冊之後，漸漸地，美術就成了身邊之物。

那本畫冊並非所謂的西洋古典繪畫作品集，而是《日本現代美術全集》中熊谷守一和萬鐵五郎的畫冊。讀了他們的年譜和逸聞趣事之後，覺得原來畫畫是這麼這一回事，這樣的生活很戲劇性，也很有意思。

——決定去考美術大學的直接原因是什麼？

這是又過了一段時間，高三暑假時的事情。我去東京上代代木補習班的普通大學應試講習會。這是規模很大的升學補習班，所以也有美術大學、藝術大學的課程。午休等時間我會到處閒逛，看到補習班裡的那些同學的穿著打扮等，總覺得是和自己同一類型的人。然後，在聊天的過程中，他們邀請我說，裸體寫生課的票有多的，要不要去試試。那個時候我的腦海中突然閃過「是呀，我很擅長畫畫」，於是參加了，並且深受老師讚賞。老師問我：「你打算考哪裡？」我回答道：「不是美術大學。」老師又問：「爲什麼？」這讓我覺得自己也可以去考美術大學。

就這樣，僅僅因爲技能考試只考裸體素描，我就報考了東京造形大學的雕塑科，畢竟我從來沒有畫過油畫。後來我考上了，但是沒有去上課，學費也沒有交。後來那裡一位叫岩野

奈良美智自畫像，一九七九

的老師聯繫我說「學費晚點交也可以，不管怎樣，快來上課」。他還讓我去畫室參觀，這樣一來，我就覺得「自己不好好努力的話就說不過去了」。

——那時您已經不打算考文科專業，只考了美術大學嗎？

是的。當初我是想去弘前大學或者北海道大學念文學的，老師也和我說只要努力就能考上。但是，我又覺得國立大學之類的有那麼多人，究竟能學到什麼呢？所以，對於有岩野老師爲我引路、對像我這種農村來的人如此親切的美術大學，我從心底覺得眞是太好了。正好當時是寒假，我來到學校，看到那些非常認眞創作的學生，那時的我還抱著「只要稍微會畫一點就能考上吧」這樣隨便的態度，但是那些人是眞的喜歡藝術，就算是放假也還在創作。

那是我第一次看到認眞進行藝術創作的人，讓我反思了自己的不成熟。

不過，他們的狀態眞的和我放學以後就按照自己的喜好播放音樂無異，比起高中課上教的東西，還是在外面學到的更適合自己，這才是我必須去念的學校。於是，重考一年後，我考上了武藏野美術大學。

——沒去岩野老師所在的大學嗎？

岩野老師是一位喜歡橄欖球的雕塑家，之所以和我聯繫，大概是因爲我在志願書上寫了「活躍於橄欖球社」吧。（笑）面試是一邊看著技能考試中畫的裸體素描一邊進行的，「左右兩邊的膝蓋上的重心關係沒有畫得很好，不過『這只要入學後學一下』就能畫好」，就這樣合格了。（笑）這之後，話題馬上就轉到了橄欖球社，他跟我說，正好現在有個位置缺人。我覺得面試的時候必須穿一件好的衣服才行，就穿了一件橄欖球選手穿的胸口帶有徽章的西裝夾克，可能這也是他喜歡的吧。（笑）不過，我還是不想學雕塑而是想畫畫，所以學了油畫。那個時候，我喜歡上一位叫麻生三郎的畫家，所以重考一年以後，選擇了麻生老師所在的武藏野美術大學。

（右）麻生三郎《孩童》，一九四五
油彩，畫布
27.5公分×22公分
東京國立近代美術館藏

（左）松本竣介《Y市的橋》，一九四三
油彩，畫布
61公分×73公分
東京國立近代美術館藏

—— 最早是從什麼時候接觸麻生老師的作品？

為了考試來到東京的時候。那時，在去看樂團表演之前，我會去畫廊、美術書籍專賣店等逛逛。在那一年裡，我努力培養自己的美術意識，學習相關知識，努力追趕在初中、高中就已經開始學習美術的同輩。當時不像現在這樣資訊發達，西洋畫停留在抽象表現主義或者普普藝術，要趕上他們還是比較容易的。

—— 在這樣的情況下，麻生老師的作品對您有什麼樣的影響？

當時，在我的印象中，美術大學的老師大多在技術上比較擅長，沒有人搞當代藝術。那種技術高明而且文雅的感覺，對我來說，完全感受不到真實性。戴著貝雷帽拿著於斗聊葡萄酒，像這樣把畫畫當作生活方式的人，給我的感覺就是冒牌的。在這些人之中，麻生老師的畫，就像是從一無所有的戰爭廢墟中誕生的，麻生老師畫的人像，就像賈科梅蒂（Alberto Giacometti）創作的人物雕塑一樣充滿了存在感。之後，我對麻生老師的生活方式也有了一些瞭解，越來越喜歡他了。像麻生老師、松本竣介這些人，生活方式與所作所爲全都是一致的。不是只有在畫室裡的那段時間才是個畫家，他們的生活與繪畫融爲一體。他們心底的那份真實，讓我產生了共鳴。

—— 和追溯音樂的源頭一樣，也要追溯畫家的生活方式以及創作背景等這類不可見的部分。

沒錯。對喜歡的藝術家產生影響的是西方的古代人，與那位藝術家產生共鳴後，我會恍然大悟。不是表面上看得見的東西，而是好好地去看背後的一切，透過這樣的方式，我才能夠與那個人同處在同一個位置。不是身分制度上的立場，而是用同樣的視線，一起肩並肩。

—— 您曾在演講中說過，在窘迫的近代，繪畫不是必需品，但仍舊有想要畫畫的人。您經常會問自己，如果身處於那樣的時代，是否也會選擇畫畫。

068

只要和瞭解戰爭的人說過話，就如實際經歷很多人的死亡一般，而我沒有這樣的經驗。

佇立在廢墟的河邊，有死貓漂了過來……聽了這樣的話，我就覺得這是自己無法抵達的境界。因為戰爭，一切都沒了，只要有得吃就好，只要有得穿就好，能明白事物本質的價值觀。我生活在一個物質豐富的時代，所以沒有這樣的感覺。現在能說出自己心裡想的事情是理所當然的，並且能用繪畫或者音樂來表現，而那些無法表達出心中所想的人的痛苦我是無法體會的。那些創作欲戰勝環境、成為超越逆境的畫家或音樂家的人，我是無法企及的。我也無法獲得那種由出身決定的環境。因此，在自己出生的環境中，我必須用不同於前人的方法來創作。我一直在思考這樣的方法究竟是什麼。

——展覽「現代風景——人與風景，及其樂趣」的展品在選擇上沒有被美術史束縛，都是撼動您內心的作品。其中，有不少村山槐多、關根正二等英年早逝之人的作品。

選擇自己喜歡的作品，也就顯露出了自己是什麼樣的人。從結果來看，我沒有遵循藝術史、藝術理論來進行選擇，也沒有選擇優等生一般的畫家，而選擇了很多英年早逝的畫家。我很晚才接觸藝術，接觸詩歌之類的反而比較早，所以讓我感到震撼的往往不是技術精湛的人，並不會為了迎合他人而創作。看著這二人的作品，就好像有聲音在對自己說要拚命努力。我所喜歡的畫家，都是與自己對峙的藝術作品，而是那種有撼動人心的力量的藝術作品。我所喜歡的畫家，都是與自己對峙的人，並不會為了迎合他人而創作。看著這二人的作品，就好像有聲音在對自己說要拚命努力。

——有沒有其他對你很重要的藝術家沒有選入這個展覽？

農民畫家神田日勝。我幾乎沒有向別人推薦過繪畫作品，卻非常希望大家都知道神田日勝。他哥哥也畫得很好，先上了藝術大學，作為次子的他就得繼承家業，在務農的同時畫些牛、馬。也許是經濟原因，他們家只能讓一個孩子上大學。因此，他一邊參加當地青年會的活動一邊自學繪畫，其作品入選了北海道地區的展覽。

在農業方面，他也是十勝青年會的分部長，深受大家敬仰。雖然人在鄉下，他也在積極

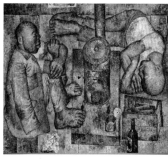

（右）神田日勝《馬》，一九五七
油彩、木板繪畫
73公分×105公分
個人收藏（神田日勝紀念美術館保管）

（左）神田日勝《工棚景象》，一九六三
油彩、木板繪畫
138.2公分×183.5公分
神田日勝紀念美術館藏

收集各種訊息，和同伴們一起切磋，專心致志地創作，卻因勞累過度，三十二歲便去世了。那個時候，北海道地區的畫友們爲他舉辦了一場類似美術協會葬禮的儀式。他眞的只畫了很短一段時期，作品也很少，但所有作品都是傾盡全力之作，他的繪畫作品實在是非常了不起。即便是稍顯土氣的畫作我也很喜歡，因爲這是他的人生。」

——在演講中也講過對宮澤賢治的一些看法。

大概沒有人會不喜歡宮澤賢治吧？我在離開故鄉去東京生活、思考自己究竟是什麼人的時候，會爲自己的不成熟感到不安，希望能找到支柱。在這期間我發現支撐著我的是同樣來自北方的寺山修司、太宰治以及宮澤賢治。我會去想思考自己究竟是什麼人，爲什麼會身處於此，我與其他人究竟有什麼不同？我是從北方來的，北方的風土究竟是怎樣的，從那裡又會誕生出什麼樣的東西？啊，這就是宮澤賢治。在那之前，我只讀過他的童話，讀了他的詩集，知道裡面有一首〈青森輓歌〉。

妹妹死後的第二年，他從花卷出發，經由青森、北海道，最後到達庫頁島（樺太），這首詩就是他在這段旅行中寫的，之後收入詩集《鄂霍次克輓歌》中。在夜行列車上，他將那種前往未知世界的心境、那種與亡故的妹妹通信的心境寫成詩歌。讀了這首詩，對他的喜愛之情越來越深。

——要重視自己親眼見到的現實。

宮澤賢治做了很多事情，比如在農田的正中央建造花壇，把大家聚集起來聽古典音樂等。按照當時認識宮澤賢治的農家人的說法，有很多人根本不知道他在幹什麼。（笑）他那獨特的一面在有生之年並未得到認可。那麼，爲什麼死後得到了認可呢？我學畫以後一直在思考這個問題。梵谷活著的時候也沒賣出一張畫，現在卻名聞天下，這究竟是爲什麼呢？藝術家身上的眞實性越是強烈就越難以向人們傳達，是時間將作者與作品分割開來，使作品本身

宮澤賢治詩集《無聲慟哭 鄂霍次克輓歌》新潮社，一九五三

被獨立地進行傳播嗎？而支撐作品獨立的，正是真實性。

——也就是說，自己在青森看到的風景、屬於自己的那份真實性，與近代畫家所具有的真實性比較接近嗎？

是啊。不過，我應該會一直覺得自己是比不上他們的。我是客觀地看待自己並這麼認為的。等到有一天，我離世以後，如果有人將我與他們相提並論的話，我會非常高興。

——在武藏野美術大學求學的時候，想成為什麼樣的畫家呢？

那個時候，與其說是在朝什麼目標前進，不如說過著一種現代畫家所追求的那種藝術學生的生活，每天都在畫畫、聊天、喝酒、做傻事，沉浸在美術大學學生這種身分中。

——武藏野美術大學的那兩年裡，什麼事情最有成果？

和其他學生明顯不同的是，午休的時候，我在學生食堂打工，做洗碗的工作。（笑）中午的時間我覺得有點浪費，就想，在這裡打工不是很好嗎？於是，兩年時間裡我一直穿著圍裙和長筒靴工作。這可能會讓大家疑惑「明明是這裡的學生，為什麼在這裡洗碗」，而我很享受這樣的質疑。所以，在學校裡雖然我沒有因為畫得好而出名，但是大家應該都覺得我是個有趣的傢伙吧。

——在這之後因為去國外旅行而交不出學費，繼而轉學到愛知縣立藝術大學，這和麻生老師正好辭職也有關嗎？

不是，那個理由是後來硬加上去的。因為麻生老師辭職了，所以我也走了。現在覺得這是一個很好的轉學藉口。（笑）

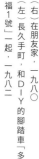

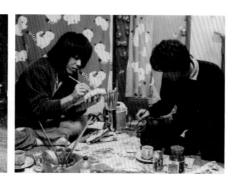

（右）在朋友家，一九八〇
（左）長久手町，和 DIY 的腳踏車「多福 1 號」一起，一九八二

——在愛知縣立藝術大學的時候畫的是什麼類型的畫？

我離開東京的時候，概念藝術（conceptual art）在國外成為主流，在武藏野美術大學裡也開始出現了，但是這對我來說是缺乏真實性的，所以我就朝著有生活感、有激情的那個方面發展，也就是戰後人文主義繪畫和懷舊的、有清貧之感的繪畫。從八○年代開始，全世界掀起繪畫復興的浪潮，新繪畫（new painting）一下子就在歐美出現了。被稱為狂野的新表現主義、一口氣在大幅畫布上畫畫的做法在當時非常流行。

那個時候出現的人有美國的朱利安・許納貝（Julian Schnabel），他在畫作上黏滿盤子碎片，然後在那之上繼續作畫；德國的喬治・巴塞利茲（Georg Baselitz），他像是進行展示一般，將人物顛倒過來畫在巨大的畫面之中；還有大衛・薩利（David Salle），他將一張畫布左右分開，分別畫上毫無關聯的圖像……總之，繪畫復興這一風潮突然來襲，我也深受影響。

——有種龐克的感覺。

真的是這種感覺。我在那裡拋棄了現代繪畫式的手法。在那之前，我一直朝著那個方向努力，但後來察覺到它與現在的世道和生活之間存在著裂縫。即便如此，我必須畫出屬於自己的風格才行。在這樣的背景下，莫名其妙的繪畫作品突然大量出現，我也開始嘗試莫名其妙的畫作。就這樣，在愛知縣立藝術大學時，也就是二十五歲之前，我做了各種的嘗試。

——聽說，那個時候被奈良先生拋棄的現代繪畫、模仿松本竣介的畫作，被您的朋友杉戶洋撿回去保管到現在，那個時候正好是進行各種探索的時期吧？

那時我會創作體驗式的裝置作品，或者在打工的美術升學補習班的畫廊裡表演。我在那個空間的正中央位置堆一堆土、上面放一個中間裝了乾冰的像狗窩一樣的房子，再在土堆的周圍放一些做成人形的瓶子。就在大家看著的時候，我走了出來，往那個小房子裡加水。於是，乾冰和水發生化學反應，發出霧氣一樣的煙，四散在房間裡。然後，我在那堆土中種小蘿蔔，用

在個展會場，一九八六

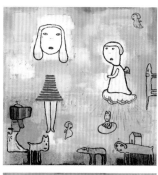

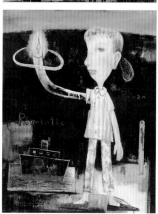

人形瓶子來澆水。這樣就結束了。（笑）在一定期限內，小蘿蔔發芽，長出雙子葉……，怎麼說呢，就是這樣的表演。我總覺得必須向同學們展現好的一面才嘗試了這樣的挑戰。不過，像雙子葉、房子之類的元素，即便是現在也經常在我的作品中出現。很有意思吧？

—— 在愛知那段時期有沒有遇到好老師？

櫃田伸也老師，即便他從來沒有教過我。留在學校裡畫畫的時候，他會和我打招呼，然後邀我說：「接下來要去外面吃飯，來嗎？」我們會一邊吃飯一邊聊畫，或者去他家吃飯，他給我看他家的畫冊，也會給我一些建議。不僅在學校，在老師家也能夠學習到各種的東西。老師出門前會交代說：「我去畫室畫畫了，你可以隨便看書，什麼時候走都行。」我覺得這就是畫家的姿態，實在是太酷了。漸漸地，就算老師不在，我也會擅自去他家，一邊沖咖啡、吃點心，一邊看畫冊。雖然他沒有教過我，但我覺得我就是櫃田老師的學生。

曾是我補習班的學生、後來成為雕塑科和日本畫科新生（森北伸和杉戶洋）的那些人，我也會在開學式當天自作主張地帶去老師家裡介紹他們認識。他們現在在愛知和東京的藝術大學任教，很有趣吧？因為不是我的指導老師，所以可以輕鬆自在地交往。

（上）《雲上的眾人》（People on the Cloud）·一九八九
壓克力顏料·畫布
100公分×100公分

（下）《浪漫的災難》
（Romantic Catastrophe）·一九八八
壓克力顏料、彩色鉛筆·畫布
116.7公分×90.9公分

—— 後來在德國接觸到的繪畫和藝術對您有什麼影響？

原本我對古老的畫作之類的已經失去興趣了，但是，改變看法之後，我覺得舊的東西看起來也很新穎，在日本時以為自己明白的事情，其實並不懂，諸如此類，有很多新的發現。原本我會覺得如實地描繪所見之物有些陳腐，但是比如德國學校裡的老師格哈德‧李希特（Gerhard Richter），他就會佈置讓我們畫靜物油彩的作業。實際上，他自己也用古典技法畫特別寫實的畫作，這些寫實繪畫作品會和他的其他抽象繪畫作品一起展出，以此展現出看法、思考角度演變的有趣之處，各種價值觀得以重新構築，同時建立起了與當代的聯繫。如果我在日本，這對我來說會是很困難的事。

然後就是我能夠不斷地看到最前衛的東西，這點也很好。在歐洲，德國是當代藝術的先進國家，只要去杜塞道夫或科隆的畫廊，就能夠看到最前衛的東西。學生意識水準高這一點也很好。離開日本的美術大學去了德國，我沒有選擇以轉學或者交換留學的身分入學，而是參加考試，從一年級開始學起。因此，在一開始我覺得大家的技術水準很低，認為還是日本的水準比較高。實際上，技術是只要學了誰都能夠掌握的，而想像力、思考能力、探索想要表現的方法的態度等則完全不同，這些我都在這裡得到了從零開始的培養。重要的不是技術，而是「表現是什麼」這個問題。在日本的時候，我一直認為生活與繪畫沒有直接產生關聯是不行的，而在德國，如果思考方法、思想不與繪畫直接相關，這就不是藝術作品而僅僅只是技術。這就是我學到的東西。

—— 在德國也有您稱之為恩師的老師嗎？

我的老師是 A. R. 彭克（A.R. PAnck），他是頂級的藝術家，同時也是爵士鼓手，只要去他家就能看到黑膠唱片堆得像山一樣。他是個自由的人，一年裡只來大學兩、三次。他為我們做的事，與其說是教學，不如說是到學校以外的地方借一處建築，然後讓一些學生住在那裡自由地畫畫。我見他的次數大概不超過十次吧，但是他來的時候都會非常認真。離開學校以

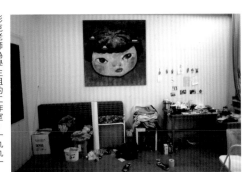

彭克老師為學生租的工作室，一九九一

《請勿打擾！》（Do Not Disturb!），1996
壓克力顏料、彩色鉛筆，紙本
30公分×24公分

後，有一次偶然遇到他，他說：「你不是那個畫長羽毛的孩子或動物的傢伙嗎？有好好吃飯嗎？」然後請我吃了飯。

我印象最深的是第一節課。說是上課，其實就是去他的工作室一起畫一幅畫。他把我畫的地方塗掉再畫，然後我再塗掉，再畫，就是重複做這樣的事情。一邊聊天一邊感受氣氛，沒有終點地作畫，就像是在變得模糊的畫面上反覆地進行交流。將審美意識重疊，或是將某一共同點拉到身邊，這樣進行的繪畫過程有一種近乎恐怖的疲勞感，教給我的不是繪畫的樂

趣，而是繪畫的嚴厲。

他也會經常誇讚我的素描，建議我「爲什麼不能像畫素描一樣地面對畫布呢」、「對線條要有信心，就像平時畫素描一樣地把圖像定格在畫布上」。這位現役藝術家的話語，使我的畫瞬間有了改變。

學校的教授中有很多著名藝術家，一年級時的副主任東尼·克雷格（Tony Cragg）是英國著名雕塑家，問他任何問題他都會回答我們。從事攝影的湯馬斯·魯夫（Thomas Ruff）是在我入學前兩年左右畢業的，但是他時常會回學校。身邊聚集了很多後來成名的人，我就是在這樣的環境中被全面地培養起來的。此外，在兩德統一之前，德國的藝術中心還不在柏林，科隆和杜塞道夫這兩座城市在藝術上投了很多資金，我在那個地方的時候正是一個非常好的時期。兩德統一以後的數年間，國際畫廊就移到了柏林，我能夠在兩座城市最後的黃金時期身處其中，眞的很幸運。

—— 有沒有遇到過讓您厭惡的事情？

我的畫曾經被某位老師說就像漫畫一樣。老師之中也有一些保守的人，那時的我覺得，這種老師說的話不去理會也沒關係。我還被人說過最好再多學一點人體結構、最好去上人體素描課等等。我想說我還教過學生呢！（笑）而且我是下了很大的決心才放棄這些的。但我還是選擇了無視這些批評，畢竟那時候我還不怎麼會說德語。

從整體來看，眞的是一個非常好的環境。語言不通這一點其實也很有益。雖然我不太明白老師說的東西，但是大家都會轉告我畫的是什麼、表現的是什麼，交到了很多朋友。正因爲語言不通，才能夠透過繪畫行爲來表示自己身處此處。我所在的杜塞道夫和科隆靠近法國邊境，是一個非常自由的地方，身爲外國人也沒有受到歧視，倒是當時去東德、東歐旅行時感受到了他們對亞洲人的歧視。

（右頁）《繼續前進I》（Walk On I），1993
壓克力顏料，畫布
100公分 ×75公分

——是否也覺得自己和藝術界的距離接近了？

幾乎所有老師都是功成名就的藝術家，在他們身邊，我能感受到藝術的另一面，比如作品是有價值的、會進行買賣之類的市場問題，還有某某老師開賓士什麼的。（笑）這些是我在日本不曾感受到的。其中，格哈德‧李希特等人非常認真，每週肯定有四天會來學校和學生面談。在那裡，一方面看到了藝術的市場性，一方面也看到著名藝術家在我面前擤鼻子，或是在走廊擦肩而過、在同一間廁所裡上廁所……，那時覺得世界真小啊。

我的老師彭克，他獲得了科隆市的一個獎項，結果他抱著獎金就喝醉了，睡在馬路上。警察對他進行詢問和檢查時發現了那一捆獎金，不管他怎麼解釋真實情況警察都不信。像這樣的笑話有一大堆。

——會在意日本的狀況嗎？

完全沒有。沒有出名的時候我就離開了日本，而且我也很享受在德國的新生活。那個時候的日本，主流藝術可能不是繪畫，而是使用電的作品以及裝置作品吧。在我二年級的時候，卡地亞基金會的人來學校挖掘日本藝術家，他們對我說：「明明是日本人，居然在畫畫？」（笑）他們想找的是像宮島達男[5]創作的那種作品，所以問：「沒有更電子化的藝術家嗎？」當時就是這樣的時代。不過，有趣的是，那個時候韓國來的留學生裡做媒體藝術的人很多。學校老師中有一位韓國人，是「影像藝術之父」白南準[6]。當時那種系統的作品有很多。在某種意義上來說，那時比起人在日本，我其實是處在俯瞰包含日本在內的巨大的世界。

然後，關於我的作品，通常在日本只會被認為很可愛，但是在德國，我的作品會被深度剖析，比如與孩子受到社會壓迫的狀況連結，我畫的孩子因為頭很大，就被認為是水腦症的孩子或是受虐待的孩子等等。他們會更進一步地踏入我的作品，希望深刻地去理解。又或者，動物的孩子之所以看起來都一樣可愛，是因為它們既是不設防的弱小存在，同時也是為

078

《溫室娃娃》（Hothouse Doll），1995
壓克力顏料，畫布
120公分×110公分

了生存，他們會把我的畫裡出現的孩子與「幼兒基模」（baby schema）連結起來討論，與尚‧考克多（Jean Cocteau）的《可怕的孩子》（Les enfants terribles）進行比較，有很多頗有意思的論述。最近在日本，也有一些從「幼態成熟」（neoteny）這樣的觀念來理解我的作品，或者認為是像孩子一樣的成熟大人。在德國，孩子歸根究底就是孩子，在日本則被理解為孩子氣的大人，這種國民性的不同之處非常有趣。

—— 您是如何看待這些觀點的？

一次次地去思考意義之類的，那就沒法畫了，所以我希望什麼都不想地持續畫下去。對我自己而言，我的思考最終並非以語言來傳達，而是變成畫作表現出來。這是把一切和畫聯繫起來不去思考的行為。也就是說，無意識地將所有的一切和畫聯繫在一起。對於他人的評價，我並沒有積極地接受，反而覺得與那些互相都非常熟悉的藝術家聊天更有意義吧！即便談的不是藝術相關的話題。不過，我現在卻希望能有人認真地論述我的作品。

—— 您希望自己是一個什麼樣的畫家？

怎麼說呢，我幾乎沒思考過這個問題。這是由後人決定的事情。至於別人是怎麼看的，這類事情想多了會很困擾。只要沒有被人過分討厭就行了。（笑）我覺得現在這樣就挺好的。

1 睡魔祭於每年八月份在青森各地舉行，巨大的人形燈籠車會在白天開始遊行，晚上也有海上遊行。

2 日展系，西洋畫公開徵件展的類別之一。在日本，西洋畫的公開徵件展分為兩大類：日展系與在野系。一般來說，日展系主推寫實、具象的作品；在野系主推抽象、野獸派、超現實主義的繪畫。

3 從一九六五年到一九九七年，永谷園的茶泡飯商品裡附贈了印有浮世繪或海外名畫的小卡片，包括「歌川廣重 東海道五十三次」、「喜多川歌麿」、「東洲齋寫樂」、「葛飾北齋 富嶽三十六景」、「雷諾瓦」、「梵谷和高更」、「印象派（馬奈、塞尚、竇加、秀拉）」、「絲綢之路中國篇」、「日本祭典」共十種系列。

4 CHABO，音樂人仲井戶麗市，一九五〇年出生於東京。日本搖滾的代表音樂人之一。一九七八年加入以主唱忌野清志郎為主的日本搖滾樂團RC Succession，擔任吉他手。也曾與土屋公平（蘭丸）組成兩人團體「麗蘭」。CHABO是暱稱。

5 一九五七年生於東京，日本雕塑家、裝置藝術家。

6 白南準（1932-2006），出生於南韓的韓裔美籍藝術家，影像藝術的開拓者。

《河童》（Kappa），1997
水彩，紙本

（上）《黑夜裡受傷的貓》（Wounded Cat in the Night），1993
壓克力顏料、彩色鉛筆，紙本
41.8公分×55.6公分

（下）《無題》（Untitled），1994
壓克力顏料，紙本，34.5公分×48.6公分

Part 3

音樂的存在

日本東京
二〇一五年五月十三日

奈良美智對音樂，尤其是對龐克的喜愛眾所周知，而他自身則以前所未有的作品風格引人注目，堪稱「藝術界的龐克」。他從小學五年級開始收聽夜間廣播獲取音樂資訊，可以說是非常早熟的搖滾樂迷，並且至今仍然保持T恤搭配皮夾克這種喬伊·雷蒙式的時尚風格。據說在工作室畫畫時，他總是用很大的音量播放音樂。且不僅僅是龐克音樂，從六、七〇年代的民謠到白人根源音樂等，他涉獵廣泛而專深。擁有許多如今已無法購得的珍貴唱片的奈良美智，在孕育那些安靜而又充滿熱情的繪畫作品的過程中，音樂的存在是絕對不可或缺的。

——首先請您談談關於音樂最初的體驗。

最早購買的單曲唱片是Takeshi Terauchi and The Bunnys¹的《太陽野郎》。這是以北海道的牧場為舞台的青春劇的主題曲，有趣的情節抓住了孩子們的心，電音效果則讓身體有了直接的感受。它讓我知道了這種音樂的存在。這差不多是我小學二年級的時候。

雖然我有兩個哥哥，但我們歲數相差很大，回到家也通常是我一個人待著。那時我會打開收音機，收聽那些只放音樂的頻道，裡面經常傳出電吉他的音樂。小學低年級的時候，我一直聽著那些樂曲畫畫。邊聽音樂邊畫畫的習慣就是那時養成的。到了小學五年級的時候，手工製作的晶體收音機非常流行，我也做了一個。這種收音機無須通電流，使用礦石的能量就能發聲，沒有音箱，只能使用單耳耳機收聽。有一天晚上，我就這樣戴著耳機睡著了，睡到半夜突然醒過來，吃驚地發現它還在播放音樂。針對年輕人的音樂、聽眾的留言等，那些經驗故事和對人生的探討都很有趣，於是我開始收聽深夜節目，同時也瞭解到很多最新的音樂資訊。

於工作室，背後是301.5公分×227公分的作品《搖滾搖滾樂》（Rock'n Roll the Roll）·二〇〇九

—— 也是從那時候開始購買買黑膠唱片的？

進入中學之前，我並沒有收藏很多黑膠唱片。西洋音樂有比吉斯（Bee Gees）的《麻薩諸塞州》（Massachusetts）和芝加哥樂團（Chicago）的《問題67&68》（Questions 67&68）等熱門歌曲，還有日本動漫歌曲《喵嗚咪之歌》2等。升入中學之後，我開始逛唱片行，會向店主詢問小時候聽過的音樂，覺得好的就會買下收藏。

—— 中學時期應該有很多人開始聽重搖滾音樂吧？

自我意識開始萌芽時，的確會無法繼續聽流行音樂。大家會聽深紅之王（King Crimson）、平克·弗洛伊德（Pink Floyd）的音樂，還有一些前衛搖滾，我也嘗試聽了一些，但那種感覺就像學習成績好的學生愛聽的古典樂一般，於是開始遠離那些音樂。重搖滾也是如此，我嘗試聽了一下，但還是無法融入那種狂放青春的感覺。我想大概因為我還是個孩子吧。（笑）

那時候喜歡的是大衛·鮑伊（David Bowie）。更確切地說是《齊格星塵》（Ziggy Stardust）這張專輯。那種挑釁的感覺非同一般，在視覺上也有強大的衝擊力。在那之前，我一直是在收音機裡聽這張專輯，在《音樂人生》3（Music Life）最初看到專輯的視覺設計時，我不禁驚嘆：「這是什麼？!」第一次讓我感受到音樂與視覺合而為一的專輯就是《齊格星塵》。那時的音樂人大多是長髮配落腮鬍，所以那張專輯封面上將瀏海剪短而後面的頭髮留長、化妝、穿著如女裝的打扮真的讓人感覺是從太空來的。

—— 從那之後便越來越偏離主流音樂了吧？

在專輯《齊格星塵》中，有一首曲子並非大衛·鮑伊的原創曲目，我找到原曲並且買了唱片。原唱是羅恩·戴維斯（Ron Davies）是一個並不怎麼出名的詞曲創作者。從他到尼克·德瑞克（Nick Drake）等，我開始逐漸被擁有獨特世界觀的樂手吸引。就這樣，在尋找自己喜

大衛·鮑伊《齊格星塵》·一九七二

歡的音樂的過程中，我開始脫離主流，對音樂的熱愛也變得更為狂熱。打工賺的錢用來買唱片，在本地找不到的話，就向東京的唱片行訂購，並且日漸傾向小眾。

那時候也開始熱衷調查自己喜歡的音樂人的喜好，首先開始研究巴布·迪倫喜歡的白人根源音樂。這樣不斷深入下去，讓人非常樂在其中，當然黑膠唱片的數量也開始無限制地增加了。到了高中二年級的時候，我開始與相差十幾歲的中學學長一起，經營車庫改造的搖滾咖啡館。我在店裡主要負責挑選唱片，面對那些大學生，自己儼然成了老師。

——在那之後就開始聽龐克了嗎？

是的。那時，我變成了像音樂評論家一樣的奇怪高中生。在我剛剛升高三的時候，雷蒙斯的首張專輯發行了。那是我初次遇到對自己來說是真實、毫無偽裝的音樂。不過最初還是羞於啟齒。因為，在那之前，我聽的都是老派詞曲創作者的音樂、美洲南部搖滾以及白人根源音樂等，但是這張專輯給我的感覺就是「這是真正的、現在的我」。當時，性手槍（Sex Pistols）和衝擊樂團等也出道了，周圍的人都覺得「這簡直稱不上是音樂」，我也只好附和「嗯，是啊」，內心卻很苦悶。我真的很喜歡雷蒙斯。

——巴布·迪倫等人的抗議歌曲是否也對您產生了影響？當時的音樂環境正是所謂的反主流文化，也正因為有這樣的文化積累才會喜歡雷蒙斯吧？

當時的我可以說是發燒友的狀態。我還在二手書店買了晶文社出版的《巴布·迪倫全詩集》，讀了以後覺得非常有趣。其中有歌頌愛與和平的歌曲、反對越戰的歌曲，實際上那些歌詞都非常激進，與龐克所給予的刺激感是不同的。必須戰鬥，一旦被攻擊就要戰鬥，絕對不認輸，就是這種感覺。還有很多體諒歌唱對象的歌曲，比如向士兵喊話「這樣真的好嗎」。雖然是些「溫柔的歌曲，卻明確主張「不能如此」。當時的我能感受到這些。

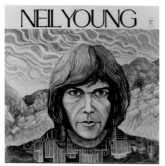

尼爾·楊《尼爾·楊》，一九六九

——也是從那時候開始喜歡尼爾‧楊的吧？

是的。高一的時候我還坐夜車去武道館看他的演唱會。那是日本第一次舉辦外國人的演唱會。尼爾‧楊現在依然十分活躍，對我來說就像是神一般的存在。

——雷蒙斯出現之前的音樂對您也有很大影響吧？

雷蒙斯非常感性，他的音樂是與「愛與和平」這類主題無關的搖滾樂。遇到雷蒙斯之後，與其說我是從其獨立、激進的一面獲得了影響，不如說是因為身為同世代的人而受到了影響吧。反對某些事或對某些事提出抗議，高聲宣布「我就是這樣」。然而，只有龐克能將任性的吶喊真實地傳達出來。與胡士托音樂藝術節（Woodstock Music & Art Fair）那種大家成為一體的氛圍不同，那是任誰都曾經有過的青春時期。

我雖然現在也經常聽龐克，但是在東日本大地震之後，我又開始重新沉迷龐克出現之前的音樂。跟龐克不同的是，那些音樂並沒有破壞的力量，而是包含著互助友愛的精神。從中流露出來的精神在於不要悲觀地看待世界，即便是在世界的角落，依然存在幸福。繼抗議歌曲和反戰搖滾之後，在龐克開始發展之前，這時期的音樂催化了「花的力量」運動。它們給人的感覺，就像是被很多音樂以外的元素層層疊加之後誕生的。

——那段時期，高科技舞曲（techno）之類的也開始發展了吧？

在龐克出現之後，隨著樂器和錄音條件的進一步發展，高科技舞曲開始興盛起來。但是，我對大多數電子音樂都興味索然，對重金屬搖滾樂也很難融入其中。重金屬搖滾樂跟激進音樂一樣，其藝術性和形式美都跟古典音樂類似。對我而言，那些打破形式傳達訊息的音樂，或是不裝模作樣、即便技術不高也想要真誠訴說的音樂也許更好。簡而言之，質樸的訊息傳達能力比娛樂性更為重要。因此，在日本音樂中，我也開始專注於獨立音樂了。

來東京之後，我順著龐克這一類別看了很多日本獨立樂團的現場演出，The Rockers、

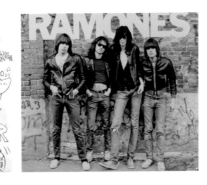

（右）雷蒙斯《雷蒙斯》，一九七六

（左）《迪迪》（Dee Dee），二〇〇八
鉛筆‧紙本
51.5公分×36.5公分

The Roosters、THE MODS、Totsuzen Danball、JAGATARA、INU、THE STALIN 等，基本上都看過了。石井聰互 4 的《爆裂都市》就像是在日本這個地方有個獨立音樂高中，在校慶上播放著大家一起製作的電影一般，令人感覺身臨其境。與普通的電影不同，這種感受只有愛好相同的人才能體會。在演出的現場也能感受到大家都有同樣的目標。儘管不會產生實際的言語交流，但能清楚地明白，去那裡就會遇到同伴。

—— 去了愛知縣立藝術大學之後呢？

依然日夜沉浸於現場演出、黑膠唱片和電影。儘管進了藝術大學，但我並沒有認真創作。

—— 在研究所階段成為藝術大學升學補習班的老師之後，您開始意識到「真正需要好好學習的是自己」，這才決定要進行藝術創作。這種認知也如實地反映在作品中了嗎？

和龐克一樣率直地反映在作品中了。繪畫原本是古典的、傳統的東西，對此有喜歡也有矛盾的情緒。但是，如果一味地破壞，就只是以破壞而告終。那時候我已經有所成長，也意識到並不是所有東西都只要破壞就好。對學生們說著好聽的話，自己卻還是不行，一個勁地只是聽著音樂，非常煩惱。想要做一些能夠袒露自己心緒的東西，但是不好好學習還是不行，就這樣去了德國。漸漸地，對社會不再有太多的負面情緒，也開始認真看待自己。

—— 也就是能夠更客觀地看待自己的處境了嗎？

在德國時語言不通，然而，即便無法用語言交流，只要我會畫畫，想瞭解我的人就能透過我的畫找到交流的方式。我逐漸明白了這個道理。因此，為了獲得理解，我堅持每天畫畫。那個時候也是聽卡帶裡的音樂一邊畫畫，漸漸地覺得應該畫一些即使不用語言溝通也能傳達訊息的畫。

那時我正在重溫七〇年代的音樂。雖然英語只能聽懂三成，但歌曲的精神多少能夠理

《嘿！吼！一起來（法式燉菜版）》
（Hey Ho Let's Go（pot-au-feu
Version））．二〇一一
壓克力顏料、木板
194公分×240公分×8.5公分

解。查歌詞之後才發現，那三成的理解與歌詞原意基本相同。於是覺得另外七成即便無法變成語言也沒有關係，我的畫也因此有了變化。畫布上的畫逐漸變得平和，像是靜靜地燃燒著一般。紙上的畫則像日記，會加入一些語言。加入語言一氣呵成的手繪草圖，大概誰都能畫，但是認真地創作繪畫仍然是件難事。這兩種方式同時進行才能夠成長吧。只創作繪畫的話，腦袋會過熱；而一味在紙上素描，激情可能會立刻燃燒殆盡。

——用兩種方式同時進行的方法來獲取平衡嗎？

對，如果說我身上有什麼深刻的東西，那一定是聽那些六、七〇年代的音樂累積下來的。我的作品開始被大眾接受之後，有很多年輕人也開始畫類似的作品，那些作品很美也很不錯，但給我的印象是缺乏內涵而顯得輕飄飄的。雖然這麼說有些不好意思，但是當我思考自己與他們有什麼差別的時候，還是覺得原因在於自己一直在聽龐克誕生以前的六、七〇年代的音樂。我覺得這是一件非常幸福的事。

——如果沒有音樂，奈良美智的作品也不會誕生。

的確不會誕生。另外，在德國的時候，超脫樂團進入了我的精神世界。科特‧柯本聽過的那些搖滾樂，跟我聽過的差不多。還有一次，我偶然聽到衝擊樂團的喬‧史壯墨（Joe Strummer）在廣播節目中介紹民謠歌手提姆‧哈汀（Tim Hardin）的歌曲〈黑綿羊少年〉（Black Sheep Boy），覺得「什麼嘛，這不是和我聽的音樂一樣嗎」，進而有了「是的，應該不會突然轉向龐克，正是因為喜歡這樣的歌曲，才會寫出那樣的歌詞吧」這樣的認同感。那真的是一首非常溫柔的民謠。

另外，讓我覺得去了德國真好的事情是滾石的現場演出只要四千日元左右就能看到，普通樂團是一千日元左右，所以我看了很多現場演出。抽筋樂隊（The Cramps）的一段宣傳影片拍攝了他們在德國演出的現場，我也入鏡了。因為我站在第一排，而且就我一個東方人，顯

得特別突出。成名前的烈火紅唇樂團（The Flaming Lips）、幻覺皮衣合唱團（The Psychedelic Furs）、阿茲克照相機合唱團（Aztec Camera）等，在德國輕輕鬆鬆就能看到他們的現場演出，真是太好了。

到東京學藝術之後，我也開始瞭解到一些攝影家的作品。比如電視樂團（Television）和佩蒂・史密斯（Patti Smith）的那些很酷的唱片封面都是攝影家梅普索普拍攝的，珍妮絲・賈普林（Janis Joplin）的《珍珠》（Pearl）和巴布・迪倫的《時代正在改變》（The Times They Are a-Changin'）等唱片封面，則是攝影家巴里・費恩斯坦（Barry Feinstein）的作品，他拍攝了許多搖滾音樂的唱片封面，非法利益合唱團（Velvet Underground）那張香蕉的唱片封面則是安迪・沃荷的傑作。當初買下的時候完全沒有想過會有這些新發現，這著實讓人覺得有趣。

——音樂始終與藝術創作相伴，而其根源正是六、七〇年代。

在學習新事物之前，個人已知的訊息就是感性生成的源頭。進入中學之後，學習、被教授的東西會越來越多。但我總覺得，在那之前的純粹的自己就很好。不僅音樂，還有風景之類的，都是實實在在的自己的東西。比如六、七〇年代富有人文情懷的詞曲創作歌手等，現在我會經常回顧這些。

（上）《無題》（Untitled），2009
彩色鉛筆，紙本（信封）
24公分×17.2公分

（下）《無題》（Untitled），2004-2005
這個作品共 17 幅，這是其中的一幅
色鉛筆，紙本，玻璃，木框
90公分×140公分×7公分（整體尺寸）

（右頁右）DONOVAN，HMS DONOVAN，1971
奈良美智喜歡的七〇年代音樂之一。
（右頁中）超脫樂團《別介意》，1991
（右頁左）非法利益合唱團《非法利益與妮可》，1967

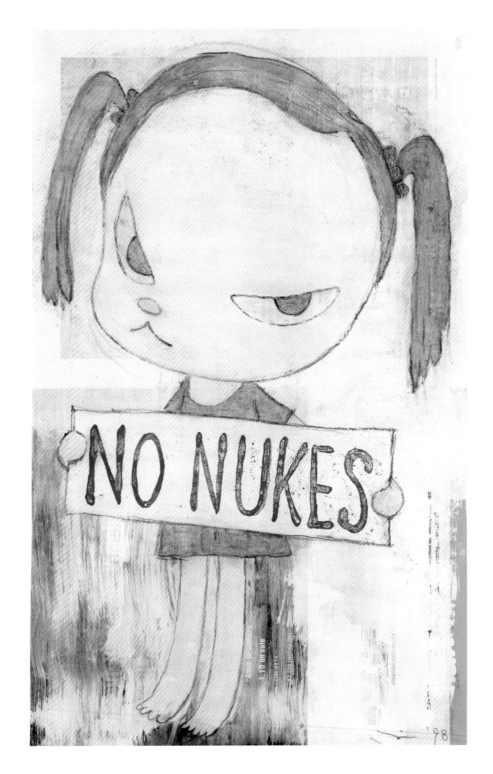

——反核、反對建造核電廠這樣的立場，也可以說是深受反主流文化音樂的影響吧？

我認爲是的。我從小時候起就有反對迫使人們做不想做，或本可以不做的事的意識。

比我大八歲的哥哥一直在房間的牆壁上貼著寫有「反體制」三個字的紙，我問他：「這是什麼？」他回答：「就是什麼都要反對！」這些都深深印在我的腦海裡。不過，最初讓我思考核問題的是一九七九年三哩島核電廠事故5。那時候，臉上畫有和平標誌的美國女性參加集會的照片被刊登在雜誌上，讓我留下了非常深刻的印象，覺得以那樣的方式表達意見非常帥氣。那時，我第一次知道「No Nukes」（無核家園）這個詞。

——很多日本人越有名就越不願意發表自己的見解，在這一點上奈良先生與他們不太一樣。

去德國後有件事讓我大爲吃驚。德國的學校每年都會在校內舉辦一次展覽，利用學校的所有空間展示學生們的作品。有很多畫廊的人會來參觀，也有學生因此獲得發展機會。我在的時候正好是波斯灣戰爭時期，學校決定「今年不辦展覽了，來辦波斯灣戰爭的反戰運動吧」。儘管這個展覽是決定出路的絕佳機會，但是很多人都覺得不做也罷，這種深刻的思想與日本完全不同。大家都只是普通的學生，但是，比他們年輕的人看到他們的行爲後，也一定會做出同樣的選擇。在德國，我不僅能夠非常便利地看各種音樂現場演出，參與教育、政治的方式以及成長過程中受到的教育也與在日本完全不同，能夠切實地體驗這些，讓我覺得很幸運。

——作品《無核家園》好像是自發地開始在遊行活動中被使用。您也說過，如果只在遊行活動時使用，允許自己的作品被複製、使用。

其實那是一九九八年的作品，僅僅展示過一次，卻因此得到了大家的關注。在泰國舉行的反核運動中，不知道是誰從作品集裡印出來使用了，傳到日本後，我非常吃驚。不過那時候我覺得很開心。作品以那種形式被使用，完全不是壞事。因爲這不是別人提出要求後我說「好，就畫這個吧」這種有明確目的的作品，而是從我的內心自然而然誕生的作品。

（右頁）《無核家園》（No Nukes），1998
壓克力顏料、彩色鉛筆，紙本
36公分 ×22.5公分

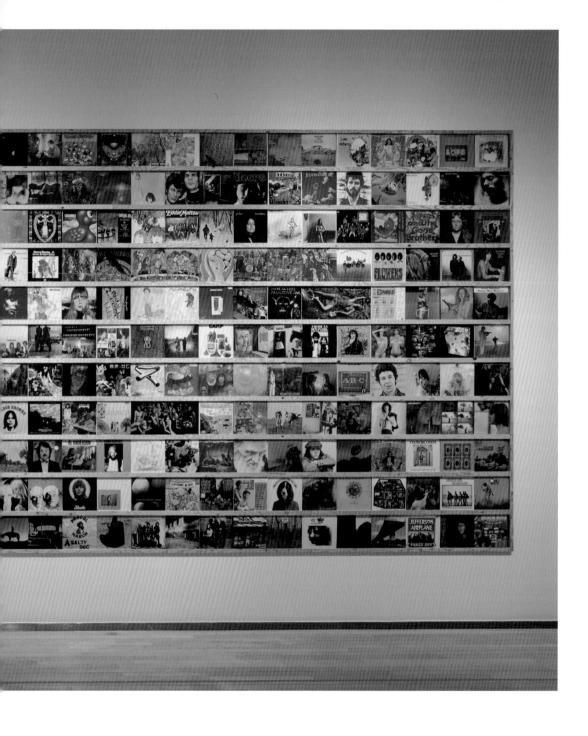

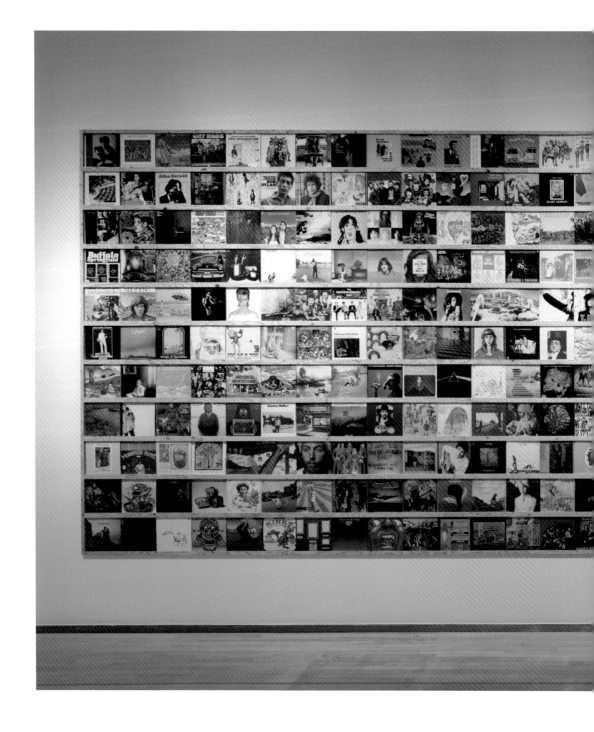

奈良美智的唱片收藏展於個展「無論是好還是壞，
1987-2017作品」（豐田市美術館，2017）
攝影：木奧惠三

——純粹的作品是有力量的作品，音樂亦是如此。之前在電視上，您曾說過龐克能鼓舞自己。

對，我的個人主題曲或許是像摔角選手入場曲一般的曲子。即便到了現在，我只要一聽雷蒙斯的〈閃電戰〉（Blitzkrieg Bop）情緒還是會一下子高漲起來。這是讓我恢復精神的東西。因為我總是獨自創作，所以無論出現什麼樣的歌詞我都不會覺得不好意思。我總是將音量開得很大，儘管不是帕夫洛夫的狗，但隨著身體搖擺，我會進入某種情緒。音量雖然很大，卻會完全沒意識到歌曲已經結束，持續畫畫，這就是狀態非常好的時候。

想要冷靜地看待作品時，我會播放一些創作型歌手的安靜歌曲。不僅需要富有激情的歌曲，也需要能抑制激情的其他情感。它們都是真實的情感。停止哭泣奮勇向前，或者是一邊哭泣一邊奔跑，大概類似這兩種狀態。（笑）

——就好像站上了擂台一樣呢！

有種戰鬥著的感覺。就好像職業摔角選手一樣。

1 Takeshi Terauchi and The Bunnys，於一九六六年組成，一九七一年解散，是以吉他為主、由數人組成的搖滾樂團（Group Sounds）。樂隊名稱取自核心成員寺內武的生肖「兔」。主要活躍於六〇年代、被稱為「電音之神」的日本吉他手寺內武，一九三九年出生在茨城縣，曾與查特·亞金斯（Chet Atkins）萊斯·保羅（Les Paul）一起被美國音樂雜誌選為「世界三大吉他手」。

2《喵嗚咪之歌》，日本漫畫家赤塚不二夫的作品《猛烈阿太郎》中的歌曲。「喵嗚咪」是赤塚不二夫作品中的貓角色，兩足行走且會說人話。

3《音樂人生》是一九三七年創刊、名為《音樂線上》（Music Line）的音樂雜誌於一九四六年重新復刊時的新名稱。於一九九八年停刊。

4 石井聰亙，一九五七年生於福岡縣。進入日本大學藝術學部後，成立了由學生主導的電影團體。以八釐米底片電影《高中大恐慌》出道，是日本第一代獨立電影導演。《爆裂都市》（Burst City）是一九八二年上映的近未來動作電影，當年活躍於音樂界的龐克搖滾、新浪潮音樂人多數都有參與演出。一九八四年，電影作品《逆噴射家庭》獲第八屆義大利薩盧索電影節（Salso Film & TV Festival）大獎。之後也發表多部MV及實驗電影。二〇一〇年起改名為石井岳龍。

5 一九七九年三月二十八日，位於美國賓州哈里斯堡附近的三哩島（Three Mile Island）核電廠發生二號反應爐故障，導致核子事故，不過幾乎所有放射性物質都被滯留在反應器或輔助廠房之內，沒有洩漏到外面的環境。

《布蘭奇》（Blankey），2012
壓克力顏料，畫布
194公分 × 162公分

《瞌睡公主》（Princess of Snooze），2001
壓克力顏料，畫布
288公分×181.8公分

《古斯頓女孩和家犬（雙聯畫）》
（Guston Girl with House Dog〔diptych〕），2000
壓克力顏料，畫布
40公分×37公分

Part 4

文學與電影

日本東京
二〇一五年五月十三日

在雙薪家庭長大、孩童時期經常獨自一人在家讀繪本的奈良美智，現在也依然喜愛讀書。他經常提到對他的思想產生很大影響的是宮澤賢治和中原中也。另外，與音樂有關的巴布‧迪倫的詩集也是他從中學時期開始就一直在讀的。與音樂的選擇相仿，奈良先生以自己獨特的觀點，偏離那些所謂文豪或名著，選擇了對自己而言更具現實感的作品。從小學到十幾歲的這一時期，在他看來是「不斷豐富自己的感性並對此感到享受」的時期，在心中留下烙印的文學佳作也成為其日後身為藝術家的血肉。

——說到小時候讀書的記憶一般是從繪本開始，您還記得自己讀了什麼嗎？

在托兒所的聽讀課上，老師念了很多書給我們聽，其中我還有印象的是《小房子》。我長大的地方最初是什麼都沒有的田野。隨後一家一家地蓋起房子，到我十幾歲的時候，那片地方已經變成了住宅區。那時忽然閃過腦中的，就是托兒所老師念的《小房子》。具體的故事情節已經記得不太記得了，我只清晰記得那個小小的家建造在空無一物的原野上，漸漸地周圍的房子變得越來越多。小學快畢業的時候，我去書店重新找到了這本書。

——那本書的內容是什麼呢？

那是美國作家維吉尼亞‧李‧巴頓（Virginia Lee Burton）的繪本，儘管書中描述的是我出生前的時代，卻是與我的體驗相互重疊的故事。封面只有一幢小小的房子。在那幢房子周圍並排著蓋起了其他房屋，接著是大樓，隨後是高架鐵軌，最終在摩天大樓的間隙中，只有那幢小房子孤零零地留存下來。留在我記憶中的內容便是如此。重新讀這本書的時候，我驚訝地發現原來那家人最終將小房子整個搬走了，從這片已然變身為大都市的地方又回到了原野，重新回到了單獨一幢房子的樣子。

維吉尼亞‧李‧伯頓《小房子》岩波書店，一九五四

——很好的故事呢。

對啊，現在聊到這個話題我才突然想到，二十幾歲大學快畢業的時候，我創作過一系列描繪「家」的作品，或許是因爲那本繪本在視覺上讓我留下了印象吧。我家原本是在一個小山坡上的獨幢平房，我一直以爲那些作品來源於自己對家的記憶，現在想來或許是源於對那本繪本的記憶。

——有沒有讀過日本的繪本呢。

要說日本的繪本，那就是《哭泣的赤鬼》1了。赤鬼有著溫柔善良的內心，卻因爲鬼怪的外貌而讓人們無法接受。這是個悲傷的故事。不過我似乎很少讀日本的繪本。我當時比較喜歡《安徒生童話》、《格林童話》裡更具幻想色彩的故事。

——能讀懂文字後，讀的第一本書是？

當時日本正處於高速發展期，父母給我買的書大多是偉人傳，例如愛迪生、野口英世、海倫·凱勒、南丁格爾。還有類似《爲什麼呢爲什麼呀》2這種解答「彩虹爲何是七種顏色」、「月亮爲何會有陰晴圓缺」等問題的科普讀物。到了十歲左右，也就是小學四年級的時候，我開始自己讀書。最初讓我著迷的是《風之又三郎》。這是出生於岩手縣的宮澤賢治以鄉村小學爲背景寫的故事，這與我看到的風景非常接近，稱呼人的方式和對自然的描寫都具有現實感，就像是發生在隔壁村小學的事情一樣，讓我感到很親近。

小學一年級的時候，我們那裡開始有了電視，雖然有很多給兒童看的電視節目，但像《茶子妹妹系列》3之類的對我來說就好像是異國的故事。儘管主人公都是與我年齡相仿的小孩子，但像他們那樣說著標準日語的人，在我的實際生活中從未出現過，生活實景與我的截然不同。廚房和我家的不一樣，吃的東西也完全不同。我家日常喝的是井水，也還沒有形成住宅區。因此，當時那些給少男少女看的電視劇，對我而言即便不至於像好萊塢電影一般，

也讓我感受到電視裡的世界是非常遙遠的。

在這樣的背景下，以農村爲背景的《風之又三郎》就使我備感親切。那個時期，我幾乎把宮澤賢治的所有童書都讀完了。他那種宇宙般、幻想式的世界觀以及宗教式的人文主義，對我來說也有一種親近感。

—— 在《風之又三郎》之後又讀了哪一類書籍？

我開始讀柯南・道爾的《福爾摩斯探案》和江戶川亂步的偵探小說。福爾摩斯在學校也很受歡迎。真正開始讀一些所謂的文學作品則是在升上中學之後。最初不是對小說而是對詩產生興趣。整本小說讀完的時候，會有一種突然敞開一條道路的感覺，讓人很舒服。詩能在很短的時間內讀完，但與小說不同的是，它並不那麼通俗易懂，必須揣摩字裡行間的意思，在腦中想像情景，而這正是它的有趣之處。

我已經不記得自己最初讀的詩是什麼了。但凡在語文教科書裡讀到有趣的內容，我就會去尋找同一作者的其他作品。上了高中之後，我讀了很多日本作家的詩，包括中原中也、梶井基次郎等。看中原中也的書，就跟現在四十多歲的人當初在十幾歲的時候聽到尾崎豐的歌一般，差不多是這種感受。是那種還沒有長大成人、年少時的感性才能催生的詩詞讓我產生了共鳴。

我還讀了金子光晴4的很多作品。很多書讀完仍然一知半解，宮澤賢治的書也是除了童話之外都不太能讀懂。雖然不明深意，但我能感受到書中的氛圍。我很喜歡地下文化般的世界觀。另外，我逐漸買齊了晶文社出版的《文學的禮物系列》。那是外國文學系列，包括雷・布萊伯利（Ray Bradbury）的《蒲公英酒》（Dandelion Wine）、沃爾夫・曼科維茨（Wolf Mankowitz）的《兩分錢的孩子》（A Kid for Two Farthings）等，我非常喜歡這個系列。當時覺得這家出版社很有意思，然後發現他們還出版了巴布・迪倫的詩集。

（右）濱田廣介《哭泣的赤鬼》，《世界童話繪本全集》第十三卷
講談社・一九六二

（左）宮澤賢治《風之又三郎》《小學生全集》第三十五卷
筑摩書房・一九五○

——果然還是會傾向於非主流文化呢。在中原中也和梶井基次郎的著作中能夠感受到某種獨特的感傷。

是的，敏感而自戀。國立近代美術館的展覽中介紹的畫家大多英年早逝，那些正因爲年輕才能創作的畫和詩，也許才是眞正吸引我的東西。經典著作我也看了不少，但都沒能讓我有貼近內心的感覺。俄羅斯文學和德國的歌德、赫塞的作品對我來說因爲太有年代感而缺乏現實。

文學作品讀得最多的就是高中時期。從學校回家的路上有一家高中生也能進去的爵士咖啡店，雖然那家店既不禁煙也不禁酒，我還是會經常在那裡閱讀店裡擺放的書籍。當然，那裡的書籍都是內田百閒5之類作家的非正統文學。森鷗外、川端康成等名家的作品，有很多我都沒有讀過，倒是讀了北杜夫6的很多書。《庫普的航海歷險記》這齣冒險故事劇在中學時便讀過，進而開始沈迷於「曼波魚大夫系列」。另外，後來重新翻看過中學一年級時讀過的有島武郎7的《誕生的苦惱》和《給幼小者》等，也讀過遠藤周作的純文學、星新一的科幻小說。

不過，我讀書眞的很隨性。眞正留存在內心深處的始終還是簡單卻有深意的宮澤賢治的作品。在二十歲第一次出國旅行的時候，我帶著宮澤賢治的童話集。

——如果讓您選一本書帶去無人島，還是會選宮澤賢治的作品嗎？

如果能將過往的記憶一起帶去，我應該會選宮澤賢治的作品。假如出生在南方，我大概會喜歡上其他作家吧。

——高中時代讀過的那些書，現在依然會讀那些詩集。另外，也會找一些沒有讀過的太宰治的作品來看。太宰治跟我的出生地相同，因此我在高中的時候就讀了他的很多書，重讀的時候會發現這是影響十幾二十歲年輕人的內容，成人之後就不該再讀了。不過，對於他結束自己生命的理由，我倒是

雷・布萊伯利的《蒲公英酒》，「文學的禮物」第一冊，晶文社，一九七一

104

在成人之後才終於釋懷。當時那些不明所以、買來就一直閒置的書，也是在長大之後重新翻閱時才終於明白箇中含義。比如吉本隆明最早的詩集，我原本完全看不懂，大學畢業的時候再拿起來看，卻發現已經能夠理解了。

—— 長大之後才開始喜歡的書籍有哪些呢？

《草原上的小木屋》（Little House on the Prairie）吧？不，這是最近看的電視劇。中學的時候電視上播放了這齣電視劇，因此是先看了電視劇然後才看書，對於其中種族歧視的描寫記憶尤為深刻，就覺得那種現實很殘酷。

長大之後看的書有作家理查‧萊特（Richard Wright）的《土生子》（Native Son）。作者出生於一九○八年的密西西比，一九六○年去世。發現這本書的契機則是音樂。當時有首《紐奧良城號》（City of New Orleans），那是開往紐奧良市的、由伊利諾伊中部鐵路營運的列車名稱，其中有句歌詞大意是「我是土生子，美國的兒子」。我便好奇這個「土生子」究竟是指什麼，查了些資料後，找到了這本小說。

在美國出生長大的人被稱為「土生子」。這是黑人作家寫的最早的美國文學之一，這位作家的《黑男孩》（Black Boy）一書也相當有意思。以某個契機而始，往下不斷挖掘，經常會發現很多有趣的東西。這樣的契機會在各個方面出現，從主流大眾層面拓展到非主流邊緣的世界，當然也會有反過來的情況，不過對我而言，探究非主流邊緣的世界是很有趣的。

—— 對於「垮世代」（beat generation）文學」沒有興趣嗎？

我讀過沙林傑（Jerome David Salinger）的書，但沒有延伸到凱魯亞克（Jack Kerouac）和金斯堡（Irwin Allen Ginsberg）。這於我而言就像是另一個世界，並不是很能理解。閱讀感受就跟我看《茶子妹妹系列》一樣，彷彿看著比我更高一級的知識份子。對自由的過度謳歌反而讓生活感蕩然無存。相比之下，作為奴隸的子孫遭受種族歧視的理查‧萊特更讓我銘記於心。

「垮世代文學」給我的感覺就是一些三有生活保障、家境優渥的大學生，他們儘管處於流浪狀態，但不知為何跟我想像的全然不同。因此，我儘管十分喜愛美國音樂，卻在很晚的時候，也就是一九九六年才第一次去美國。大概是因為自己對美國充滿憧憬，所以不想看到現實，不想讓自己的幻想破滅吧。

——對於各種「差別」的敏感意識，是什麼時候開始萌芽的呢？

大概是從小時候開始吧。這大概是最根本的問題吧。宮澤賢治出生在相當富裕的家庭，他的家族是經營當鋪的，窮人們來借錢，結果無力還錢，當初典當的和服便被收走等，他看到這些現象，便對這門生意非常厭惡。他儘管能夠繼承家業，卻沒有那麼做。現在想想，正因為是出於這種思想寫出的文學作品，對我而言才會具有現實感吧。在那個年代，我們家雖不是赤貧，但也不是大富大貴之家，身邊的人也並不是那麼富裕，但隨著經濟高速發展，大家漸漸變得富裕，人們開始丟棄舊東西，不斷買入新東西，這究竟是好是壞？這種價值觀就是從那時開始萌生的。

大概是從小時候開始吧。大房子和小房子，為何會存在這樣的差距呢？我經常會思考這樣的問題。這大概是最根本的問題吧。

——在經濟高速增長期，有些東西是絕對不能忘的吧？

最近開始看《來自北國》8這部電視劇。比大家晚了整整三十五年。（笑）電視劇講的是父親帶著孩子從東京搬至故鄉北海道，開始在大自然中生活的故事。被父親帶走的男孩子叫小純，他一直說著想要回到與父親分居的母親身邊，想回東京。在北海道生活了一年左右，他回東京玩。在東京的朋友聽到這個消息，就約他一起騎車出去玩。小純推出自己的腳踏車，那是一輛裝上了車燈、買來時還是最新款的五段變速車。但朋友們騎來的都是登山車，並說那是最新款的。然後，大家騎著車到朋友家玩的時候，小純的腳踏車已經過時了，儘管時間只差了一年。看到這個景純發現跟自己同款的腳踏車被棄置在院子的角落，在風吹雨淋下已經開始生鏽。看到這個景

《來自北國：'83冬》一九八三·劇本由倉本聰創作，富士電視台出品

北の国から
'83冬
DVD

106

象，他的內心有了一些變化。

還有一個情節是，母親的再婚對象看小純一直穿著一雙髒髒的運動鞋，於是帶他去鞋店買一雙流行的運動鞋。在鞋店裡買完新鞋後，當店員問「那這雙舊鞋怎麼處理」時，母親的再婚對象非常機械地回答「請扔掉」。回家後，小純突然想起那雙扔掉的運動鞋是剛到北海道時父親買給自己的，父親沒有考慮鞋子的設計，只是一個勁說著「這雙好，這雙好」便挑了雙最便宜的鞋。他想起了穿著這雙鞋度過的每一天。然後，他想到「那雙鞋就這樣扔了好嗎」，便又來到了鞋店，但店鋪已經關門了。於是他在鞋店的垃圾箱裡翻找。巡警上前問他原因，當他說明緣由後，巡警也幫著他一起找那雙舊鞋。對待物品的這種非金錢導向的價值觀，在我內心中也始終存在。這也是我喜歡宮澤賢治的原因吧。

——這種價值觀從小學時就有了嗎？

大概在那個時候就已經完全成形了。在我讀小學的時候，哥哥已經是高中生了，他去參加了告發水俁病的集會。他經常會跟我聊到「在物質資源越來越豐富的社會，也會有人為此做出犧牲」這樣的話題，這對我的影響也很大。

——您曾經說過，自己長大之後經常會讀報導文學。

是的。從很早以前開始，我一直想知道更多真相。最早去歐洲的時候，也就是快要邁入二十歲時，讀了小田實[9]的《什麼都去看》。如果沒有讀這本書，我大概根本不會想去海外旅行吧。萊爾·華特森[10]那些有關新科學（new science）的著作也曾讓我著迷，比如《超自然現象》（Supernature）以及當時最新的著作《生命之潮》（Lifetide）。不過，我還是更喜歡對個人、社會、歷史進行深入探究的紀實文學。

此外，二十幾歲讀過的書中讓我依然記憶猶新的是藤原新也的《全東洋街道》和《東京漂流》。還有寺山修司，看了他的電影後我覺得創意非常棒，於是把書也重讀了一遍。用相機

——記錄電影拍攝過程、劇團演出過程的攝影師澤渡朔，我也是在那個時候知道的。

——關於阿伊努人[11]的書也讀了很多吧？

嗯，是的，我想起來了。小學三年級的時候母親給我買的第一本書就是石森延男[12]寫的《村落的口哨》。這是阿伊努人姐弟因族群歧視而過著艱苦生活，得到善良人們的幫助，堅強活下去的故事。書分為上下兩卷，母親自己也忘了這套書為什麼買的是二手書而不是新書。我也是因此第一次知道二手書店的存在，當時非常驚訝。然後《村落的口哨》這本書也就一直留在了記憶中。

——現在還會讀《村落的口哨》嗎？

是的，現在也會重讀。因為這是母親給我買的第一本書，而且在艱難的時刻我會將主角的經歷與自己重疊，以此激勵自己。（笑）

——其中也包含了母親當時想要傳達給您的訊息吧？

也許有吧。關於阿伊努人的書籍這幾年我讀了很多。不僅僅是文化方面，還有歷史和訪談之類的書。阿伊努人對我來說很親切。中學的時候，隔壁班有個阿伊努人，但那時候誰都沒有特別留意，大概大家都已經不記得她了吧。當然，那時候大家對她也完全沒有歧視之類的行為，我是因為對阿伊努人產生了興趣，才想起來的。

我隱約記得有一本主角是阿伊努少年的書，書名是《北國少年》，查了之後我才記起它。小時候讀過的書被淹沒在記憶中，經過一段時間後又突然想起，這樣的事也時有發生。

——在阿伊努人相關書籍以外，還有被哪些書打動過呢？

二十歲的時候讀過的《聽，海神的聲音》吧。裡面有從戰場生還的畫師們成為老師的故

石森延男《村落的口哨》，東都書房，一九五七

事，還有以戰死者的作品做展覽之類的故事。與太平洋戰爭有關的個人故事，現在只要出了新書我就會讀。有一個在美國出生的日本人兄弟的真實事件，戰爭剛開始的時候，其中一人回到日本老家，結果兩人各自被徵召入伍，兄弟倆分別作為日軍、美軍參加了戰爭。另外還有日本戰敗前後，身在中國東三省、台灣以及俄羅斯庫頁島南部等地區的人的經驗談等。在那種徘徊生死之間的狀況下，人的本性暴露也因此充滿戲劇性。讀這些書讓我感覺能夠觸及人的本質，所以會挑選這類書來看。

—— 最近在看什麼書？

我看了一些台灣作家的書，不是寫實，是魔幻寫實小說。吳明益的《天橋上的魔術師》。這本真的很棒！小說裡有一座天橋，連結著象徵著台灣經濟發展的商場與一處國宅，天橋上有個魔術師，他在那裡表演魔術給放學回家的小孩看，然後賣道具給他們。然後他向其中一個小孩展示了一次真正的魔法——這樣的一個故事，讓我感覺跟小時候的時代重疊在一起。

還有龍應台觀察戰後台灣的《大江大海一九四九》也很值得一讀。

台灣有一群被稱為失落的世代的人，他們出生的時候是說日文長大，過了二十歲左右開始對文學覺醒時，日本戰敗，於是從那之後必須開始使用未曾用過的中文閱讀書寫。有一些文學是這些人用他們過去的國語，也就是最容易書寫的日文所寫的。譬如說最近剛過世的杜潘芳格[13]，她有一些用她從小使用的日文，跟之後所學的中文或者英文所寫的詩集，還有一本從日治時代到戰後的日記《福爾摩沙少女的日記》也很有意思。另外，之前因為我很想讀一本一九四三年日治時代推行讀寫運動時所出版的《台灣的少女》，這本書是當時十幾歲的黃氏鳳姿所寫的，因為一直找不到正傷腦筋的時候，我台灣的朋友在台灣的圖書館找到之後，影印給我，這個我也讀了。

最近的話有一位叫鄭鴻生的作家寫他母親一生的一本書《母親的六十年洋裁歲月》，這本書很棒！書中的話有一位少女在日治時代對裁縫產生興趣，戰後因為看得懂日文，所以就收集了很多

日本的流行雜誌研究，然後成立了裁縫學校，這樣一個故事，還是真實的故事最棒。

——感覺都是被歷史擺佈的人們的故事比較多啊。

對啊，不管是傷心還是快樂的事，不知道為什麼我會被這種被歷史擺佈的故事給吸引。

——您會向年輕人推薦什麼書？

不久前，我也被問過今年準備入學的大學生要讀什麼書這樣的問題，我的回答是伊井直行的《草帽》。這已經是二十幾年前的書了，述說了主人公變身為青蛙，最後又變回人的奇幻故事。與村上春樹的奇幻作品有些接近。

我很喜歡村上春樹早期之後的作品，比如《尋羊冒險記》《挪威的森林》《發條鳥年代記》等。早期作品中的情境，似乎是比自己早一代人的那種感覺，美國化的描寫很多，比如拿出冰箱裡的冰啤酒邊喝邊煮義大利麵、一邊淋浴一邊刮鬍子等。之後的作品倒是漸漸開始貼近我這一代人了。

另外，俵萬智出版作品的時候，我記得讀了她的作品的朋友憤憤道：「這就是身處和平年代沒有憂患意識的人啊。」當然，我沒有把這句話當真。對俵萬智真不好意思啊（冷汗）。在我看來，因和平而催生的創造性也是存在的。我自己也是如此吧。

——年輕時讀過、看過的東西，是否成了現在身為藝術家的血肉？

千真萬確。對十幾歲的我來說，最愉快的事情是豐富自己的感知，而不是在人前表達。在表達之前先鍛鍊自己的感受能力，而且那時的我也沒有在表達上做過什麼事，卻由衷地喜歡去圖書館閱讀宮澤賢治的書籍。我尤其喜歡那些在年輕時沒有得到認同、去世後才重新獲得高度評價的作家。宮澤賢治也算是被重新發現的。所以我當時覺得，「這樣的作品才是優秀的作品啊」。音樂也是如此。雖然透過宣傳熱賣

伊井直行《草帽》，講談社，一九八三

的音樂很多，但是，與此同時也有一些音樂人不做宣傳，僅憑口碑相傳形成自己的圈子。那時的我變得越來越喜歡這類作品。

──您在二〇一二年出版的著作《奈良生活》（NARA LIFE）中提到，在九〇年代畫的畫中施加了能讓觀者與其進行一對一對話的魔法。那個時期的作品應該比現在更為個人化。是否想一直保持這樣的態度和立場？

這樣的想法是一直存在的。

──您是否更想到了晚年之後再獲得成功？

我覺得那樣也不是很好。（笑）我已經接受了自己現在面對的現實，但是他人所看到的成功和我自己的目標是不同的。在各種地方發表作品、出售作品後變成有錢人等等，這些都不是我的目的，我想要的僅僅是有時間畫畫的生活罷了。因此，一邊打工一邊還有時間畫畫，我已經非常感恩了。我是四十歲左右出道的，並不算早，但正因為年輕時有過這麼一段不知名的時期才能夠成長吧。總而言之，成長比成功更重要。

──接下來想談談您對電影的想法。還記得最早看的電影嗎？

我記得應該是在鎮上的電影院看的怪獸電影《科學怪人的怪獸山達對蓋拉》吧。那是小學一年級的時候，帶著媽媽做的飯糰跟哥哥一起去看的。因為坐席都滿了，所以坐在通道的階梯上，一邊吃飯糰一邊看。然後是小學高年級的時候，我記得和媽媽一起看了《白馬神童》（Run Wild, Run Free），電影講述了孤獨的少年因與一匹野馬相遇而改變人生的故事。

──小時候看過的電影中，有沒有至今印象深刻的場景？

小學三、四年級的暑假，我在沒有人的起居室裡看了一部黑白電影，不過那時候電視機

《阿菊與阿勇》，今井正導演，一九五九

都是黑白的。（笑）黑人和日本人生下的混血女孩一邊跳舞一邊唱著〈阿富〉14這首歌一邊跳舞的場景我還有印象。儘管只記得這個場景了，但我始終記得那是一部很好的電影。後來遇到電影導演原將人的時候，我想他也許知道這是什麼電影，於是詢問他並得到了答案。原來是我剛出生那時候今井正導演拍攝的社會派電影《阿菊與阿勇》。

簡單介紹一下劇情。美國駐軍士兵與母親結婚並生下兩個孩子，母親去世後，士兵也消失了。於是兩個孩子去了母親的娘家，在東北山裡的小鄉村，由外婆撫養長大。在那裡沒有人歧視他們，大家非常友好地一起玩耍。女孩讀小學六年級、男孩讀小學四年級的時候，有一天，村裡有人帶話說有美國人在尋找養子，便把男孩領走了。女孩雖然成績不好，但性格開朗，喜愛唱歌。在去隔壁村參加慶典活動時，她被人們以好奇的目光注視，於是開始自怨自艾：「弟弟很可愛所以被人領養了，而我長得不好看，成績又不好。」最後，女孩想上吊自殺，卻因為太胖繩子被扯斷了。那時正好外婆趕到，跟女孩說兩個人要一起努力，於是女孩也說要一起努力，幫助外婆一起好好務農，生活下去。就這樣劇終。女孩邊唱歌邊玩樂跳舞的場景我始終忘不了。

—— 所以您之後又重新看了一遍嗎？

對啊，我找到錄影帶後買回家了。前面提到的電視劇《來自北國》中飾演父親的演員在這部電影裡飾演年輕的村民，不知道是否因為那時剛剛出道，演員表裡沒有出現他的名字。飾演外婆的演員為了盡量貼近老婆婆的形象，甚至將前排牙齒拔掉，讓我深感佩服。另外還有一部黑白電影，但是沒人記得片名了。這部電影以原子彈爆炸後的廣島為背景，失去雙親的孩子們在田裡偷西瓜吃卻吐出鮮血，然後頭髮開始一點點掉光。這是原子彈輻射的典型症狀。那個場景我記得非常清晰，但究竟是哪部電影，我到現在也不知道。

還有老電影《小信坐上雲端》15。主角在回家路上掉進沼澤差點沒命，失去知覺時做了一個夢。整部電影就是那個夢。簡單來說就是以「大家要做個好孩子哦」來結尾的那種類型，

112

有點像《綠野仙蹤》那種奇幻故事。總之，《阿菊和阿勇》、《小信坐上雲端》這兩部電影我都喜歡。暑假期間從電視上看到的電影我都挺有印象。

這麼說來，《村落的口哨》的電影版也是暑假的時候在電視上看的。電影大概只拍到原著故事進程的一半，我清楚記得的一個場景是，為了找出阿伊努人和日本人有何不同，欺負者和被欺負者互相抽血放在顯微鏡下觀察比較。去年在澀谷的小劇院播放這部電影的時候，我也去看了，發現原來是彩色電影，大吃一驚。因為我是在黑白電視機上看的，所以一直以為是黑白電影。

—— 進入中學之後呢？

特別有印象的電影是《逍遙騎士》（Easy Rider）。電影講述的是嬉皮被南方的保守人士殺害的故事，儘管我對這個內容並不十分理解，對電影裡出現的毒品也不明白，只知道這之間充滿了無可奈何。電影裡還有在墓地與偶然路過的女子做愛的場景。那些來自保守階層的偏見以及對自由的壓抑，給他們這一代人造成了走投無路的閉塞感，而毒品和性是他們發洩的出口，所以才加入了那樣的描寫，完全沒有色情的感覺。地下文化就是在這樣的境況下孕育而生的，看了那個場景，我終於能夠理解了。

另外，我讀中學的時候是李小龍風靡的時代。那個時候的男孩子們都喜歡李小龍，同一部電影會看三遍。不單是身為格鬥家，李小龍作為一個亞洲人能夠獲得如此全球性的成功，令孩子們非常敬仰，總而言之非常帥。即便是現在，以亞洲人的身分取得成功還是會面對很多障礙，這讓我又為之感動。他永遠都是英雄。他為了進入好萊塢乃至全世界的認同。我現力，並且最大程度地善用自己的出身背景，這才讓他獲得了好萊塢電影公司做出了很多努在還是會在遇到困難的時候想到李小龍。對了，在我去德國的時候，李小龍又一次在我內心復活了。

（右）《逍遙騎士》，丹尼斯·霍柏導演，一九六九

（左）《死亡遊戲》，羅伯特·高洛斯導演，一九七八

個展「無論是好還是壞，1987-2017 作品」
豐田市美術館，2017
攝影：木奧惠三

——是不是有一種受到鼓舞的感覺？

是。我其實是個非常單純的人，看《洛基》（Rocky）第一部的時候也很感動。大概是從高中開始，我才真正開始自己選擇電影觀看，當時公開上映的電影基本上全看了。有同學家裡是開電影院的，而且還開了兩家，（笑）總是能拿到贈票，因此比普通人看了更多的電影吧。因為附近有很多大學生，所以還有老電影放映館。不過如果非要舉例特別喜歡的，我還是會想到李小龍。（笑）

去了東京以後，我也開始看獨立電影了，比如石井聰互用八釐米底片攝影幾拍攝的《高中大恐慌》等。觀看石井聰互的《爆裂都市》時，就好像是看朋友的自創電影一般，儘管與導演素未謀面，但是電影裡出現的人物就好像是自己身邊的人。從《逍遙騎士》中很難獲得同世代人的感覺，但在這部電影中，無須多加思考就能感受到。李小龍的名言就是：「不要思考，要去感受。」（笑）

——喜歡的電影也還是獨立小劇院會放的那些吧？

是的。我可以接連不斷地看不同的電影，但法國新浪潮的那些電影，對於來自農村的我而言沒有親切感，因此很難喜歡。二十歲開始美術創作之後，我才瞭解塔可夫斯基（Andrei Tarkovsky）提倡的影像美。另外，我也非常喜歡由高佛利‧瑞吉奧（Godfrey Reggio）執導、菲利普‧葛拉斯（Philip Glass）配樂的《機械生活》（Koyaanisqatsi）。這是一部沒有任何台詞和旁白、將整個地球拍攝出來的作品。

大衛‧林區的作品同樣富有衝擊力，將當代的故事以復古的氛圍進行展示，這一點是非常新穎的。看了他的電影，很多幼兒時期的記憶，例如半夜起床上廁所的恐懼等，這些早已被忘卻的記憶會被重新勾起。

還有當時完全無法接受的《寅次郎的故事》（山田洋次編劇、導演的「男人真命苦」系列），現在卻非常喜歡。昭和時代的街道與我生長的那個時代重疊，讓人備感親切。以前經常去的地方

《機械生活》，高佛利‧瑞吉奧導演，一九

現在已經完全變樣了，即使作爲影像資料也是十分珍貴的作品。

──在飛機上也會經常看電影嗎？

對，經常會看。特別是感人的韓國電影等。不久前剛看了別名「創導演」的尹鴻承執導的《季春奶奶》。在女主角小時候父母離婚了，於是她跟著父親生活，然而父親將女兒託付給自己的母親之後就人間蒸發了。她的老家位於濟州島的小漁村，年邁的奶奶做著海女16的工作獨自生活。母親雖然再婚了，終究放不下女兒，想將她搶回去。在慈愛的奶奶身邊，在海女夥伴、村民的守護下幸福地生活著的女孩，在某一天與奶奶一起去市場的時候，被媽媽趁奶奶不注意帶走了。奶奶以爲孫女只是突然不見了。

之後，奶奶爲了找到孫女，在牛奶盒上持續不斷地尋找彼此。此時，已經長大許多、成了街上的混混的女孩，突然看到了尋人啓事。於是，她回到奶奶身邊一起生活。然而這裡才真正開始進入正題。（笑）

奶奶問了女孩很多小時候的事情，比如飼養的狗的名字等，女孩全都記得。然後，她開始在濟州島的學校上學，美術老師覺得她非常有天賦，於是嚴格指導她畫畫，女孩漸漸改掉了混混的行徑。實際上這個女孩並非當初的那個女孩，而是媽媽再婚對象的孩子。那麼她又如何能記住小時候在島上的一切呢？因爲那個眞正的孫女每天都會跟她分享島上的生活有多麼快樂，因此她才能說出很多當時的事情。而眞正的孫女已經因爲交通事故去世，僞裝成孫女的女孩，每天在慈祥的奶奶身邊生活，終於忍受不了良心的苛責，向奶奶坦白，奶奶卻對她說：「沒關係，你就是我的孫女。」

──看到哭了嗎？

在飛機上狂哭。（笑）看了很多這種韓國電影。講農夫與牛的生活紀實片《牛鈴之聲》也很棒。

（右）《為「夢到夢」而作》（Work for [Dream to Dream]）‧二〇〇一
彩色鉛筆、鋼筆、紙本
40公分×30公分

（左）《無題》（Untitled）‧二〇〇三
鉛筆、彩色鉛筆、壓克力顏料
紙本30公分×21公分

個展「無論是好還是壞，1987-2017 作品」
豐田市美術館，2017
攝影師：木奧惠三

—— 年輕時看過的那些作品中，印象最深刻的是哪部作品？

應該是大林宣彥執導、原田知世主演的《穿越時空的少女》17。大概會讓大家覺得很意外吧。我看了好幾遍，甚至到現在還能記得所有台詞。當時我對一起去看電影的朋友說：「你如果去買錄影帶的話，我就去買錄影機和電視機。」結果他真的去買了錄影帶，我就不得不把電視機和錄影機買回來。然後因為沒有裝天線，看不了電視節目，只能看錄影帶，因此真的是看了無數遍。（笑）

原田知世演得很好。之前還看過《似曾相識》（Somewhere in Time）這部美國的時空穿越電影，我也非常喜歡，電影中還用了拉赫曼尼諾夫的曲子。《穿越時空的少女》也用了相似的曲子，我馬上明白「啊，原來大林導演也看過那部電影」。原田知世是新演員，演她同學的演員們的演技也沒那麼好，但這也給我一種身邊的人在演戲的感覺。昭和的時代感和令人懷念的氛圍都營造得很好，讓我有種想要拍攝電影的欲望，甚至還與買了八釐米底片攝影機的朋友聊著大家一起拍部電影之類的話題，結果因為沒錢洗膠卷而中斷了這個夢想。（笑）

—— 如果那個時候去拍電影了，大概會朝著那個方向發展吧？

誰知道呢？如果能去拜電影導演為師，不用花錢就能拍電影的話，還真的挺想做的。《穿越時空的少女》中特攝鏡頭也是局部的，不需要大型布景，手工製作就能完成，我就覺得我們自己也能做。而且，時間交錯的感覺讓人能夠感受到電影的樂趣。大林導演以獨立電影出道，是個喜愛傳統工藝的人，他會一格一格地進行拍攝，還製作過給黑白底片上色的十六釐米底片電影。他的很多作品都讓我覺得自己也想嘗試一下。最近看《你的名字》時覺得與《穿越時空的少女》很像，像是時間穿越的方式，在看第二遍時，有很多新的發現，我想大概也有很多人看了《你的名字》之後會想製作動畫吧。

—— 所以少年時期心目中排名第一的電影就是《穿越時空的少女》嗎？

九八三

《穿越時空的少女》，大林宣彥導演，一

118

雖然有些難爲情，但眞的是這樣。大林導演接下來的幾部作品我倒是沒有積極地找來看。《轉校生》（一九八二）、《穿越時空的少女》（一九八三）和《寂寞的人》（一九八五），這三部以導演的故鄉爲背景、被稱爲「尾道三部曲」的作品，從各種意義上來說都是青春氣息濃郁到甚至令人不好意思。不再使用錄影機之後，我甚至還買了《穿越時空的少女》的DVD。（笑）

——從石井聰互、塔可夫斯基、《機械生活》到《穿越時空的少女》，這個過程很好呢。您也會看《星球大戰》這類電影吧？

我基本上什麼電影都看。不過不會從娛樂電影中受到很大的影響。因爲是由很多人共同完成的作品，無論自己多麼喜歡，也會覺得與自己的距離太過遙遠，無法與作品中的世界進行對話。還是紀實電影、獨立音樂、詩和小說更能直接地進入自己的內心世界。

1 《哭泣的赤鬼》，日本兒童文學作家濱田廣介的代表作，描寫了赤鬼與青鬼溫暖的友情。

2 《為什麼呢為什麼呀》，是針對小學低年級學生，對孩子的好奇之間做出解答的科普讀本。每個年級的讀本都分為上下兩冊。由實業之日本社從第二次世界大戰後開始發行。

3 《茶子妹妹系列》，在一九六六年至一九六七年間播放的兒童劇系列，描述了東京普通家庭的孩子們的日常。

4 金子光晴（1895-1975），日本詩人，本名為金子安和。對自我與社會進行尖銳的批判、抵抗，以叛逆詩人廣為人知。著有詩集《降落傘》、《蛾》等。

5 內田百閒（1889-1971），夏目漱石門下的日本小說家、散文家。本名內田榮造，別號百鬼園。擅長幻想小說、獨具幽默感的隨筆。代表作有《冥途》、《阿房列車》等。

6 北杜夫（1927-2011），本名齋藤宗吉，一九二七年生於東京，他是醫生，也是作家。「北杜夫」為其筆名，並曾與漫畫家手塚治虫合作電影動畫劇本。一九五六年自費出版自己的第一本著作《幽靈——某個幼年與青春的故事》。一九五八年十一月至一九五九年四月，北杜夫以隨行船醫的身分，搭上農業水產局派遣的船隻，從印度洋航行至歐洲。一九六〇年，他根據這段旅行經歷寫成的《曼波魚大夫航海記》問世，成為暢銷巨作。

7 有島武郎（1878-1923），日本小說家。

8 《來自北國》是一九八一年至二〇〇二年間，日本富士電視台播出的人氣電視劇，以北海道富良野為主要背景。製作單位每年推出一季，連續上演多年，而參加演出的演員隨著真實年齡的成長，呈現在電視劇中，在藝術上實現了真實。

9 小田實（1932-2008），出生於大阪，日本作家、政治運動家。

10 萊爾．華特森（Lyall Watson, 1939-2008），南非的植物學家、動物學家、人類學家、生物學家、人類學家。生於非洲，在歐洲接受教育，以野生地區為家，潛心從事生物學、古生物學、人類學與考古學的田野工作。

11 阿伊努人，居住在庫頁島、北海道、千島群島及堪察加的原住民。在阿伊努語中「阿伊努」（Ainu）是「人」的意思。

12 石森延男（1897-1987），出生於北海道的日本兒童文學家。

13 杜潘芳格（1927-2016），台灣客家女詩人。日文名米田芳子，出生於新竹州新埔庄。出生時全家曾跟隨父親一同赴日求學，至六、七歲時返台，就讀以日本人為主的小學校。以中、日、英、客四種語言發表詩集。

14 一九五四年八月發售的春日八郎的歌曲，是當年的熱門歌曲。

15 《小信坐上雲端》，一九五一年出版的石井桃子的兒童文學作品，一九五五年改編成電影，一九五六年改編為電視劇。

16 海女是一項古老的職業，指不帶輔助呼吸裝置，隻身潛入海底捕撈龍蝦、扇貝、鮑魚、海螺等海鮮的女性。在日本、韓國等地均有這一職業。

17 《穿越時空的少女》，筒井康隆在一九六七年出版的科幻小說，被多次改編成電影、動畫電影、電視劇，這裡指這部小說首次被影像化的作品，於一九八三年公開上映。這也是原田知世首次擔任主演的電影，她以此獲得第七屆日本電影學院獎新人演員獎。電影票房是當年日本電影中的第二名。

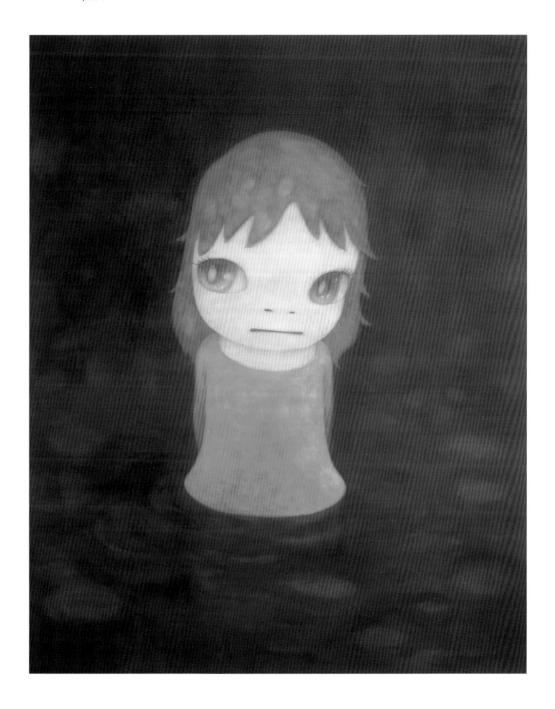

《酸雨過後》（After the Acid Rain），2006
壓克力顏料，畫布
227公分×182公分

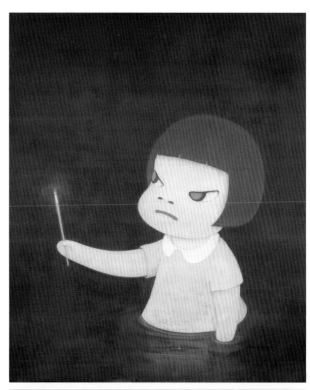

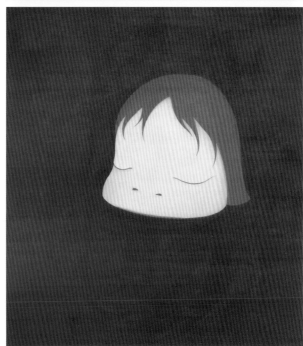

（上）《小法官》
（The Little Judge），2001
壓克力顏料，畫布
194.3公分×162.2公分

（下）《在最暗的夜晚》
（In the Darkest Night），2004
壓克力顏料，畫布
120 公分×110公分

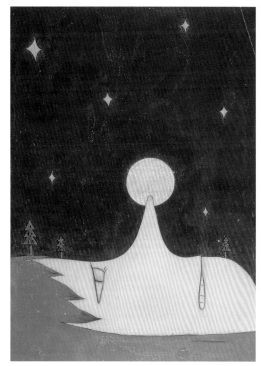

（上）《滿月的鼻子》
（Full Moon Nose），2003
壓克力顏料、彩色鉛筆，紙本
76公分×56公分

（下）《山姐妹》
（Mountain Sisters），2003
壓克力顏料、彩色鉛筆，紙本
76公分×56公分

Part 5

與陶藝的邂逅

日本東京
二〇一七年三月十六日

以畫家身分在世界範圍內獲得認可之後，自二〇〇三年起，奈良美智與大阪創意團體graf開啓了始於展覽會場佈置的創作之旅。舉辦了「Yoshitomo Nara + graf A to Z」等展覽的他始終在拓展自己的創作領域。從二〇〇七年起，他多次在以信樂燒聞名的「滋賀縣立陶藝之森」學習製陶。在那之前，他就已經發表過以發泡聚苯乙烯為基礎發展而來的纖維強化高分子複合材料（FRP）製作的雕塑作品，而陶藝將他引向了更為深刻的思考。二〇一〇年舉辦了「奈良美智展：陶藝作品」（Ceramic Works）。此後，他在創作繪畫作品的同時也在持續創作雕塑作品。不依賴釉藥或道具，僅靠雙手與陶土對話的奈良美智的陶藝手法，與其雕塑及繪畫作品息息相關。

— 二〇〇七年開始在信樂製陶之前，您對陶藝有興趣嗎？

我一直很喜歡簡樸的李朝器物，但對陶藝本身並沒有太大興趣。

— 嘗試製陶的契機是什麼？

信樂「陶藝之森」的學藝員邀請我參加他們的藝術家駐村專案。對陶藝也沒有興趣，但是我從來沒有參加過那種專案，所以最初我是拒絕的。在那之後的二〇〇六年，我和graf一起舉辦了展覽「Yoshitomo Nara + graf A to Z」，體會到這種與他人共同創作的樂趣，同時感受到了自我的迷失。二〇〇七年，與graf在金澤的最後一次展覽結束後，我覺得自己到了必須獨立

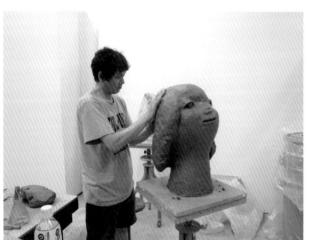

在愛知縣立藝術大學製陶，2011

思考的時候，卻又完全不知道該怎麼做。那時，我突然想起邀請我參加駐村的人，就想著去試試看吧。

——那時幾乎不瞭解陶藝吧？

對陶藝的知識水準和普通人差不多。去到那裡後，我發現這個專案的參加者中，非陶藝專業的美術系藝術家只有自己，大家都是以陶藝為主業的人。不僅有製作器物的人，還有創作裝置作品的人，我就像是異類。都是從未做過的事情，要學習的東西很多。在平時所處的藝術世界裡，我算是有職業經驗的，但那些經驗完全用不上。我就是一張白紙的狀態，請比我年紀輕的人教我知識。對我而言，周圍的人都是博學之人，除了製陶我還學習了陶藝的歷史。

最初我是想做些雕塑作品，並沒有想要用到轆轤，但因為陶藝的基礎教學是從轆轤開始，在做的過程中也覺得很有趣，就好像是剛入學的一年級生，感覺很興奮。第一次駐村大概是兩個月時間，晚上大家一起做飯，一起聚餐喝酒。無論是國外來的人還是日本人都一直在一起，不分彼此，關係很好。我從他們身上學到很多東西。

——在那個過程中，自然地想嘗試製作陶藝作品了嗎？

一開始我只是抱著精神復健的心態，並沒有想要發表作品。但是，第二年再次參加的時候，我漸漸明白了自己想做什麼。於是我放棄轆轤，開始嘗試一些大型雕塑作品。就這樣不知道一共去了多少次，加在一起差不多有近一年的時間吧。然後，二〇一〇年的時候，我發表了作品。

信樂的大型狸貓雕塑很有名，為了燒製那樣的作品，窯本身就很大，因此在嘗試製作大型作品時我沒有絲毫的猶豫。對我來說並不是很大的作品，在周圍的陶藝創作者看來卻是非常巨大。漸漸地，他們受到我的影響，也開始製作大型作品，甚至在我之後也有其他美術系藝術家來這裡駐村。就像這樣，也對我的創作在其他方面產生了一些影響。

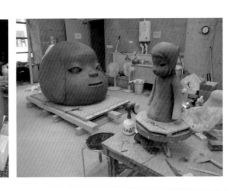

——陶藝和繪畫之間的差別在哪些地方呢？

黏土在面前放著，用手指戳下去就會有一個洞。像這樣，黏土的形狀會一直發生變化，在觸摸的過程中，孩童時代那種萌芽期的衝動會被激發出來。隨便亂捏，然後重新組合起來。繪畫是從全白的畫面開始，而包括陶藝在內的所有塑型作品，都是在既有的黏土之上，加上雙手的動作使其成型，操作的便利性是存在的。未經學習的嬰兒拿著鉛筆是無法繪畫的，但是將黏土隨便亂捏這個動作不需要任何思考就能做到。這對當時的自己而言是很有利的一點。

從一開始什麼都不想地做東西，到漸漸地將思考融入行為中，這是一個緩慢行進的過程。在這個過程中，能夠感受到眼前作為物質的黏土與自己的雙手開始對話，然後演變為跟自己對話。在不斷持續的過程中，我再一次能夠作畫了，再一次回到了一個人的狀態。那時我才發覺，原來自己是如此地喜歡孤獨。雖然我不喜歡寂寞，但在我看來，孤獨與寂寞是不一樣的。

——這是回到繪畫世界的必要步驟呢。

從結果來看的確如此。真的是非常偶然的機會。如果當時沒有收到信樂的藝術家駐村專案的邀請，大概我會憑借本能尋找其他方法吧。

——有了製陶的經歷之後，面對繪畫的狀態和方式是否發生了變化？

對，都改變了。陶藝的確有其好玩的地方，但最後入窯燒製時，自己是無法控制的，完全依賴火的狀態。因此漸漸地會產生疑問，或者說感覺缺了點什麼。出窯時狀態好是偶然，不好也是偶然，對此我始終無法接受。偶然做出的很好的作品是自己的作品，不好的作品也是自己的作品，這一點我也無法接受。希望自己從始至終完全掌控，這麼想著就能立刻回到繪畫的世界了。

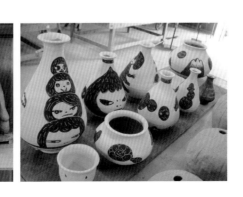

（右）在信樂的陶藝之森・二〇一〇
（左）在信樂的陶藝之森・二〇一六

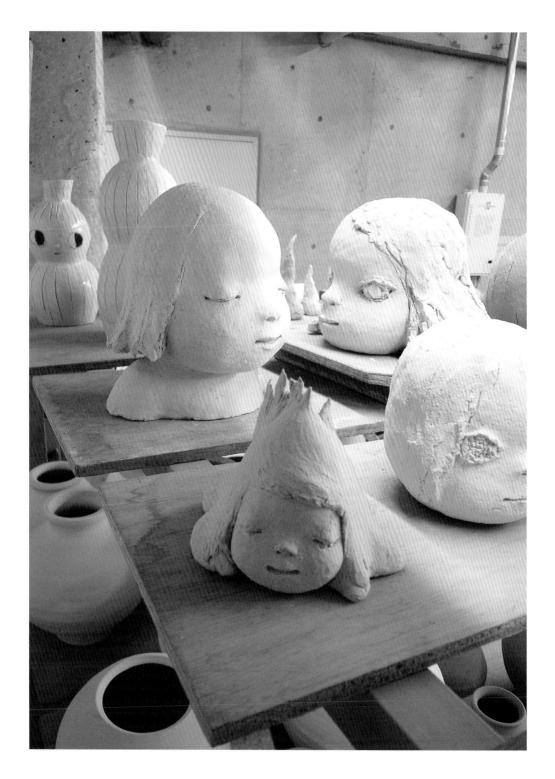

——有很多人說，將作品託付給名為「火神」的自然才是陶藝的樂趣所在。

的確如此，但是我和他們的想法不同。我現在雖然也繼續陶藝創作，但最近不再使用釉藥了。保持素燒狀態就是保持捏好時的形態，這才是自己實力的忠實體現。當然，使用釉藥，會呈現出更有魅力的肌理，但我不想依靠它。即便使用它能做出很好的成品，自己也無法認可。燒製一百個，其中二十個是好的，其餘的八十個會被銷毀，這是我無法做到的，無論是好是壞我都想給予肯定。

繪畫可以修改，但器物無法。可是只要能夠當作器物使用，把它送給別人不就好了？

（笑）話說回來，陶藝越做越讓人覺得深奧，這一點最為有趣。剛剛也說到了，我最近採取的燒製方法是不上釉藥高溫燒成，刻意與某種既定的感覺保持距離。

——開始製陶後，看待陶藝作品的眼光是否有所改變？

我漸漸開始明白那些傳統器物的價值所在。原本我就非常喜歡李朝的器物，但在觀賞的時候完全不會思考那是如何製成的。不過，瞭解製作方法、釉藥的化學配方等知識或許並不是件好事。

我最初僅僅是看一件物品美不美，接著開始依據製作方法進行觀察，現在則是將其看作一種造型之物。經過這些階段，我終於可以將茶碗看作一種雕塑，也就是說，在意識裡器物和雕塑沒有任何差別。反之，在陶藝世界裡，也會有受限於陶藝世界觀的人。而我也漸漸對那些人持以批判態度。

——最近，極富個性的年輕陶藝家越來越多了，還有人在村上隆的畫廊發表作品。

最初去信樂時認識的大谷君（大谷工作室）及其他一些年輕藝術家，他們的技術和想法與我有著某些關聯，只要這麼一想，就會單純地感到開心。交流、互相影響終究是件很好的事情。像這樣一起發展、進步是藝術家之間最為理想的關係。

（右頁）在信樂的陶藝之森，二〇一〇

（左）《無題》（Untitled），二〇一八
陶瓷，35公分×42公分

（右）《愛與恨》（LOVE & HATE），二〇一八
陶瓷，45公分×45公分

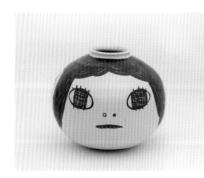

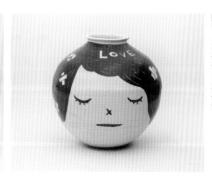

——您的喜好並不是依附於表面的美，而是以其造型決定的嗎？

是的。例如，我認為古董好的地方在於，製作者的精神超越技術傳達給鑑賞者。然而大部分的情況是，無論多麼有名的藝術家所做的器物，我都會直接關注造型的趣味。我喜歡的是那些即便用黑白照片展示也能讓人充分感受其造型美的器物。因此，並不是某個藝術家做的所有器物都好，而是他的某件器物很好。我是這麼看待的。繪畫也是如此。即便是不出名的藝術家，也會創作出很多好畫。對於任何事物，我都以這樣的標準鑑賞。

——平時使用的器物中，有沒有特別喜歡的藝術家的作品？

那倒沒有。茶杯用的是剛剛說到的大谷君的作品。咖啡杯則是芬蘭批量生產的器具，現在在用的伊塔拉（Iittala）和阿拉比亞（Arabia）就很好用，我覺得設計師應該很厲害。批量生產的東西也是有好東西的。就算眼睛看不見，只是用手觸摸也能明白很好用。

在製作立體作品的時候，我經常會將雙眼矇住，用手來確認形狀。以前，我用樹脂創作作品的時候也會將雙眼矇住後觸摸模型，這樣才能充分地體會形狀本身。用這種方式能夠更好地感受那些細微的凹凸感。

——也就是用手來感受造型。

沒錯。用眼睛看和用手觸摸的感受是完全不同的。用眼睛看，很多時候會被欺騙。這大概也是我漸漸不在意釉藥的原因所在。

對。透過觸摸，對物品的感受力會得到提升，這也是無法透過繪畫體驗的事。

——透過觸摸，對物品的感受力會得到提升，這也是無法透過繪畫體驗的事。

對。透過觸摸來辨別蔬菜之類的小遊戲也很有趣。

——二〇一一年東日本大震災發生後，您駐留在母校愛知縣立藝術大學進行青銅雕像的製作。

在愛知縣立藝術大學製陶，二〇一一

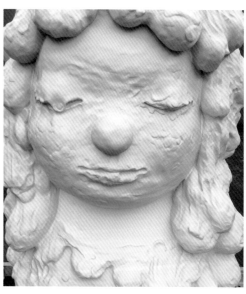

東日本大震災後，我突然無法進入繪畫狀態。雖然工作室裡有巨大的畫布能夠讓我自由地畫畫，但是這種狀態對當時的我而言是遠離現實世界的，太過舒適的生活讓我無法作畫。

那時偶然接到母校愛知縣立藝術大學的駐校邀請。他們對於駐校並沒有特別的要求，做什麼都可以。駐校期間可以畫畫，也可以做一次講座之類的。大多數駐校藝術家會選擇做一週的研討會或者給學生講評和講座等。我詢問最長能夠駐留多久時，對方回答可以待半年，於是我決定去那裡駐留半年。

在這半年時間裡，我一直和專攻雕塑的學生在同一空間裡創作雕塑。這和去信樂時的體驗相同，彷彿回到了學生的狀態。而且還是自己求學待過的地方，看到的風景是一樣的，就像重返校園一樣。我也和大家一起打掃，協助大家做校慶活動的作品等。

手指觸壓黏土就會留下痕跡，一旦觸碰到，雙手彷彿擁有了自己的意志，只要任由它們動作就行。那時，正是

（右）二〇〇六年青森縣立美術館建成時誕生的「青森犬」，高八點五公尺高度超過六公尺的青銅像，為了青森縣立美術館開館十週年紀念而製作，青森縣立美術館的常設展品

（左）《森之子》（Miss Forest）二〇一六年十二月在美術館的八角堂首次公開。

黏土這種材料幫助了我。第二年，我在橫濱的展覽上展示了那時創作的青銅雕像。那件雕塑完成後，我又回到了能夠畫畫的狀態。

——現在的立體作品還是以青銅雕塑為主。

之前也做過FRP的作品，但現在已經完全不用塑料了。地震的時候，家裡的陶器摔碎了，那時切實感受到青銅的強大。它不會像鐵一樣生鏽，作為雕塑的材料是非常可靠的。

——雕塑是不是有著和陶藝不同的魅力？

一般來說，陶藝必須是空心的，雕塑則不需要。另外，陶藝是在底部逐漸乾燥的過程中往上延展製作的，中途無法對已經乾燥的部分進行修整，因此一邊思考一邊做各種嘗試不太可行，需要先在腦中想好完成品的形象。而雕塑不同，在製作過程中可以隨意修整，一邊與材料交流一邊完成作品。可以說，製作雕塑作品的過程中，用黏土進行思考的成分更大一些。

——在東日本大震災之後，重返學生時代的環境對當時的您而言非常重要吧？

時而忘記始終要學習的態度，時而忘記保持孤獨的態度，這樣的時刻我都會意識到自己並不完美。正因為自

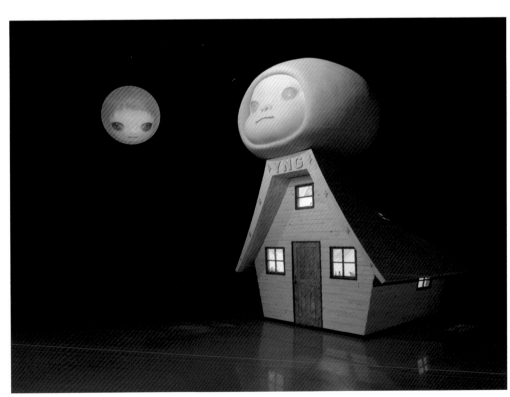

己很清楚這一點，為了保持自我，在日本修完碩士課程後，我遠赴德國繼續深造。如果沒有身處學習的環境中，我可能無法學習，這是我的弱點所在。以藝術家身分一邊創作一邊學習的人當然也有，但我還是會對環境有所要求。儘管自己無法營造它，但是可以前往那裡。因此，我才會去德國、去信樂、去母校駐校。這是一種本能，為了不隨波逐流，而選擇讓自己在各種環境間移動。

在愛知縣立藝術大學駐校的半年時間裡，有著與在信樂駐村時不同的樂趣。在信樂時，我覺得自己就像是新入校的學生，在母校時則像前輩，在校慶上跟大家一起擺攤賣關東煮，忙得要死要活，卻只賺到一點點錢。但是，那種融為一體的感覺讓我非常愉快。從夏末到第二年三月，是畢業生製作畢業作品的時期，放學後大家也會留校創作。我總是創作到半夜，所以會在工作室和大家一起吃晚餐。這是一段非常快樂的時光。駐校期滿時，我帶著滿滿的動力回去畫畫了。大概用了三個月的時間，我就將用於橫濱展覽中的所有作品畫了出來。之前的半年彷彿就是為此做的準備。雖然這一切都是偶然發生的，但我覺得是命運幫助了我，我總是被好運拯救。

——那種想再次學習、想回歸的本能現在也會定期出現嗎？

今後應該不會太多了。因為我覺得自己已經變得強大一些了。東日本大震災之後在大學裡的那半年，使我造就了一個強大的自我。如果沒有地震的話，我也許會在其他方面變得強大，作品風格也會有所改變吧。也有可能會變得更普普一些。但是，正因為沒有朝那個方向轉變，我才重新找回了自我。

——經歷了在信樂和愛知的創作，創作手法有沒有發生變化呢？

我的畫是持續在發生變化的。即便畫的主題、對象沒有變化，但描繪方式已經不同了。現在使用的是在平面上運用各種顏色、從各個方向發動攻擊似的畫法。不過最後還是會減少

（右頁）《月亮的旅行（休息中的月亮）/ 月亮的旅行》
（Voyage of the Moon〔Resting Moon〕
／ Voyage of the Moon），2006
複合媒材，476公分×354公分×495公分（分別是高、寬、深）
展於豐田市美術館，2017
攝影：木奧惠三
兩件作品均收藏於金澤21世紀美術館

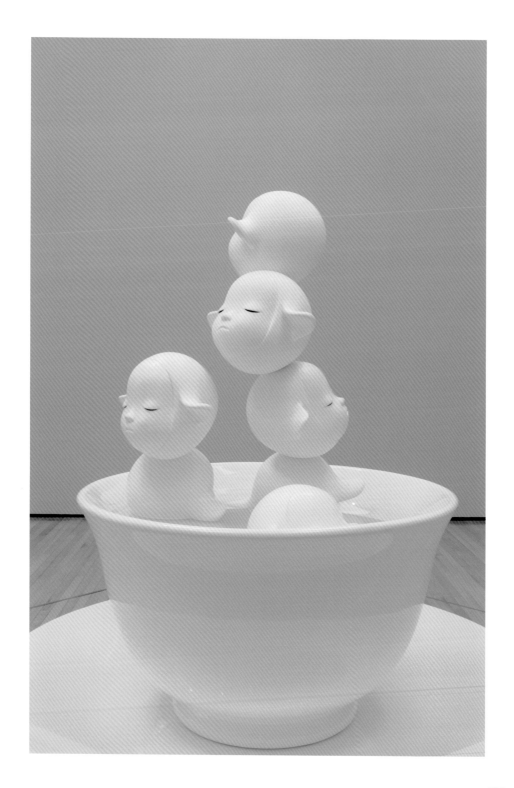

色彩的種類，進行歸整。自始至終，我採取的各種調整、添加或去除與黏土的做法非常相似。現在我在創作更具立體感的繪畫。

如今，比起以畫面為主的作品，我更重視能透過畫面看出繪畫過程的作品。我會刻意地漏塗顏色，或者為了讓人們能看到下面的底色刻意地選擇薄塗。這些過程於我的畫而言就如同上釉藥一般，但是繪畫卻是完全在自己的控制之下，這一點令人享受。那份辛苦的努力本身也很令人享受。

——即便是在繪畫的過程中，手也保留著揉捏黏土時的記憶。

我覺得兩者是非常相似的。

——做些其他的事情，是不是會讓您更享受繪畫這件事？

對，以前是任由感性引導作畫，一旦確定了形象就想盡快畫出來，因此有時會像填色一般上色。但是現在基本上不採取畫完輪廓後上色的方式。這麼說可能有些狂妄，似乎大部分觀者和批評家並不能理解我現在的創作方式。有些東西終究是印刷品無法傳達的。我想有很多人看的不是繪畫作品，而是畫面。儘管我採用了和雕塑相同的步驟進行創作，但從表面上是很難看出來也很難理解的吧。

我知道很多人評價我的畫作「小孩子也能畫」，最近我才明白他們說的應該是畫的主題吧。總而言之，他們看不到上色之類的手法。在這世界上，很多人只能看到表面的東西，這樣想的話，也就能夠理解他們為何會說出「小孩子也能畫」這樣的評語了。

愛車人士對於車身上的細微刮痕都會大驚小怪。如果有本極為重視的書，人們也會對書被印上指紋或被折角而異常在意。換了髮型去學校時，也會有人注意到，有人卻完全沒有發現。每個人能夠看到的東西截然不同，所看到的世界也因人而異，對於這一點，最近我有強烈的感受。同樣的，在這世上，我也一定有很多沒有留意到的事物。

（右頁）《生命之泉》（Fountain of Life），2001
上漆與聚氨酯於纖維高分子複合材料上，馬達，水
175公分×180公分
展於豐田市美術館，2017
攝影：木奧惠三

——所以您還是希望人們能夠去展覽現場看原作嗎？

是的。看印刷品和看實物的感受完全不同。在現場觀看時，應該會有全然不同的發現。

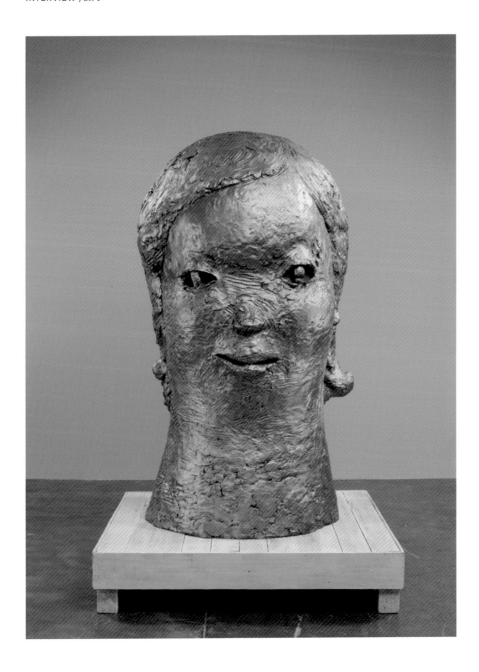

《高挑的姐姐》（Long Tall Sister），2012
青銅，215公分×116公分×122公分

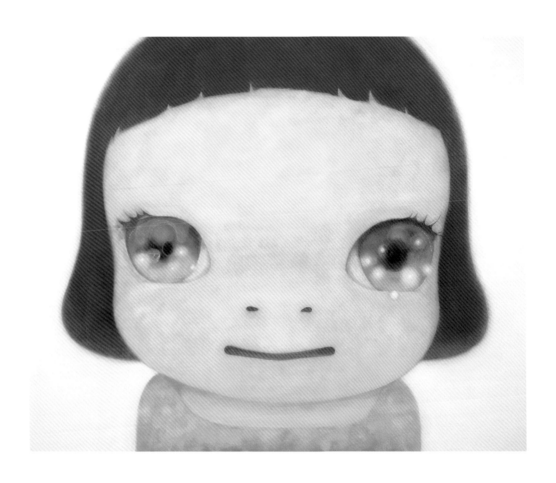

《宇宙般的眼睛》（Cosmic Eyes），2007
壓克力顏料，畫布，91公分×117公分

《核能寶寶》(Atomkraft Baby),2011
壓克力顏料,畫布,45.8公分×38公分

Part 6

旅行，尋訪感性之源

日本東京
二〇一五年三月二十四日

二〇一五年一月至五月，華達琉美術館（Watari-Um Museum）舉辦了「前往更北方：石川直樹＋奈良美智展」，展出奈良美智與攝影家石川直樹一起去庫頁島、青森、北海道旅行時拍攝的照片。奈良美智以其獨特視角解讀生於斯長於斯的「北方」，畫家獨有的工整的構圖也給人留下了深刻的印象。另外，展覽現場除了攝影作品，還展示了奈良美智的藏書以及黑膠唱片等藏品，能使觀者感受到文學、音樂、旅行對於創作的重要性。奈良美智用照片記錄下來的每日創作以及旅行留念等，也不時地會在雜誌上發表，如果說繪畫作品中凝聚著他的所見所感，那麼旅行以及攝影在奈良美智的心目中又佔據著什麼樣的位置呢？

—— 當談及奈良先生時，會從美術、音樂、文學等各角度說起，旅行是否也是重要的部分？

如果有時光機的話，我很想回到五歲，看看那時的風景。雖然抱有這樣的想法，但這是無法實現的。不過只要去北海道和庫頁島之類的地方，也能看到類似的風景。或許，正是因為想要遇到那些曾經見過的風景，我才選擇出門旅行。在阿富汗，儘管文化背景完全不同，我卻能在偶然間看到記憶中的小時候的風景。那些稍顯破敗的倉庫，還有放養的山羊等等。我們不應該輕易捨棄自己的過去，從出生到現在為止所有的東西都是相互聯繫的，只要你想就能回去。我似乎就是想要保有這樣的心情。因此我是為了尋找那些曾經的風景而出遊，或是為了遇到那些曾經見過的人而出遊。

有些人明明只是在旅途中偶遇，簡單的幾句交談卻會讓人難以忘懷。二十歲前往歐洲旅行的時候，在旅館偶遇的日本人與我相談甚歡，如今我已經記不清他的名字和樣貌了，只記得他從廣島來，一直待在自衛隊之類的，當時聊天的內容卻記得很清楚。因此，如果在旅途中又遇到類似的情況，就會有種與那個人重逢的感覺。所謂記憶，三天前、十年前，甚至二十年前的都是聯繫在一起的，是無法用過去這個概念切斷的，就像是拖著千歲糖[1]的長袋子一般。為了與記憶相會而出行，然後又會有新的記憶形成。人就是這樣由記憶組成的吧。剛剛出生的嬰兒，就只是一種生物，隨著記憶的不斷累積，才擁有了個性和人格。

—您以前說過，小時候常常在不經意間就被路邊的風景吸引，駐足並一直看下去。回到那時的自己，感受當時目光所及的事物，這對於持續創作而言是不是件非常重要的事呢？

或許吧。每片風景都有對自己來說看起來舒服的角度，大家都會不自覺地尋找這樣的角度，這一點從未改變。拍攝照片的時候也是如此。

—在講座中您曾經說過「狀況會如同時光機一般構築自我」。

我說過嗎？說得很好啊（笑）。可能是沒有明確目的地的時光機吧。我經常會無意識地行動，總是一邊做著事情一邊回顧走過的路，而不是向前看，還經常會有既視感。

—在奈良先生的人生歷程中，旅行始終產生非常重要的作用吧。

跟年輕時候相比，現在並沒有很多閒暇出去旅行。去德國以後什麼都不做只是一個人靜靜地作畫，或者回到日本後，不需要做展覽、沉浸於繪畫的時候，對我而言是回歸自我的時間，然而這樣的時間已經不會再憑空出現了。因此，現在對我來說，擁有一段不作畫的時間是非常重要的，為了創造這樣的機會，我是不是應該經常焚火呢？（笑）凝視火光就能看見自我。雖然旅行可以在新的相遇場所中讓五感吸收各種事物，火光卻能導引出已存在於自己內在的部分。所以將來如果身體不能動了，也還能透過像凝視火光那樣來照見自我吧。

現在，即便是外出旅行，我也會先找到一個出行的理由。例如，去庫頁島就是因為那裡曾是外祖父工作的地方，所以這片風景喚起的情緒是全然不同的。與普通的觀光不同，我會更加投入其中，充分激發自己的想像力。不知道外祖父是否也曾看到過這樣的風景。如此一想，我就會覺得，作畫時的我並非真實的我，與外祖父共享眼前風景的我才是真正的我。總而言之，我有時會覺得，與其說我是自己想畫畫，倒不如說是以繪畫作為一個入口，憑借持續作畫這一行為來確認自己的存在，同時朝著與藝術界相反的方向行進。

阿富汗‧二〇〇二

142

——您去了這麼多地方旅行，有什麼印象特別深刻的地方嗎？

二〇〇二年去阿富汗的時候，我看到了因戰爭而荒廢的都市，但真正觸動我的是那些遊牧者。一到郊外，就看到牧民們在放羊，那些孩子有別於城裡的孩子，讓我留下了不一樣的印象。有種令人懷念的感覺。在城市以外這麼一片荒蕪的平原上，人們零星四散地生活著的樣子，與我小時候所見的風景重疊，這也許是讓我產生這種懷舊情緒的原因吧。那時候，我突然清晰地感覺到自己的根源在北方，不是山，也不是大海，而是像這樣的平原，大概在很久很久以前我本是草原上的放牧人吧。

——如果去不久前的中國農村，應該也有這樣的風景吧？

一九八三年我也去了中國。那時候還不能隨意地旅行，之所以能夠前往中國，是因為在北京日本大使館實習的兒時夥伴發了邀請函給我。我去了北京、太原和石家莊，還去了一些沒有被開發成景點的寺院參訪。說起來，在當時沒有邀請函甚至是不可能入境的。大家都穿著中山裝，不隨便跟外國人搭話。儘管如此，在城市裡還是有人用簡單的日語跟我說了幾句。農村的人大概是因為害羞，離我遠遠的，一旦靠近他們，他們就會立刻逃走，這反倒讓我感受到了他們的淳樸和善良，就跟我生活的農村差不多。

再次訪問中國已經是二十一世紀的事情了，感覺就好像是坐了時光機。數量眾多的自行車變成了大量的汽車。當然大家都變得很友好，可以向任何人問路，就和在東京問路時的感覺一樣。話說回來，在以前，親切的體現是「人們在遇到困難時互相體諒幫助」，現在卻有種因為是客人所以才被友好對待的感覺。也許這就是所謂的時代進步吧，以此為交換才有了經濟的迅速發展。

然而，小時候的貧窮景象與隨後經濟發展變得富裕的日本，這兩者我都親身經歷過。可以說，我的自我正是在這微妙的間隙中形成的。既能夠理解貧困，也能充分認識地方和中央的關係。與那些經歷過戰後經濟發展的人一樣，對於那些對「有失才有得」有著切身感受的

中國・一九八三

人，我總能產生強烈的共鳴。

──二○一四年的庫頁島之旅是以探尋外祖父的足跡為目的開啓的。對於庫頁島的興趣，是二○○九年父親去世後您與母親聊到從前的時光時變得強烈的嗎？

父親的去世讓母親孤身一人，而我又因為擔心母親經常回老家。那段時間我在與母親的交談中，對此產生了興趣。聊起我的兒時，母親會說一些過去少女時代的事情。這些未知的事物對我來說很新鮮，而且因是親戚、祖先的事情，還有母親少女時代的事情。這些未知的事物對我來說很新鮮，而且因為是自己的根源所在，也備感親切。我非常喜歡外祖父，因此聽說外祖父曾經在庫頁島和千島群島工作後，便對他看到了什麼樣的風景產生了濃厚的興趣。這些都是在某處和自己聯繫在一起的事物，去瞭解它們是活著的人的義務吧。

──庫頁島實際上是什麼樣子呢？

是個只能用俄語溝通的地方（笑）。當然，考慮到當地的近代史，也是能夠理解的，但無法用英語溝通的程度簡直令人吃驚。儘管日俄兩國曾為爭奪它發動戰爭，我們卻沒有遭到敵視。大家都很友善，這讓我想起一九八三年去中國時的情景。幫我們翻譯的是一名來自庫頁島大學日文系的二十歲年輕人，他也是一名超級動漫愛好者。他說自己曾經去過旭川、帶廣、札幌，於是我問他：「那麼世界遺產的知床呢？」他反而問我：「那是哪裡？」他對於日本的傳統文化一無所知，只對動漫瞭如指掌。如果《航海王》是韓國漫畫的話，他絕對會學韓文吧，他就是這樣的「新新人類」。對於庫頁島的歷史也全然不知。（笑）

──有和當地人交流嗎？

因為是去看風景的，所以我並沒有太在意要與當地人交流，不過還是有「動漫宅男」幫我翻譯。其實我只去了尼夫赫人[2]奧田先生家，就只去了這一戶當地人家裡。哦，也去了「動

（上）在東京 Taka Ishii 畫廊舉辦的展覽，2018

（下）東京華達琉美術館「前往更北方：石川直樹 + 奈良美智展」，2015

145

「漫宅男」的家裡（笑）。奧田先生給我的感覺很特別。由於自己並沒有能夠好好孝順外祖父，因此看著年齡與他相仿的奧田先生，我就好像看到了我的外祖父。他生於日本控制庫頁島最順利的時期，出於對日本的喜歡而沒有取俄羅斯名字。對於這些被歷史擺佈的人，我似乎也感受到了些什麼。

—— 對話時用的是日語嗎？

戰爭是在奧田先生給我上小學時結束的。他雖然只會簡單的日語，卻記住了很多日本歌曲，還把老師的姓名一一說給我聽。對於沖繩的歷史，大家還是比較瞭解的，但對於庫頁島，因為現在已經不屬於日本領地，所以對其所知甚少。很多人認為沖繩戰役是日本當時唯一的陸戰，其實不是的。日本曾在庫頁島南部設立了樺太廳並將其編入日本國土，蘇聯攻打庫頁島（樺太）的這場陸戰卻很少有人提及。

—— 集體自殺這樣的事也很少有人知道。

是的。集體自殺之類的很多事件就這樣被遺忘了。儘管人們對於北方領土歸還問題的關注度在逐漸提升，但是，對於成為日本或蘇聯領土之前，生活在那個地方的民族及其歷史，我覺得大家也有必要瞭解。

戰後，蘇聯控制了庫頁島及千島群島，並不是所有日本人都立刻回到了日本，還有人在那裡繼續待了五年之久。為了交接留存下來的農林業、水產業生產加工以及環境建設等工作，有很多人不得不留下來，一九四五年戰爭結束，直到一九四八年，他們才陸續續回到日本。

庫頁島原本是少數民族的聚居地，曾歸屬於俄羅斯，日俄戰爭後又歸屬於日本，是一個頗具歷史爭議的地方。對於這些曾屬於日本且離日本極近的國外地區，大家確實都不瞭解。因此，去那裡旅行之後，我便萌生出一個念頭——至少要向大家傳達自己所瞭解的東西。原

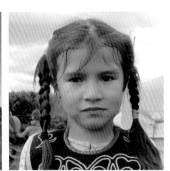

庫頁島，二〇一四

本只是想看看外祖父曾經工作的地方，回來之後卻對庫頁島的歷史愈發有了興趣。

——在旅途中是否經常會拍照？

會。去阿富汗的時候我用的是底片相機，現在則比較常使用數位相機或者手機。對我而言，更重要的是拍攝對象帶給我的印象，而不是技術層面的高品質。以前，只有黑白印刷的雜誌的時候，明治時代的人卻能夠從中對色彩進行想像。因此，我認為有比技術更為重要的東西，而那只要自己明白就可以了。

——談談最近的一次旅行？

那是二〇一六年的春天。

二〇一六年的春天我回了老家一趟。因為新幹線通到了函館，我就從青森搭新幹線到函館，再換搭地方線沿著噴火灣行進。到室蘭後我租了輛汽車，經歷了為時兩天的公路旅行。在這次旅行中，有個地方是我一直想去的，叫作飛生（TOBIU）。畢業於多摩美術大學的雕塑家們將當地廢棄的小學校舍徵用為工作室，在校舍後方的森林裡，每年夏季都會舉辦「飛生藝術節」[3]。雖然只是個非常小型的藝術社群，但我很久以前就對它十分感興趣，想要一探究竟。我到那裡的時候正巧碰上大家在認真修整森林，當時的氣氛非常熱鬧，大家也都向我表達了熱烈的歡迎。工作結束後還一起燒烤聚餐。其間他們邀請我參加飛生藝術節，最終我決定用影像作品參加。隨後我去了位於鹿追町的神田日勝美術館，又繞道去了札幌後結束旅程。

那年秋天再次前往飛生，是為了影像作品的上映和相關的講座。那個藝術節辦得非常好。有很多孩子，還有不少歐美人。週六、週日通宵舉行現場音樂演出，有好幾個舞台，還有人隨性地在某個地方兀自開始演奏，阿伊努音樂人也會參加，還有皮影戲和木偶劇等演出。最後大家手拉著手跳起阿伊努族的舞蹈，雖然有些害羞，但還是很開心。我去過很多藝術節，基本上都是限於某個期間內舉辦活動，人們會在那個期間蜂擁而至，盡興而歸，其他術節，基本上都是限於某個期間內舉辦活動，人們會在那個期間蜂擁而至，盡興而歸，其他

飛生·二〇一九

時間去那個地方可能就是另一番景象了。飛生則全然不同，無論何時去那裡，總會有人在維護、管理森林，或者是在那裡創作作品等，這一點似乎一直沒有改變，就像是故鄉一般永遠不變的存在。大規模活動自然有其趣味所在，而小規模活動的優點則在於此吧。

創立這項活動的雕塑家，實際上曾經在這所小學念書，他對這個活動沒有做過多的宣傳，也不希望擴大規模，他說他只想提高藝術節的質量，這也讓我有所共鳴。下次我想在那裡停留一個月，進行創作和展示[4]。

——您曾經說過，並不想面對一群人，而是想面對更多的個體進行繪畫，對您而言一對一是種基本態度。這麼說來，飛生藝術節的場所和規模是不是具備了讓您回歸這種感覺的條件呢？

是的，類似於老家舉辦的節慶活動真的是最理想的。能夠容納幾萬人的大舞台固然很有意思，但最重要的是能夠在人們心中留下多少東西。對於某些人而言，相較於奧運會，對自己認識的人參加的地區大賽，可能會更加記憶深刻吧。

重要的並非規模，對於這一點，我也是直到最近才意識到的。也就是說並不一定要在空間很大、有很多人參加卻連對方的臉都看不清的地方活動，反而是那些讓我能夠與對方面面交流的場合，才能讓我有所提升，同時也能對在場的人有所影響。對此，我漸漸產生了自信。這樣的經歷於我自身而言也是一輩子的財富吧。我作為藝術家出道至今已經三十多年，今後也想慢慢地像這樣散播些小小的種子。

——您也曾說過，假如做音樂，相較於參加音樂節或大型演出，更想要做好唱片，想要創作那些獨自一人聽了會產生共鳴的音樂。

的確以前就有這樣的想法，最近也越來越明確地意識到了。在做各種事情的過程中，我真的切實明白了。

——您說飛生藝術節的規模對現在的自己而言是很真實的，那麼有沒有想過在更小的地方舉辦展覽呢？

想過。如果是小地方，就可以辦好多次展覽。我想一年可以辦三次新作展覽吧。相同數量的作品，在大的空間反而無法成展。儘管需要畫的數量一樣，大概總有些地方不一樣吧。

——也很想看您在小型空間辦個展呢。

我也很想試試。我的作品價格上升了，隨之而來的是保險費和運費的上漲，因此還是很難做到的。但是飛生藝術節的情況是我自己到現場創作並進行展示，之後由畫廊的工作人員到現場來取畫，這樣就不需要運費了。像這樣，其實有很多做法可以嘗試，大家邊思考邊嘗試是很有意義的。

——正因為現在成了國際知名的畫家，您才更有必要回到這樣的立場嗎？

我認為任何人都有成名的欲望，我也不能說完全沒有，但真不想出名到這種程度。怎麼說呢，大概稍微降兩級，沒這麼有名的話，做起事來會更方便吧。（笑）在各個地方舉辦展覽，參加各種活動，有時我也會感到拘束。

還有就是，起先一起做評審的時候，大家有說有笑起勁地商量，但隨著我年紀越來越大，從某一天開始，就很少有人再向我提出意見了。對我個人而言，這其實並不是件令人愉快的事情。能更多地進行溝通交流，對我才是一種幫助。因此，那些陌生的地方、對藝術一無所知的人，反而會讓我更自在一些。

——但是，身為世界級的藝術家，也會有一些無可奈何吧？

是的。我也只能接受了。

北海道，二〇一七

──除了飛生，這幾年您也經常去北海道吧？

我去了好幾次知床。因為要跟攝影家石川直樹一起拍攝北方的風景，才有了這樣的機會，我與當地人也成了朋友。這麼說來，我終究還是喜歡北方啊。（笑）

──您似乎也會自己開車出門來個說走就走的旅行，那麼海外旅行是怎樣的情況呢？

去台灣也是說走就走。有時候想要看看住在山裡的原住民文化，所以租了一星期的車在那裡旅行。那裡原本就是我喜歡的地方之一，看了許多關於其歷史的書籍，也拍了很多照片。

──在台灣，越是偏遠的農村，擅長日語的人越多，對日本人而言真是個不可思議的地方。

是啊。戰爭結束後，未能普及漢語教育的地方，即便不是老年人，那些年輕人也能說些簡單的日語。原住民語言的詞彙原本就不多，有些日語單詞便成為他們的語言留存下來。我已經去了好幾次，也產生了進一步深入瞭解的想法。旅程中不斷有朋友輪流當我的導遊，實在是幫了我很大的忙。如今我差不多走完了台灣北部，下次準備再去南部走一圈。

但是，對我來說，還想再去一次的地方，或者說想再去好幾次的地方，終究還是庫頁島。在夏末時節去的時候，能看到非常壯觀的鮭魚洄游，這般景象在別處從未見過，所以想要再看一次。上次我在庫頁島只待了一星期左右，因此還有很多地方沒來得及前往。另外，我也想去外祖父工作過的千島群島旅行。

──年輕時的旅行和成年後的旅行有不同嗎？

年輕的時候前往各地旅行，我經常會感受到關切，大家都會覺得這麼年輕居然能夠自己旅行之類的，但到了現在這個歲數，已經很少遇到了。（笑）但是，無論去哪裡都能喚起以前旅行時的感覺。只是每次前往有人認識我的地方，雖然很開心受到大家的歡迎，但總覺得無法回歸初心。不過我最近開始覺得，那些遙遠的地方的人透過我的作品瞭解我，這對我而言

杜哈・二〇一一

是一種寶貴的財富，受到歡迎何嘗不可呢？

——您以前不是這麼想的？

以前會覺得，為何無緣無故地為我帶路，是不是有什麼其他的目的？（笑）但是，說到為何要去台灣的山裡、阿富汗和俄羅斯庫頁島等這些遙遠的地方，究其原因還是想再看到以前的風景、想與從前的自己再次相會吧。另外，儘管我時常拒絕在眾人面前講話，但是每當藝術大學提出邀請，我還是會欣然接受。因為那讓我能夠與從前的自己相遇。在藝術大學做講座時，感覺從前的自己就坐在面前，像是說給從前的自己聽一般。

——您說自己對於那些被歷史擺佈的人有著更多的關心，這是否也與旅行有關？

直到離開家鄉前往東京，我才真正能夠客觀看待自己長大的地方。我所居住的地方的優點，青森以及東北地區在日本究竟是什麼樣的存在等等，我發現了很多之前沒有注意到的面向。去了德國之後，對日本的看法又變得更為客觀。比如儘管日本南北方氣候差異較大，但兩者的立場其實是接近的，這樣看來其實南北方沒什麼差別，在全世界一定也有很多類似的情況等等。中央相對於地方、相對於權力的反權力主張、針對體制的反體制主張……，在腦海中也會漸漸地整理出這樣的圖式。因此，又得以重新審視自己生長的地方，想要更深地去感受這些問題，也想要進一步確證這些感覺的現實由來。大概是出於這樣的心情，我才會想探訪少數民族吧。生活在中央地區的人對於其他地方的人抱有同情或者是某種優越感，因為在他們的思想中依然是以中央為主導的，而我始終認為，以地方的角度看待事物才是好的。

雖然我的母親過著無憂無慮的生活，但是一談起往事，她就會很歡樂地回憶起那些貧窮的日子。確切地說，如今的繁榮是用某種東西交換得來的，而這種被交換的東西是不可見的，即便是可見的，大概也僅僅留存於過去的風景照和家庭照片裡吧。然而這些不可見之

北海道・二〇一七

物，卻能夠在一次次的旅途中與我相遇。只要前往台灣的農村，就能感受到小時候去父母老家見祖父母的那種心情。

——能與從前的自己相遇。

對，因此在藝術大學做交流活動也是如此，這樣說起來，我好像只考慮自己的事情（笑）。在藝術大學，就像是面對從前的自己講話。不過，如果不這麼想的話，就會缺乏現實感吧。

——有沒有一直想去但還沒有去的地方？

可以說沒有，也可以說還有很多吧。（笑）現在想去的是台灣的南部以及千島群島。另外我也想去看看韓國的歷史古物，想探訪一些沒有遭受韓戰破壞的地方。極光或者尼加拉大瀑布這類景象我倒是興趣缺缺，主要還是想與人和歷史相遇。

——展覽「前往更北方」展出了很多照片。是否想透過照片傳達那些被歷史擺佈之人的事？

那倒沒有這麼想，這不是我的職責。若是想發表學術性的言論，那必須再去大學學習。我所能做的只有訴諸感性。我並非想要對一無所知的人進行啟蒙教育，而是希望那些對歷史有所認知的人前來觀看。我並不喜歡從零開始教授別人相關的知識，而是比較喜歡告訴別人有這樣的事。讓人們自然地聚集在一起。但是，比較令我厭惡的是，先把人召集在一起，然後告訴他們有過這樣的事。

例如，我曾經接到這樣的邀請：「我們召集了一些想成為畫家的小學生，請您為他們說說如何堅持夢想。」我拒絕了。因為真正想走這條路的人是會默默努力的，這條路並不簡單。讓他們抱有美夢的做法是「犯罪」。我真的很討厭像這樣讓別人懷有夢想。因此，我不會引導那些一無所知者的認知，我所做的只是讓那些略知一二的人能夠進一步地瞭解。

阿富汗‧二〇〇二

——在去庫頁島之前，您也拜訪過北海道的阿伊努人。對阿伊努人產生興趣是因為曾在青森生活過嗎？

是的，但如果當初一直在青森生活下去，反而不會注意到吧。只有離開那個地方，才會認識到自己一直生活到高中畢業的青森縣在日本算是個特殊的地方，也才會意識到在這個地方還留存有阿伊努人的文化。中學隔壁班有一個阿伊努人的同學，這也是我最近才想起來的，或者說是最近才意識到的。當時的我完全不會考慮到這個問題。離開老家之後，我才想起來，掛在那位同學家門廊上的不只有名牌，旁邊似乎還有一塊東北阿伊努人協會的木牌。另外，父親去世之後，我曾向母親詢問父親所屬家族的事情。父親老家是祀奉神社的神職，江戶時代的那間神社（在廢佛毀釋5前仍為寺）承擔著執行津輕藩區內阿伊努人同化政策的任務。其實我也就是這幾年才真正對他們產生興趣。

——在阿富汗時，您說感到自己前世大概是遊牧民族，這種感覺在北海道或庫頁島有過嗎？

在阿富汗遇到牧羊人時，我感覺到他們的全部財產就是山羊和一些生活用具，這對我體內的遺傳基因產生了強烈的刺激。如果去蒙古草原，大概也會有相同感受吧。阿伊努人曾經會因夏季和冬季的季節變換而改變居住的地方，每次遇到這些人，總是覺得自己的根源大概也是如此。不會始終待在一個地方，有時去這裡，有時去那裡，但目的地一般都是確定的。

——這跟小時候在家附近「流浪」的感覺有點相似。

大概是吧。

——無論去到哪裡，都會有這種在弘前的家附近打轉的感覺吧？

對，是有這樣的感覺。

——您經常說「回歸初心」，是否指的是不能忘卻自己那時所具有的感性呢？

怎麼說呢，大概更像是出於動物性的防衛本能吧，似乎是爲了防止自己就這樣隨波逐流。我覺得這是我無意識中一直在做的事情吧。從東京的大學退學轉而去了愛知，然後又去了德國等等，這二都是我的防禦行爲。我在德國住了十二年，一直交著稅金和養老金，再更新兩次簽證就可以獲得無須更新的居留簽證。但就在那時，一直使用的工作室要被拆毀了，我不得不尋找新的工作室，當時就覺得：「真是麻煩啊。唉，現在是該回去的時候了吧。」正好我也要在日本的美術館辦第一次個展了。」因此，其實我也只是碰巧在德國住了那麼久，對那個地方本身並沒有執念。

這就跟遭遇沉船時的老鼠一樣，可說是一種防衛本能。我覺得這樣下去可能會迷失自己，覺得需要做些什麼。但是這並不是一條經過深思熟慮後選擇的最短路徑，而是任時間流逝，在不斷迂迴中獲得許多感悟後，才成就了現在的作品。如果在非常年輕的時候就被人挖掘而作爲藝術家出道，我也許會被捧上天，不知天高地厚地過著與身分不符的生活，很有可能馬上就無法繼續創作。我也會時常在心中警醒自己不能不忍受辛勞，這大概也是一種本能吧。

——您是喜歡戰勝逆境的性格嗎？

應該是喜歡的。不過，有個前提是我並沒有把它當作一種痛苦。經常有人告訴我「運氣常常是接踵而來的」，事實確實如此，能以這樣的心態看問題是件好事。相反地，那些「經常說「我好辛苦」的人，聽他們訴說自己的事，卻會發現完全不是那麼回事。那樣就算辛苦的話，我會覺得自己才是眞的辛苦呢！總而言之，以一種消極的情緒看待「辛苦」並不好。最好的狀態其實是看不見「辛苦」本身。完全投入其中，就會看不見這所謂的辛勞吧。（笑）

當然，我大可不必勉強自己去洗盤子，也可以選擇不去旅行，把自己關起來專心畫畫就行了。但是，即便不畫畫，我也能透過別的事情錘鍊自己，讓變得薄弱的感性更加豐富，或者讓內心的感受更為成熟。這樣一來，從前聽過的音樂和看過的書也會有所不同。在不斷累積之下，那些分散在年輕時期的體驗，如今變成了確實包裹自身的存在，又或者全都融入了內心，成為整體。

——這似乎與在音樂上追根溯源是相同的過程，是對自身的經歷和記憶也進行某種概括的行為嗎？

龐克剛出現的時候，一直在聽尼爾·楊的那些二人曾說「這種音樂不行」。但是尼爾·楊卻是第一個認可龐克精神並將其吸收的歌手。因此，在那之後仰慕他的年輕人才會創造出頹廢搖滾（grunge）等風格。從那時起一直留存至今並備受景仰的人並沒有很多。我沒有把尼爾·楊僅僅看作音樂人，而是站在更全面的角度，注視著他身為人的內心最深處，並且想要成為像他那樣的人。我只不過是碰巧選擇了以繪畫形式表達自己的內在，有時並沒有覺得自己是畫家。

——藝術只不過是表達自己的手段之一嗎？

對我而言，油畫和雕塑並沒有什麼區別，攝影和素描也是一樣的。在拍攝照片的時候應該也需要保持與繪畫時相同的感性。寫作也是如此。

——您一直以自我的角度來審視自己呢？

是這樣嗎？其實我有難以拒絕邀約的一面，所以若要自問自我定位，那麼我也是一名弱者。儘管無法拒絕邀約，但我做到了獨自前往無人邀約的德國。

真正強大的人是可以堅決地拒絕邀約的，但是我沒能做到或者覺得很麻煩，便

《旅行的山子（部分）》（Traveling Yamako），二〇一九
噴墨輸出，壓克力版裱褙，30公分×30公分
作品由十五張照片組成，這是其中四張。

離得遠遠的。對此，我自己也覺得有趣，透過躲避來保持自我。真正強大的人應該無論身在何處都能保持自我吧。無法做到這點而不得不改換身處之地，這一點讓我不禁覺得自己的祖先是遊牧民族。

很多遊牧民族並沒有自己的文字，他們是用自己的身體去傳達由身體記憶的事物，他們掌握並傳達的並非知識，而是體驗。我的做法也是如此。當然我也會讀書，但是體驗會比知識更為重要。實際上，知識並不會成為身體的一部分，唯有體驗過的東西才會融入身體。在我看來，不看資料，直接去實地用雙眼見證才是更重要的。在創作的時候，最初僅僅只是從個人體驗中獲得的感受出發，完成作品後再查資料，會發現自己是正確的，以此提升自信。

——切實地感受到自己內心已經積累了許多東西，所以現在能保持自信嗎？

對，的確是這樣。我一直因為無法清楚解釋這一點而焦躁。例如，當棒球解說員說「打擊者此刻踏出一步」時，打擊者在球扔出的瞬間其實並沒有意識到這一點，只是單純地依靠身體的反應擊球。他們為了讓身體能夠自然地做出反應，從孩童時代開始便不斷練習，才成為職業球員。因此，所謂條件反射這樣的說法並不是強詞奪理。與此極為相似的是，我在畫畫的時候，這邊用了這種顏色，因此那邊要用那種顏色，儘管在事後可以用理論進行解釋，但其實在創作的時候，這些行為都是因累積產生的自然反應。這就跟打擊者在面對飛速而來的球時自然做出的反應是一樣的。

——您是從什麼時候開始對身體的這種自然反應持確信態度的？

我也不太清楚。在不斷學習與練習的過程中，藝術慢慢融進血液，而後成了肉與骨。當初那些純粹的知識和技術，漸漸地也就可以自然地應用了。當然這並不僅僅得益於埋頭畫畫，還包括欣賞古今各地的各種作品、面對不同領域的作品也保持同樣的觀看方式等經驗。例如，我會用架構畫畫順序的方式看電影的劇情介紹，我會用自己獨有的方式看待各種事

（右）美國・二〇一七
（中）香港・二〇一八
（左）約旦・二〇一九

物，由此逐漸培養出身體的自然反應。

在這之前，儘管自身的感性有所反應，卻無法將其表現出來。有趣的是，隨著年齡增長，也能漸漸實現這種轉化了。因年齡增長而變得遲鈍的感性，由累積起來的經驗值來彌補。這種「值」也可以說是知識的「知」。這種「經驗知」發揮了很大作用。

例如，在二十多歲說出來顯得虛假的那些話，如今說來變得更具真實性。這樣的事情並不僅僅發生在我身上，大概每個人都有這樣的體驗吧。在二十多歲時創作出很好的曲子，寫出很好的歌詞，卻因為年輕而總是顯得缺乏真實性。但是，當那個人不斷地唱這首歌，歌曲本身也漸漸變得真實了。對我來說，到了這樣的時候，那首歌才真正成了一首好歌，那個人也真正唱好了這首歌。這樣的例子很多。

——現今發生的事情會讓過去也發生變化。現在您作為畫家是否感到很充實？

要說作爲畫家，還真不知道該怎麼說，但作爲一個普通人，現在的我比從前更平靜了。感覺現在的自己更爲沉著，對很多事情也不再感到慌張。特別是在作品展示這個問題上，我不再感到迷惘，也不會因爲只看到眼前的事情而著急慌亂。有時候，我會想如果我不在了，那剩下的就是這一張張畫，那麼我只要慢慢地畫好這一張張畫就好。在我看來，自己對繪畫之外的事物的欲望正在慢慢消失，這也是對我自身而言的一種成長吧。

1 千歲糖是日本傳統慶祝七五三節（小孩七歲、五歲、三歲成長階段的節日）時的應景食品，細長如棒狀的糖果，裝在繪有吉祥圖案的袋子裡。

2 尼夫赫人，俄羅斯西伯利亞東部民族，屬蒙古人種，住在俄羅斯阿穆爾河河口地區和附近的庫頁島。

3 飛生藝術節，以北海道白老郡白老町飛生之森和舊學校為場地舉辦的藝術、音樂綜合藝術節。

4 本篇採訪後，奈良美智幾乎每年都去參加藝術節，並在那邊創作作品。

5 廢佛毀釋，日本明治維新時期，為了鞏固以天皇為首的中央政權而採取的神佛分離、神道國教化政策。

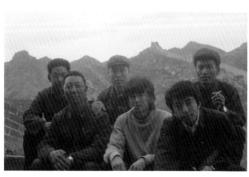

中國，一九八三

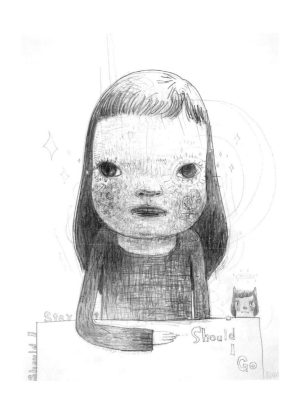

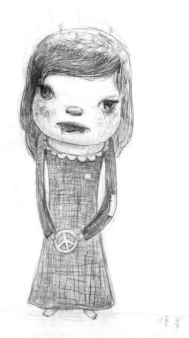

（上）《我該走嗎？》（Should I Go？），2011
鉛筆，紙本65公分×50公分

（下）《使者》（Messenger），2012
鉛筆，紙本，65公分×50公分

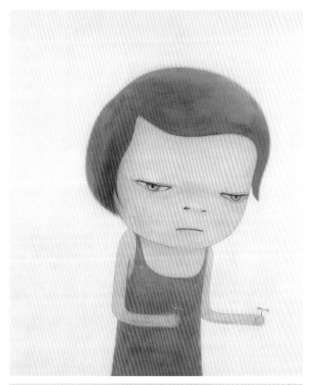

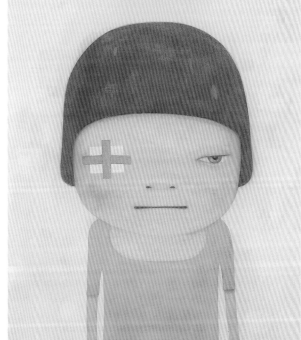

（上）《在朦朧的天空下》
（Under the Hazy Sky），2012
壓克力顏料，畫布，194.8公分×162公分

（下）《受傷》（Wounded），2014
壓克力顏料、拼貼，畫布
120公分×110公分

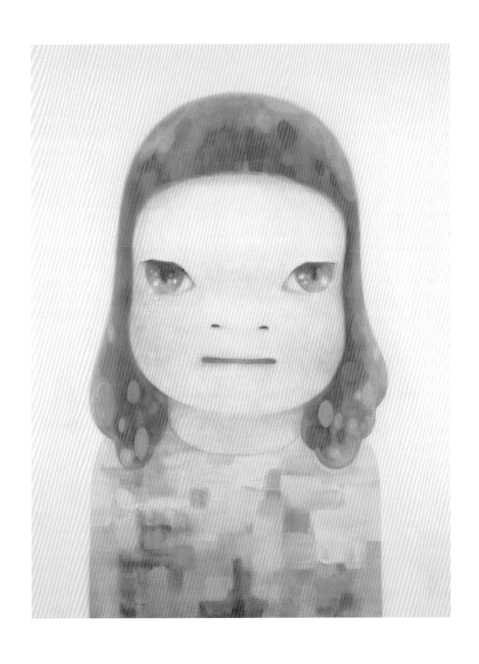

《春少女》(Miss Spring),2012
壓克力顏料,畫布,227公分×182公分
橫濱美術館藏

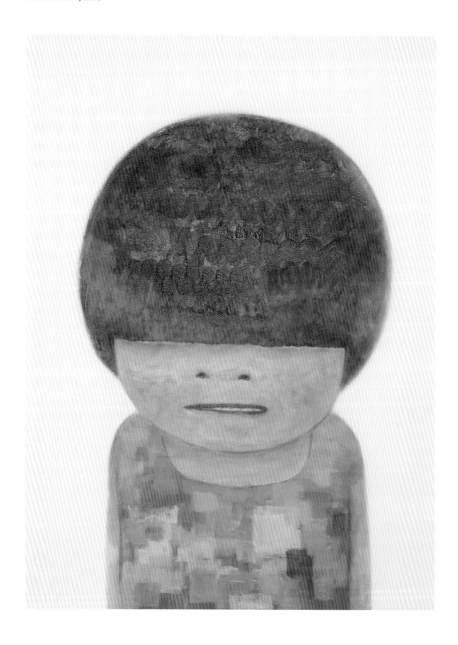

《不行就是不行》（No Means No），2014
壓克力顏料，畫布，131公分×97公分

Part 7

與他者的聯繫

奈良美智說，是孤獨的時間造就了作為畫家的自己。而在這路途中，卻也不乏各式各樣人物的存在——與奈良關係親密的觀者、與他面對面交流的人、一路支持他的人、給予他希望的人，甚至是使他失望的人。如今，他將工作室安置在被大自然環繞的關東北部，讓自己能夠擁有更多時間、更為深入地面對自我。作為一名孤傲的藝術家，同時也是社會中的一員，他是如何看待自己與他者以及世界之間關聯的呢？他向我們講述了與學生時代的友人之間的關係，在紐約塗鴉事件、東日本大地震時的所見所思，以及對亨利・梭羅1的看法等珍貴的回憶與思考。

——在弘前度過的學生時代，您參加了課外活動，經營了搖滾咖啡館等等。當時您是否在塑造這個人世界上傾注了很多時間？

大部分時間都是自己一個人度過的。儘管並不那麼討厭團體的領導者。高中的時候，在老家的夏日祭典中，一些「自己手工製作睡魔的人邀請我：「明年要不要畫個小的睡魔試試？」結果次年的祭典我就沒有參加。總而言之，作為領導者，必須承受作為焦點的壓力，並且處於帶領大家前進的立場。對於這樣的事，我一直都很不擅長。

——有沒有在去了東京後還保持聯繫的老家朋友？

幾乎沒有了。但是二〇〇二年我在青森的紅磚倉庫辦個展，小學、中學和高中的友人有的出錢、有的出力，給了我很多幫助。我確實是那種不太需要朋友的人，當時毫無眷戀地遠離了故鄉。我本覺得大家也都只是各自做著自己的事，但舉辦那場展覽的時候，我看著貼出來的資助人名單，裡面大多數都是我認識的人……。

——那時您是怎樣的心情？

非常感動。高興中也混雜著對自己自私心態的反省。

——對他們而言，您一定不是藝術家奈良美智，而是「奈良同學」吧。

應該是吧。對我而言，他們也還是小學和中學時那樣。展覽的時候，大家久別重逢，我不禁想，跟現在的親密友人相比，這些很久前便認識的朋友反而更像是真正的朋友，因爲我們曾經平等地共度過一段相同的時光。另外，我還跟那些小時候不好意思搭話的女生說上了話。（笑）從那之後，我好幾次回青森，都會跟小時候那些毫無目的地待在一起的朋友見面，那時我才真正覺得自己也有了青梅竹馬。現在我們也還會時常互發郵件，也會幾個人相約聚會，能夠像小時候那樣聚在一起的人有好幾個。

——大概正因爲有了那段無法相見的時間，才成就了這樣的關係吧。

我自己是完全忘記了。大家似乎平時不時地會想到我，談論一下我「從農村去東京後，不知怎麼樣了」、「都不回老家來」之類的話題。這些事情當初我完全不知道，之後想想，覺得這樣倒也挺好。但後來才知道，自己當時雖然是個挺受歡迎的傢伙，不過也是個時不時愛欺負人的孩子（笑），只是我自己當初完全沒有意識到罷了。

——很受歡迎，又有很多好朋友，然而您卻並沒有意識到這很重要嗎？

到東京進入武藏野美術大學後，其實有個小學、中學都同校的朋友來找我玩，我還特地請假陪他。那時，大學的朋友因爲我請假而擔心，還專程到我家來探望我。於是，那個小時候的朋友對我說：「只是跟學校請個假，一般是不會有人因此擔心還特地趕來探望的吧。」武藏野美術大學不如綜合大學那麼大，所以我以爲同一個科系三十位同學間這樣互相關照是很普遍的。那時我才第一次意識到，對我那位在綜合大學讀書的朋友來說，這是件很特別的事情。而我那個時候甚至連「因爲我請假還特地來探望我，真是非常感謝」這樣的想法都沒有。我從中學時起就對這種人際交往很不擅長，尤其不喜歡身處比別人高一等的立場。在打工的地方，我也會覺得被使喚做事更更輕鬆。

（右）在愛知縣立藝術大學，一九八一
（左）在西班牙克里普塔納村，一九八三

——與搖滾咖啡館的夥伴等比您年長的人交往頻繁，是否也是出於這個原因？

大概是因為我非常本能地選擇了這樣的生活方式吧。在一個精簡、良好的團隊中，不領隊、不承擔相應的責任，反而能夠更輕鬆地發揮真正的實力。總而言之，就是一個人的時候是最輕鬆的。一個人行動的時候，就算失敗也不會感到氣餒。若是自己的失敗給別人添了麻煩就會感到沮喪，因為如果是跟別人一起合作，會覺得一定要成功。

——這麼說的話，其實您反而比一般人更為在意別人呢。

是的。我會花費很多不必要的心思在別人身上（笑）。即便有很多時候別人根本不是那麼想的，自己也會特別在意。

——到東京後，您也是一個人去那些 Live House 和畫廊嗎？

是的。一個人去看電影或者看現場演出的話，遲到了也沒關係。不過有一次，我和一個朋友約在銀座會合，結果我遲到了兩小時，但他還一直等我（笑）。他是宮崎縣人，之後去了多摩美術大學，漸漸地也就沒怎麼見面了，但是二十多年後重讀他當時寫給我的信，總會感嘆自己遇到了一位多好的人啊！於是我又重新與他取得聯繫，之後也會偶爾與他見面。跟他之間的關係其實也有點像是故鄉的老友。

——二十幾歲外出旅行時，有沒有遇到過讓您印象深刻的人呢？

有些人是會想要再見面的，還有些人則是後來查問了才取得聯絡方式。其中有一位是一九八三年在義大利佩魯賈遇到的。那時我正在大學校園裡找食堂，遇上了一位義大利人，他幫我找來了一位日本學生。他是學小提琴製作的，當場便邀請我說：「正好有日本寄來的點心，來我家一起吃吧。」於是我們一起吃了點心。儘管只有這些簡單的交流，我卻牢牢記住了他的名字。五、六年前，我忽然想起這段往事，便在網上搜索他的名字，發現他已經成

了小提琴工匠，並在仙台有了自己的工作室，就想著什麼時候能去見他。

另外，在德國的青年旅館留宿的時候，我被一群小孩子圍著，畫了背像漫畫，那時候我還完全無法用德語交流，全靠一位名叫明子的朋友翻譯。我已經記不清她究竟是三澤人還是十和田人，總而言之同樣是來自青森縣的人，姓氏也已經完全想不起來了，只清楚地記得她叫明子。像這樣只記得名字的人還有很多。

—— 在愛知縣立藝術大學認識的那些人，比如杉戶洋，大部分都仍保持聯繫吧？

杉戶曾經是我的學生，所以他總是會不由自主地把我當成老師，時不時地表現出特別照顧我的樣子。在我的同學中，最近時常會碰面的有加藤英人、小林孝亙和村瀨恭子等人。小林和村瀨，現在也依然在堅持創作，我們都會出席對方的展覽，關係一直很好。小林孝亙是學校橄欖球隊的球員，我卸任隊長之後，便強行讓他接任了。

加藤英人則是跟我一起玩樂團的。還有一張我在唱歌、加藤在彈貝斯的照片，一直留到現在。我們會翻唱當時的日本獨立音樂和滾石合唱團的歌曲，還會一起創作原創歌曲，帶有強尼・桑德斯2風格的慢搖滾樂曲。那時候的錄音帶現在也還在。我跟加藤對音樂的喜好相同。當時還有其他一起玩樂團的人，不過一直保持聯繫的就只有加藤了。

—— 據說當時您還曾經立志成為職業音樂人嗎？

是的，年輕人大概都會有這樣的夢想吧。雖然什麼都沒開始就去想這些有點難爲情（笑），不過想想要是真成功了的話，大概自己也根本沒有辦法做到每年出一張專輯吧。畫畫的話，儘管也有很多苦惱，但終究還是能夠不斷地創作出原創作品，這一點是非常明確的。音樂則是在一開始我就很清楚自己無法持續下去。或許可以出一張專輯，但是出三、四張專輯抑或是持續五、六年是絕對不可能做到的。我很清楚，自己天生就和美術有著聯繫，美術創作更符合我的天性。

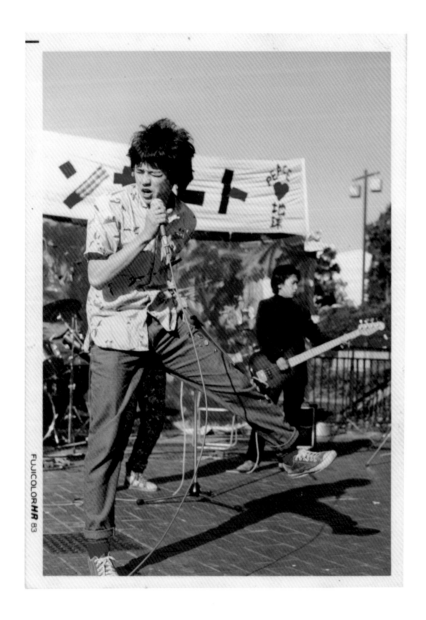

名古屋榮中央公園現場演出，1984

——儘管您不喜歡成為領導者，但在大學時代還是擔任了橄欖球隊的隊長，並在美術升學補習班當了老師。

整個高中三年只有我認真地練習橄欖球，因此指導隊員練習好像就成了我的職責，最終不得不擔任隊長這一職位。在大家面前煞有其事地進行指導，對此，我自己都覺得很吃驚。而且明明不當隊長的話，練習遲到也沒關係。那時候的感覺還只是朋友群裡的小頭頭。不過當我成為美術升學補習班老師的時候，站在學生們面前，我突然有了一種彷彿自己是學生家長的體會。看著那些高中生，我第一次意識到，在此之前，自己一直是個只想著自己的孩子。正因為有了那樣的經歷，我才會想要再一次回到校園學習。

——與在杜塞道夫留學時期的朋友是不是現在還保持著聯繫？

當時與我同時入學的朋友，直到現在只要我去德國，都還會邀請我寄宿在他們家。雖然他們年紀都比我小，但對我來說他們就像兄姐一樣，當時我還無法用德語進行交流，他們幫了我很多，對我非常照顧。在那之後，大家各自走上了自己的道路，有的成為藝術家，有的成為劇場的舞台導演或者是美術科系的老師。平時我們都會互相報告自己的近況。

——那之後，在九〇年代中期，您開始在藝術界嶄露頭角。在那之前和之後認識的人，應該是有所不同的吧？

完全不同。例如，我至今仍然與當實習老師時所教的學生們保持聯絡，那些學生還會把自己孩子的照片寄給我看。還有那些不是我班上的學生，也會跟我聯絡。像這種聯繫，跟我出名後建立的關係是完全不同的。

——作為藝術家的才華得到世界認同後，有荷蘭及科隆的畫廊向您伸出橄欖枝，與這些藝術從業人員的正式聯繫這才開始。您又是以怎樣的心態與他們接觸的呢？

在杜塞道夫藝術學院，一九八八

我自然是抱著感謝之情與他們接觸的，但那個時候我似乎也沒有想很多。雖然我並沒有覺得這是理所當然的事情，但似乎很自然地就開始了。

——在那之後，您也陸續開始在大型美術館等處舉辦展覽。成名前後，您與他人之間的相處是否有什麼變化？

以前，無論什麼時候我都會與他人一對一、面對面地進行交談，正如二十歲到處旅遊的時候那樣。這與他人如何看待我的作品無關，關鍵在於人與人之間的對話是否投機。但是，當我的作品得到更多的展示、被更多人知曉之後，以此為契機而相遇、相識的人也越來越多。有雜誌記者採訪我，最初我會感到很開心，但漸漸地也會思考，眼前的這個人是不是從來沒有看過我的作品。我也會遇到一些初次見面的人，跟我寒暄道：「非常喜歡你的作品。」最初我完全處於懵懂的狀態，別人說「非常喜歡你的作品」，我也深信不疑。但是，漸漸地我便明白，這樣的人一定會對其他人說同樣的話，於是我開始不再接受那樣的話，因為我只會跟真正喜歡我的人保持朋友關係。

——對於那些流於表面的人，就會想要保持一定距離吧？

是的，就變成這樣了。

——聽說在那段時間，一個成立於一九九九年名為「快樂時光」（Happy Hour）的粉絲網站，對您而言是非常重要的存在？

我是非常珍惜的。我第一次遇到了儘管素未謀面，卻比我自己更喜歡我作品的人。他們自發性地發現了我，並參加電子布告欄（BBS）社群。我的老朋友們也認識了他們，關係融洽。正因為有「快樂時光」的存在，我才覺得自己的作品就像被這些人理解一樣，被更多的人理解著。

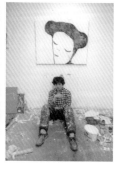

（右）科隆，一九九四
（左）科隆，一九九八

回想起來，我第一次收到粉絲來信是還在德國的時候。在那之前，我也收到過很多以前學生的來信，正如我有反覆讀書的習慣，現在我也會反覆閱讀那些信。那封最早的粉絲來信寄到了一家簡單介紹過我的作品的文化雜誌編輯部。是一位在千葉縣讀書的高二女生，她同時也是學校美術社的社長。對這第一封來信，我非常感激。隨後，一九九七年我在資生堂畫廊舉辦展覽的時候，那個美術社的同學們也來到了現場，直到現在我還和他們保持著聯繫。

——「快樂時光」網站曾發起「橫濱專案」，募集手工製作的娃娃，這些娃娃還被展示在橫濱美術館舉辦的那場個展上。像這樣，您與粉絲間的關係也轉變為了可見的形態。

其實一開始，我並沒有覺得這種關係有什麼特別。雖然我很開心，但因為不具有可見的形態，所以也就沒有特別切實的感受。這就跟我在高中時期的經歷類似，低年級的學生們都知道我，而我對他們一無所知，就像是那種感覺。我真是個讓人討厭的人啊（笑）。但是，當那些娃娃真正被送到我手中，我才意識到原來還可以做到這種事。原本以為也就二、三十人會響應，沒想到實際參與的人數有那麼多。我單純地覺得非常高興，同時自己心中似乎某個開關被打開了。最後我在明信片上為每個人的娃娃都畫了一幅畫，並寄到他們手中。一開始收到娃娃的時候，還真沒想過這些。

例如，現在有網路群眾募資這樣的形式，對某個項目表示認同的人，有些覺得支持一千日元左右就好了，有些則會投入差不多半個月的工資，每個人的做法不盡相同。這種形式雖然也有好的地方，但在我看來總感覺不太對勁。若是見過面、變得親近了，就算是一千日元也是莫大的幫助，然而對於有錢人在對項目內容並不清楚的情況下就大手一揮、一捐了事這樣的行為，我就會產生些許疑問。這時，那個偏執的自己就出現了。

那些娃娃一定得是親手製作的。這會花費大量的時間和精力。其中有些娃娃確實做得不夠好，有些又完成得很精緻，但每個娃娃都是獨一無二、不能進行比較的。這一點就與群眾募資不同，大家都是以平等的、同樣的心情參加這個活動。

「快樂時光」募集到的娃娃，二〇〇一

——您非常看重與粉絲之間的這種關係吧？

和以前相比，那些對我說「非常喜歡您」的人，如今也有所不同。在美國曾經有人帶著孩子過來跟我說「這孩子是奈良先生的超級粉絲」，而那孩子看著我說：「媽媽，這人是誰？」（笑）像這樣的情況總會讓我心生厭煩。另外還有一個女孩子眼中閃著光將自己照著我的畫臨摹的畫作交給我，對我說：「請收下。」她媽媽介紹道：「這孩子之前還說著梵谷如何如何好，現在一直掛在嘴邊的都是奈良呢！」面對這樣的情況，我就會覺得作品的力量傳遞了出去，感到非常開心。

——您與美術館的策展員（學藝員）之間又是怎樣一種關係呢？

我經常試探別人。例如，金澤21世紀美術館邀請我辦展的時候，最初我對他們的策展員很冷淡（笑）。我會想些有的沒的，比如：「他們究竟有多麼認真地想要做這個展覽？是不是因為別的藝術家拒絕了他們，才找我做展覽呢？」所以，在合作開始之後，我也一直和他們保持一定的距離。但是，在備展的過程中，我們的關係一點點地變好了。在展覽結束的時候，我還跟策展員以及布展時來幫忙的當地藝術大學的學生一起去泡了溫泉，玩得很開心。從那以後，我和他們一直保持著很好的關係。怎麼說呢，我和策展員的關係好像一直都是這樣。

——特意保持冷淡態度的理由是什麼呢？

大概是不想受傷害吧。所以想用這種方式先確認對方的想法。現在我正在準備豐田市美術館的展覽，但是我從負責人的身上感受不到熱情，我也總在挑毛病。

——但是最後說不定會一起去泡溫泉？

不，這個可能性相當低（笑）。不過也正因為他不是那麼地積極，我倒是能夠按照自己的想法構思展覽。

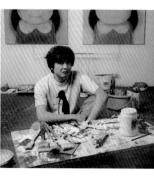

（右）在東京都瑞穗町，二〇〇一
（左）在東京都瑞穗町，二〇〇四

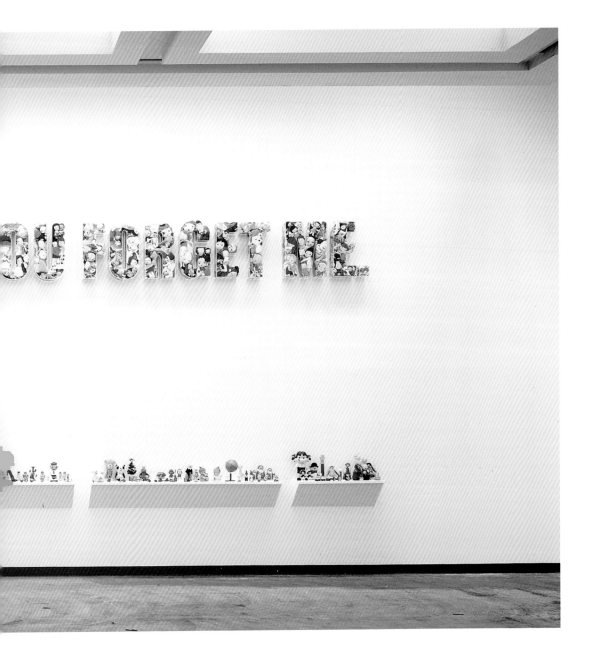

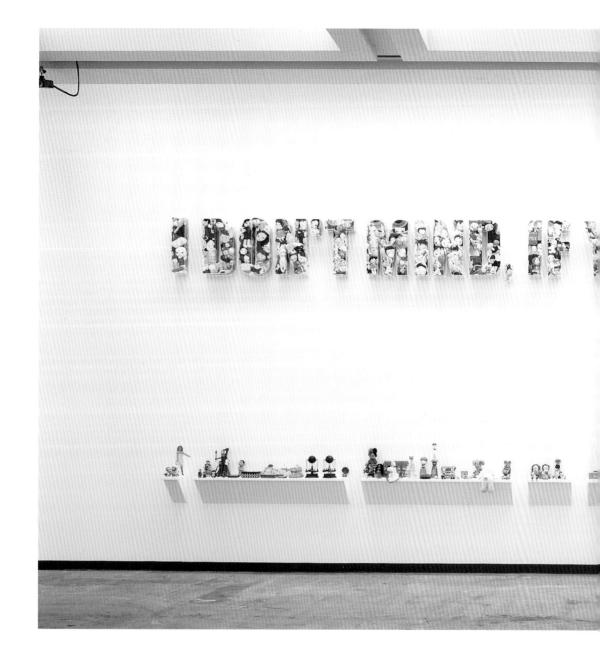

「奈良美智展：我不介意，假如你忘了我」，2001
用奈良美智官方粉絲網站募集來的
手作娃娃製成的作品

——您一直是一個人進行創作，但在二〇〇三年卻與graf開始了共同創作。在二〇〇六年夏季於日本青森縣弘前市綠地公園舉辦的「YOSHITOMO NARA + graf A to Z」展覽上，你們集結了四十四間小屋，形成一道街景，最終獲得了巨大的成功。

展覽本身的確非常成功，我也非常高興。不過，終究還是覺得有什麼地方不太對勁。他們非常認真努力地完成了這個展覽，但由於不是個人的展覽，而是團隊合作的展覽，團隊每個人都有各自的正職工作，那個時候，對我而言，大家一起完成展覽這件事本身成了正職工作，我自己的創作則幾乎沒有任何進展。但是，其他人都是一邊做著其他事情一邊參與這個展覽，對於這一點，我有些無法理解。當然，大家都是專業人士，都近乎完美地完成了這個事到如今，我依然清晰地記得，最初大家興致勃勃地想做這個展覽，於是來到我的工作室，那時我還住在東京郊外的破舊倉庫。那時有人說：「來之前在想，如果您的工作室如何又漂亮，就不邀您一起做了。」我當時就想：「這兩件事應該沒有關係吧？這跟工作沒有關係，而是跟我這個人如何有關吧？」當時我有些耿耿於懷。不過，因為對大家一起做小屋的展覽感到很開心，轉頭也就忘了這件事。

展覽結束後，大家也就各奔東西了。因為作品是共同完成的，所以銷售的時候，收入也是共同分享。但是，之後作品需要維護的時候，卻再也找不到人了。「A to Z Cafe」原本是展期限定咖啡館，卻一直持續到現在，我完全沒有參與咖啡館的經營。咖啡館開店的時候，大家也是因為各自都有負責的部分，便也獲得了相應的收入，而我完全因為是自己想做的事情，就以志願者的身分參加了。

不過正是這次共同創作的經歷，讓我能夠好好地回到一個人的狀態，也讓我更明確地意識到真正重要的是面對「自己」，而不是面對「他人」。

——從這個意義上來說，這可能是非常必要的經歷吧。

在那些與他人的交往中，我真心覺得村上隆是很好的人。大家對他有諸多討論，但是似乎

和平貓貓（PEACE CAT）‧二〇一八

174

都無法好好地理解他。我所瞭解的村上隆，是一位在創作時抱持著對未來的使命感的藝術家。

——一九九八年村上先生在加州大學洛杉磯分校（UCLA）擔任客座教授時，您曾與他共居一室，從那時候起你們就一直保持來往，已經很長時間了吧？

那個時候，我們之間是從由同一個畫廊代理的藝術家朋友關係開始的。在共同生活的過程中，我們漸漸開始很自然地向對方吐露心聲。村上先生會來我的創作現場看看，最近也會透過電子郵件和電話交流，從中我看到的是村上先生不為人知的一面。我們兩人有時會約吃飯，感覺就和老朋友見面一樣。

——您喜歡村上先生的哪些方面呢？

他為人處世的態度，還有他認真努力的樣子。哪怕只是看他與時尚界合作的作品，也能明白村上先生是在進行某種挑戰，要將合作產品轉化為作品。他的作品群是一整個巨大的體系，而不是單憑時尚能夠表達的。他在經營公司的同時，也在不斷挖掘和培養年輕的人才，作為收藏家的他標準也非常嚴格。同時，他還在一個類似

與村上隆在豐田市美術館，二〇一七
Courtesy Kaikai Kiki Gallery / Kaikai Kiki Co., Ltd.

製作公司的環境中堅持創作。儘管我自身所處的環境可以說與他完全相反，但我們兩個共通的一點，是對於創作這件事都持有認真嚴謹的態度。

——對於村上先生而言，奈良先生是很重要的人吧？

如果是這樣的話，我會非常開心。

——村上先生也是奈良先生作品的收藏家，他曾經說過「奈良先生的作品只有收藏了，才能明白好在哪裡」，還說過百分之九十九點九的人並不理解奈良先生的作品。您自己也是這麼認為的嗎？

當我說「我覺得百分之九十的人並不理解我的作品呢」時，村上先生立刻說「不對，是百分之九十九點九的人不懂」。大家不理解或者是誤解我作品的方式也是各式各樣的。我總是會想，如果那種在視覺上的、表面上的喜歡能夠再深入一些，能感受到內在的東西就好了。對於僅僅出於對日本式「可愛」的喜歡，然後從這點延伸出去喜歡奈良美智的人，我想說一句：「再想想吧。」

——除了「YOSHITOMO NARA + graf A to Z」，您還跟杉戶洋合作了一個叫 Chaguin [3] 的團體吧？

杉戶在高中的時候曾是我的學生，我覺得他對我是有著充分信任的。與他合作的時期，讓我又重拾了對人際交往抱有確信態度的感覺。

——二〇〇九年在紐約發生了塗鴉事件[4]。那時，您是否感悟到了所謂的人性觀？

我真的明白了很多。沒有殺人也沒有偷盜卻被抓起來了，這對於塗鴉的人而言就像被頒發動章一樣。但是，那個當下以及事件發生後人們的反應卻讓我難以忘懷。被從拘留所釋放

（右）《命》（Anima），二〇一一
壓克力顏料．木板繪畫
164公分×124.5公分×6.5公分

（左）《積極向前！》（Let's Move On!），二〇一一
壓克力顏料．木板繪畫
185.5公分×210公分×9公分

（右頁）《無題》（Untitled），二〇〇八
彩色鉛筆．紙本（信封）
22.9公分×32.4公分

的當天正好是展覽5開幕的日子，來到現場的藝術家都對我說了很多好話。

日本也報導了這個新聞，我很喜歡的名為 Eastern Youth6 的樂團成員吉野君也發了郵件給我，說他在某個機場的候機室電視畫面上正好看到了這條新聞，驚訝的從椅子上滑了下去，還寫道：「我還想你真是好樣的！」在紐約活動的樂團 Yo La Tengo7 也發信給我，寫著：「龐克搖滾！」（Punk Rock）另外，作家中場利一8也發來消息：「吃完白豆腐，繼續努力吧！」據說，以前從監獄釋放出來的人首先要吃豆腐，而且是白色的豆腐。不過，我的事件跟中場先生所說的犯罪程度不太一樣吧？（笑）

由於並沒有犯下殺人、盜竊或欺詐這些罪行，因此我當時還是很雲淡風輕的。但是，似乎也有人認為我讓日本人蒙羞了。與其說是我，不如說是一個塗鴉而被捕的這件事。這時的「我」對他們而言跟個人或者藝術是毫無關係的。後來這件事成了新聞，讓我覺得有些對不起父母。當時，我很擔心母親會因此遭受排擠或針對。然而，母親卻是這麼跟我說的：「一般人做了這樣的事，恐怕也不會成為新聞。只不過剛好是你做的，所以才成為新聞被報導。不用在意，就按照你喜歡的樣子生活吧。」

我還以為母親會因此覺得愧對社會，羞愧到閉門不出，卻未曾想過原來她是這麼強大。我真的很高興母親能夠這樣說，便想著今後也要繼續努力創作作品。

──可以說是從最在意的人那裡聽到了這句話。

是啊。隨後原本計劃在資生堂畫廊舉辦的展覽也取消了，所謂的企業就是這個樣子。接著，隨著事件冷卻，他們又來邀請我辦展，我當然拒絕了。如果那時他們能夠伸出援手，我原本是會湧泉以報的。在那個時候說著「這給人們添了多少麻煩啊」非常看重所謂世俗的那些人，在我看來是不必再交往下去的。像母親那樣在這種時刻向我伸出溫暖雙手的人，才會被我視作自己人、朋友。那時，我看待人的方式也隨之改變了。

對了，我在紐約遭遇這個事件之後，第一個約見面的人是大學時代的學弟加藤英人。加

《山少女》（Girly Mountain），2011
壓克力顏料，木板繪畫
157公分 ×159.9公分 ×5.9公分

藤這人跟我有著相似之處，經常會在自以爲順利的時候，突然在陰溝裡翻船。果然在這種時候，想見的還是這種會犯同樣錯誤的人啊（笑）。結果去找加藤的時候，我發現從來不看電視的他對此事一無所知。（笑）

——在紐約的拘留所裡是怎樣的情況？

進去的時候，首先是皮帶和鞋帶被扣留了。他們會問我有沒有什麼疾病以及必須服用的藥物等。提供的食物是紙盒牛奶、奶油以及薄薄的火腿三明治，大家排隊取用。上廁所的時候要先領取衛生紙。還就是被叫到名字的時候，要回答自己的出生年月日。裡面有犯了各種罪行的各色人種，有立刻就能被放出去的人，也有經過審判後會被送去監獄的人。

在塗鴉事件之後，我就有了前科，因此必須申請簽證才能進入美國。但是，回國申請簽證時，我卻毫無阻礙地獲得了十年簽證。有趣的是，在事件過後的第二年，我獲得了紐約國際中心獎[9]。我是繼馬友友之後第二位獲得這一獎項的東方人。我請畫廊的人代爲接受了頒獎。美國也眞是個有趣的國家啊。儘管輕鬆地獲得了簽證，但我每次入境的時候都會被請去另外一個房間接受各種詢問。

——現在還是這樣嗎？

還是很嚴格的。不過有時候那個房間裡會有四、五十人，其中也有眞的壞人。（笑）我還看到過凶神惡煞的大叔帶著孩子，那孩子怎麼看都不像是他親生的。最有趣的是，在洛杉磯的機場我也被叫到房間裡，進行一對一的詢問後，工作人員拿出了自己列印的我的畫，讓我簽名，（笑）這樣的事情也曾經發生過。

在獲得簽證前，我因爲某件事必須去洛杉磯，就想著大概會在機場被遣返吧。幸好那是因爲某個慈善活動訪美，結果他們允許我交出護照後入境，並用短期居留許可證作爲替代，等我回國的時候，再用短期居留許可證換回護照。當我回國時將這張紙交還他們之後，便有

在愛知三年展，和尊敬的搖滾音樂人遠藤道郎一起，二〇一三

兩名警官一直陪同。無論是去洗手間還是去購物，在機場裡他們就這麼如影隨形。護照就是由這兩名警官保管的，直到我上飛機，艙門關上後，才能還給我。在那之前，他們要一直看著我。我就這樣被夾在小個子警官和大個子警官的中間行走。小個子問那個大個子「你知道這人是誰嗎」，並在蘋果手機上找出我的畫給他看。當我被問「怎麼會變成這樣」，我便回答「因為塗鴉」。於是他們說：「就是嘛。你怎麼看都不像是壞人。」（笑）登機的時候，我越過那些排著長隊的乘客，第一個登機。艙門打開的時候，兩位警官請我進入機艙後，將我的護照轉交給空服員，艙門關閉後，再由空服員將護照歸還給我。其實能夠有這麼多豐富的經歷，也是挺好的。

——二〇一一年東日本大地震之後，您與福島縣相馬東高中的美術社也有過交流。那時候的您應該也是處於坐立難安的狀態吧？

在那個時候，我想每個人都坐立難安吧。我是一個簡單的人，因此首先想到的是不能操之過急。經歷了紐約的事件之後，我也稍微成熟了一些，我讓自己不要急於有幫助他們的意識。我想到的並非將這一自然災害轉化為作品，而是作為一個普通人做些自己能力所及的事情，於是想著等交通恢復後，在回老家的路上看看，如果有什麼能做的就去做。於是在受災地區的美術社演講，如果有人想要聽我說說，我就做些談話活動之類的。還有就是在受災地區的福祉設施等處製作些徽章，為生活在避難所的孩子們開辦兒童工作坊等，都是一些自己能做到且毫不費力的事情。另外，我還參加了村上隆先生策劃的紐約拍賣會。

——例行參加「荒吐搖滾音樂節[10]」也是從那時候開始的吧？

是的。在那之前，一個從來沒看過我作品的人邀請我「一起做點事情吧」，這樣的事情是我最討厭的，所以我拒絕了。但是，那個人在那之後認真地看了我的作品，而且，荒吐搖滾音樂節一直是春天舉辦的，那一年因為地震而沒能辦成，但他們堅持要在秋天舉辦，絕不等

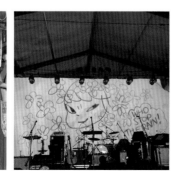

荒吐搖滾音樂節，二〇一九

到第二年春天。他們跟我說這是為了給受災地區鼓舞加油。於是，以僅作慈善用途為條件，我便開始幫他們一起製作T恤和周邊產品，一直到現在都還在持續。

——您也參加了在福島舉辦的「風與搖滾芋煮會11」吧？

只有真正面臨這樣的災害的時候，才會真正明白什麼是需要的，什麼是不需要的，也能看清真心給予幫助的人和那些只考慮自己的人。在這種時候，自己究竟是站在哪一方，這個問題我當時思考了很久。

最讓我感到震驚的是那些想入境而不可得、被扣留在入境管理局的外國人，他們把隨身攜帶的少量現金捐給了受災地區。聽到這件事的時候，我想：「果然應該這麼做，我到底在考慮些什麼呀，必須做呀，自己能做到的就一定要做。不一定要是什麼大動作，哪怕是簡單的、能力所及的事情，總之一定要做些什麼。」

東北地區原本就是相對弱勢的地方，一直以來被大家認定是以一級產業為主、提供食物的地方。我也一直對這種看法不抱任何懷疑，理所當然地接受。但是現在卻意識到事實並非如此，因此想要做一些能力所及的事情。讓我產生這種意識的便是被入境管理局扣留的那些人的捐款行動。儘管不是很大的金額，但那種情感本身讓人為之動容。

——您之前也說過，您所思考的是作為普通的個人能做的事情，而不是作為一位藝術家能做的事情。

正是如此。最好的方法是將作品售出後的收入捐助出去。我也辦過工作坊，把孩子們聚集起來，和他們一起做些和作品無關的東西。不過，我沒有將自己的這些行為大肆宣揚。

——您也說過自己在那段時間無法進行創作。

說是無法創作，其實應該說是在發現真正重要之事時才能創作。如果不是這樣，那就必

飛生，2017

然是非常任性的人，或者是非常天才的畫家吧。如果能夠完全不考慮他人、只顧自己的話，大概在那個時候仍能持續畫畫。但我並非如此，所以我深刻地瞭解到自己從根本上來說只是一個普通人。

——您還擔任了美濃陶藝節的評審委員。這是不是因為對陶藝有著特別的情結呢？

開始製作陶藝作品時，我才瞭解到，其實不僅是那些固執的傳統手工藝人，還有很多其他領域的人也在進行陶藝創作。做評審委員這件事，其實是前日本國家足球隊隊員、曾經在歐洲踢球的中田英壽邀請我的。引退之後，他將自己的工作重心轉移至日本傳統文化的普及活動，我一直對他抱有好感，之前還一起合作過陶藝作品。

作為評審委員，我認識到自己的作用在於從那些按照傳統評選標準絕對會落選的作品中，用非既定的判斷標準拾遺，這才接受了這個工作。

對於傳統工藝，憑借迄今為止看過各種東西的經驗，我有時能夠看到一些普通人看不到的東西，

雖然這件事也許只有我自己能理解。我希望能用這種觀點甄選作品，看看那個人的作品是否能夠越做越好。有時我會疑惑，為何這個人的作品會落選呢？當然，光看技巧的話確實應該落選，但技巧只要加以磨練便會日益精進。我認為自己必須把重點放在更為不同的角度上。

——您特別重視的是哪些方面呢？

傳統的評判標準就跟我還是大學生的時候日本那些公開徵件展團體的評判標準一樣，雖然多少有一些革新，但終究是保守的。能算得上前衛，但還是缺乏自由度。我認為真正重要的並非前衛性，技巧也可以置之不顧，關鍵是是否能夠以自由的創意自由地創作。並且絕對不可以是模仿之物，必須是具有原創性的作品。

如果說工藝的價值標準在於將模仿做到極致之後如何去超越模仿，那麼在我看來，我的作用就在於挑選那些從一開始便放棄模仿，並且具有長期發展潛力的作品，儘管或許有九成的人會覺得「什麼呀，居然會選這樣的作品」。（笑）

——另外，奈良先生會非常頻繁地更新推特（Twitter），這又是出於什麼樣的理由？

我想大概是因為我沒有那種能夠隨時碰面的朋友吧，就只能這樣跟空想的朋友對話。我擅自假定了有理解我的人存在。相反地，如果去加藤等人家裡玩的話，就完全不會發推特。看別人的推特時，我會覺得大家似乎都變成了評論員，我卻不是這樣，我只是和虛擬的朋友聊天而已。此外，我也只會關注那些我能夠理解的人。我會覺得一定要看完自己關注的人的發言，所以不太會增加關注的人。

——在推特上，您也會大力宣傳自己的展覽。比起透過廣告代理商宣傳，會更希望由自己傳達嗎？

沒錯。我並不是向那些不知道我的大多數人傳達訊息，而是向那些知道我的人報告一聲

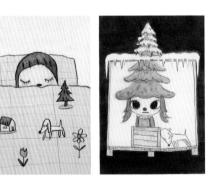

（右）《迷失在每一座小鎮裡的每一個小丑》（Every Clown Lost in Every Town）‧二〇
〇六
壓克力顏料、彩色鉛筆、紙本
78.8公分×54.6公分

（左）《做夢時間》（Dream Time）‧二〇
一一
彩色鉛筆、紙本
42公分×29.5公分

「這個要開始了哦，那個要開始了哦」，這讓我覺得很開心。我不喜歡向對我一無所知的人宣傳，也並不想叫來那麼多人。

——即便是在網路平台，也想與瞭解自己的人進行一對一的交流。

嗯，真的是這樣。

——您的推特裡時常會提到園藝工作。您還將梭羅的《湖濱散記》當作紐約展覽的靈感。對您而言，梭羅在什麼方面對您產生了吸引力？

最初讓我深受觸動的當然是他的文章，還有就是他所住的小屋。他的小屋非常小，美國的獨棟房屋一般是附陽台的殖民地風格[12]的房屋，並且面對道路而建，還有自動灑水裝置，門口有草坪。通常都是這樣的景象。這些房子都是在意識到別人的視線的前提下建造的。或者說，是因爲有了社區才有了這樣的房子。我覺得，真正能夠與自身進行對話的場所，絕不是這樣的房子，而應該是梭羅那樣的小屋。

梭羅是西方人，卻總讓我感覺像是在洞穴裡面壁的達摩大師。人類從出生那一刻起就屬於這個社會，無法脫離，在這樣的環境中究竟該如何生存，在他的書中能夠看到一些線索，或者說能夠感受到一種人生態度。獨自一人生活在森林中，唯一的朋友是一公里之外的一棵大樹，這樣的感覺我是非常理解的。

但是，我並不希望自己過多地受他影響。終究不能把他的生活當成一種目的，不能想著自己要像梭羅一樣生活，像迪倫一樣生活。人終究必須活出自己的人生，可以作爲指南針的東西有很多。小時候並沒有什麼指南針，於是像看榜樣一般，想要成爲某個人，比如某個搖滾明星之類的。但是，越是認真地去生活，就越會漸漸偏離這樣的目的，然後逐漸形成所謂的自我。沒能偏離這個目的的人，大概至今還在效仿搖滾明星的生活方式吧（笑）。不過，即便如此，也能看到一種社會，這也是一種幸福。

（右）一些廢棄的素描作品，二〇二〇
（左）素描新作，二〇二一

但是，獨自與自己的精神世界對話，進一步拓展自己的精神世界，這應該是人類擁有的特權吧。如果大家都能做到這一點，就會變得更為平和了吧。不過呢，我也決定不去厭惡這個社會和這個世界。

——梭羅的小屋裡面有三把椅子，一把是用來思考的，一把是用來交友的，一把是為社會準備的。

——是的。

是的，這三者是同等的。自己、朋友和社會是一樣的。任何人都無法獨自一人生存，首先要有父親和母親把你生出來，然後要有人給你飯吃，讓你成長。在這個過程中，你會發生各種各樣的社會聯繫。畢竟沒有人是在無人島上出生和長大的。儘管個人意識非常重要，但必須體認到，與周圍的人攜手將這個圓圈不斷擴大，這和作為個體的自我同樣重要。

——現在，整理園藝的時光會讓您感到非常愜意嗎？

真的是非常愉快。我非常喜歡看樹，它們儘管始終沉默，但是有種與我同在的感覺。跟人相比，樹的壽命長好多倍，想著它們長到這麼高大得花多少年啊，就覺得它們是我的大前輩。鮮花每年都會經歷一次枯萎，拚命努力地綻放過後，又會落下種子迎接下一年。植物真是毫無怠惰地生存著啊。直到最後也不放棄，就算拔掉了雜草的根，但只要有一根細細的根留在土裡，它便依然能頑強存活下去。這一點是人類絕對做不到的。

一般而言，從一片荒地長成一片森林需要百年的時間，最先開始生長的是那些先驅植物。那些是在山石崩塌之處或者等什麼都沒有的地方最早長出的植物。松樹、雜草、艾草便是這樣的植物。松樹長得更為茂盛之後，就能遮擋日光形成樹蔭，讓別的植物得以生長。橡樹之類的闊葉樹，它們的種子來自鳥和野生動物的糞便。闊葉樹的葉子不斷長大後，松樹能夠照到的陽光越來越少，便會逐漸枯萎。在漫長的歷史中，地殼發生變動，山石崩塌，先驅植物開始生長，就這樣重複循環。真的是很有趣。

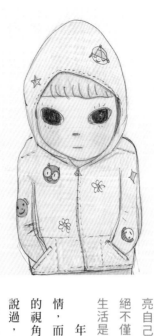

——您還沒有想要開始隱居生活吧？

這倒是沒有想過，唯一可以確定的是畫畫這件事對我來說變得沒有那麼重要了。雖說只要開始動手便會沉醉於其中，但還是想做就做、不想做就不做了。現在會花比較多時間考慮一些更為永久的事情。比如隨處看到石頭，就會想這顆石頭變成現在這個形狀經過了幾十萬年的時間呢。看到化石大家都會覺得很神奇，但就在身邊的那些石頭，其實最早也並非是這個樣子。這樣思考，就會覺得它們也非常珍貴。

——在您的自傳〈半生〉中，有這樣一段話：「不停繪畫這件事對我而言，是照亮自己身處何處的明燈。被照亮的我，絕不僅是畫畫的我。」現在，在森林裡的生活是否也幫助您重新審視自己了呢？

年輕的時候，我只會考慮眼前的事情，而現在的自己能夠立於更高、更廣的視角俯瞰很多事情。村上先生也曾經說過，自己正在（好的意義上）慢慢枯萎。以前是不會考慮事情的前因後果的，只想著「向著女孩子勇往直前！」之類的。（笑）但是，那個時候就算有人勸我說「想想後果吧」，我也不會明白其中含義。年輕的時候會為了女孩子瘋狂，或者沉迷於賭博，經歷各種失敗。長大成人之後，這種事會越來越少。但是，也有些

《連帽外套少女》
（A Girl in the Hoodie），二〇二二
圓珠筆、彩色鉛筆，紙本
24公分×30公分

事情是因為年輕氣盛才會明白的。看著那些年輕氣盛的孩子，就會想自己曾經也是這樣，跟他們說什麼他們也聽不進去吧。年輕藝術家會說「想變得有名」、「想改變世界」之類的話，以為以藝術之名的話一切都是被允許的。看著這一切，就會自我反省：「我曾經是不是也是這樣來著？」然後就想，自己絕不要變成那樣。

——您在這個年齡會這樣想，是否也是因為曾經遇到的人和事帶給您收穫呢？

正是如此。另外，有人說過之後我儘管記住了但未必理解的那些話，如今也逐漸能夠理解了。吉本隆明先生所說的「普通就是最理想的生活方式」，這種話也不知不覺就懂了。他說出這些話也正是我現在這個年齡吧。能夠理解這些話固然是好事，不過終究是因為自己一直在考慮這些事情才會懂，那些完全沒有思考的人，反而能夠活得很幸福。莫名煩惱的人們，究竟是幸運還是不幸呢？我只是覺得自己並沒有陷入奇怪的虛無主義，還是有好好地對待自己的生命吧。

你知道宮澤賢治那本《虔十公園林》嗎？虔十是個腦袋不太靈光的人，他在一片土質很差的地方種樹，那些樹怎麼也長不大。但它們被排得整整齊齊，長出了雖小但十分整齊的枝葉。周圍的人看到這些長不大的樹，都覺得他是傻子。但是有一天，虔十看到放學回家的孩子們在他種的這些樹之間快樂地行進，他便想，這些樹雖然長不大，卻已經派上很大用場。雖然在那些認為樹長大才有意義的人看來，它們仍然是毫無意義的。

因此，一件事在某些人看來或許很傻，但真的是這樣嗎？從另一個角度來看，也許它又是件很有意義的事情呢！我也終於能夠理解了這種心情。希望我能一直保持這樣的心態。

——您是否認同，您走過的道路雖然迂迴曲折，但仍是個幸福的旅程呢？

儘管我也會對很多事情感到後悔，但我是個樂觀主義者，所以總會積極地思考，正因為有這樣的事情，才會有如今的我。這世上有悲觀的人、樂觀的人和什麼都不想的人，而我是

188

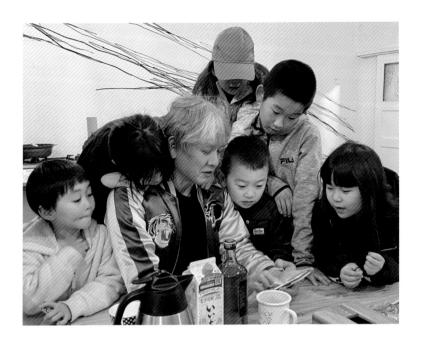

和孩子們一起・二〇二〇

樂觀的人。就算對於某事極爲在意、非常苦惱，過了三天也就忘了。被指責後也會很消沉，但三天過後，又會做同樣的事情。即便如此，我知道這世上還是有能夠眞正理解我的人。

1 亨利・梭羅（Henry David Thoreau, 1817-1862），美國作家、哲學家、先驗主義（Transcendentalism）代表人物，也是一位廢奴主義及自然主義者，有無政府主義傾向。曾任土地勘測員。一八四五年，在距離康科德約三千公尺的瓦爾登湖畔隱居兩年，自耕自食，體驗簡樸和接近自然的生活，以此為題材寫成的長篇散文《湖濱散記》，成為先驗主義經典作品。

2 強尼・桑德斯（Johnny Thunders, 1952-1991），70年代美國搖滾樂隊紐約娃娃（New York Dolls）的吉他手，也是歌手、音樂創作人。

3 Chaguin，二〇〇四年奈良美智和杉戶洋組成的創作團體。Chaguin這個名稱是結合了夏卡爾（Chagall）與高更（Gauguin）這兩位畫家的名字。

4 二〇〇九年，奈良美智因在紐約地鐵站附近的廣場塗鴉而被捕拘留。

5 奈良美智在瑪麗安・博斯基畫廊（Marianne Boesky Gallery）舉辦的畫展。

6 Eastern Youth，日本著名三人搖滾樂團，日本搖滾（J-Rock）的先驅。

7 Yo La Tengo，美國新澤西州的三人樂團，成立於一九八四年。為了在洛杉磯郡藝術博物館舉辦的奈良美智個展，Yo La Tengo 與奈良美智合作製作迷你專輯《無眠之夜》（Sleepness night）。專輯中收錄的歌曲由Yo La Tengo和奈良美智共同挑選。專輯封面由奈良美智繪製。

8 中場利一（1959-），日本作家。一九九四年以自傳小說《岸和田少年愚連隊》出道。曾參與由自己作品改編的電影《岸和田少年愚連隊：血焰純情篇》演出等。

9 紐約國際中心獎（Award of Excellence from New York's International Center），旨在表彰為美國文化做出突出貢獻的外國人。

10 荒吐搖滾音樂節（ARABAKI ROCK FEST），於每年四月下旬舉辦，為期兩天的日本露天搖滾音樂節。

11 風與搖滾芋煮會，主要在日本東北地區舉辦的地方活動。秋季時民眾聚集在河灘等野外場所，製作用芋頭為原料的湯。廣泛流行在青森縣以外的東北地方，是東北地方秋季最具代表性的活動之一，大多自十月初開始舉行。

12 殖民地風格，一種建築風格，以附有外圍走廊為主要特徵。由英國殖民者傳入，故而得名。

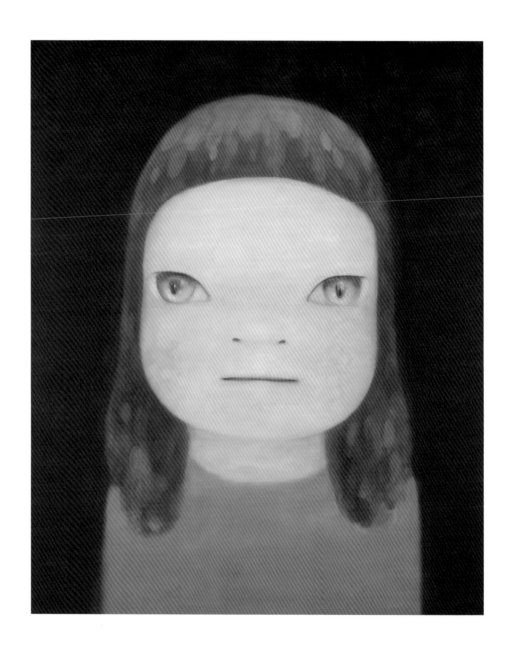

《午夜真相》（Midnight Truth），2017
壓克力顏料，畫布
227.3公分×181.8公分
美國國家藝廊藏

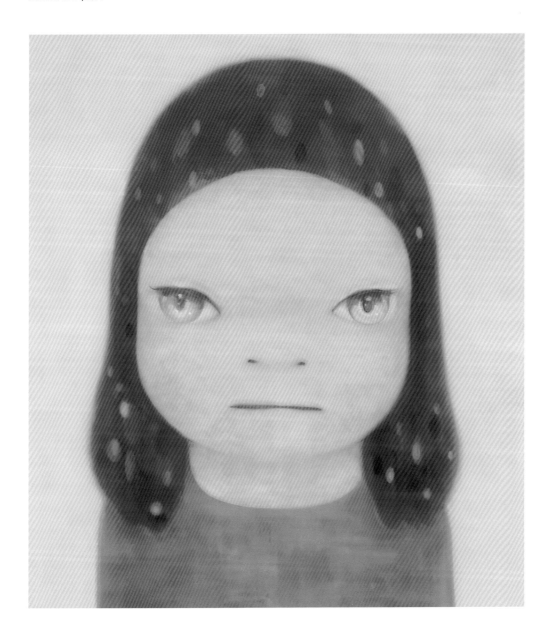

《穿過雨中的縫隙》
（Through the Break in the Rain），2020
壓克力顏料，畫布，220公分 ×195公分
豐田市美術館藏

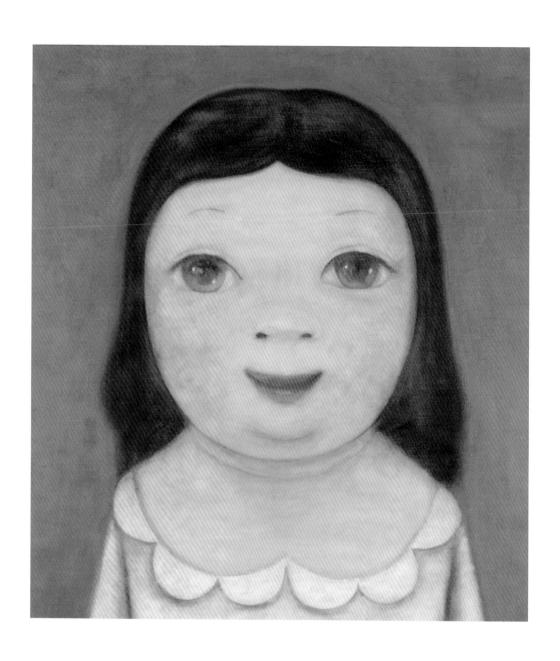

《演員瑪格麗特，致敬尼科·皮羅斯馬尼》
（Actress Margarita, after Niko Pirosmani），2018
壓克力顏料，畫布，120公分×110公分
維也納Infinitart Foundation藏

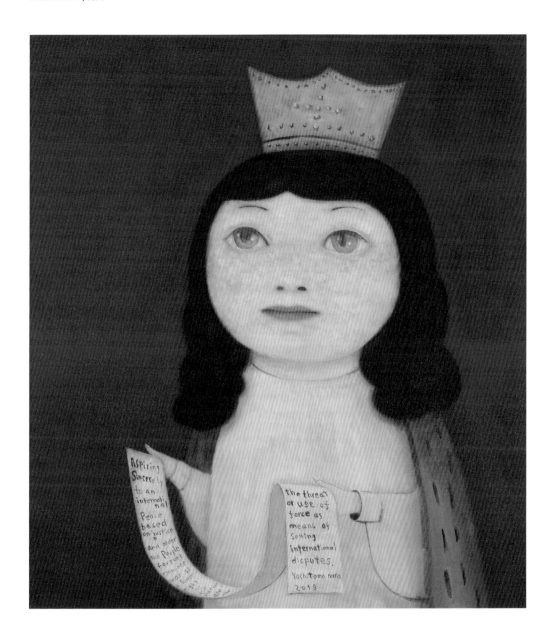

《女王塔瑪，致敬尼科·皮羅斯馬尼》
（Queen Tamar, after Niko Pirosmani），2018
壓克力顏料，畫布，120公分×110公分
維也納 Infinitart Foundation 藏

攝影

PHOTOGRAPHS

Afghanistan

Aomori

Sakhalin

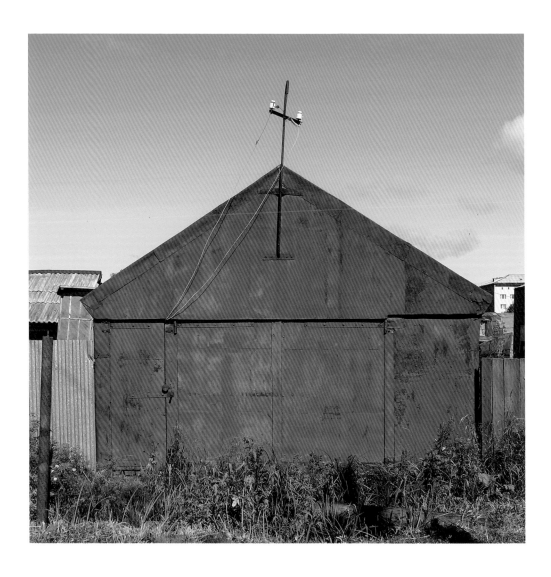

Europe

Days

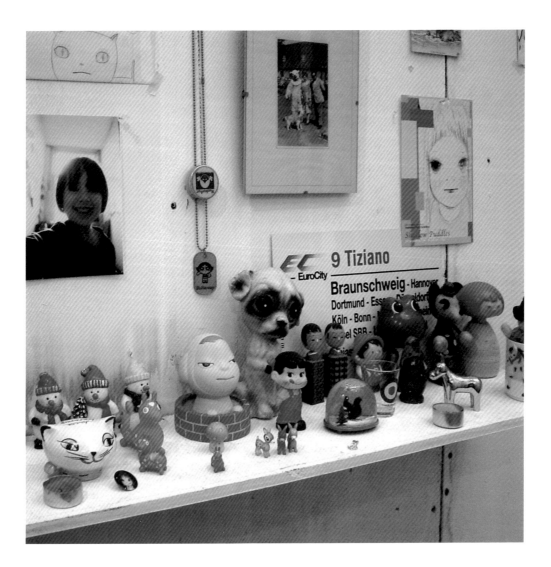

攝影作品圖注

第198-205頁：選自《喀布爾記憶 2002》（Kabul Note 2002）

第206-207頁：2014 年攝於青森

第208-215頁：選自《庫頁島 2014》（SAKHALIN 2014）

第216-221：Lomo 撮影作品，20 世紀 90 年代末至 21 世紀初攝於歐洲。

其中第222-223 頁的作品選自《無害 1984-2002》（Harmlos Sein 1984-2002）

第224-231頁：選自《日常時光 2003-2012》（days 2003-2012）

展覽

EXHIBITIONS

FOR BETTER OR WORSE

「無論是好還是壞」，豐田市美術館

2017 年 7 月 15 日 - 9 月 24 日

無論是好還是壞

一九八一年春天，我搬到名古屋市郊外的長久手町。那時候，那片地方已經成為名古屋的衛星城市，山石被鑿開鋪平，住宅區也開始多了起來，以二〇〇五年愛知世博會為契機，開通磁浮電車後，整個城市樣貌都發生了變化。相較之下，還沒有成為城市之前、眼前盡是農田的長久手町曾經充滿了悠閒的田野情趣。另外，在地鐵的終點站換乘巴士後，在這田野風景的終點便是愛知縣立藝術大學。大學校園就像是高爾夫球場一般，是一片廣闊的綠，有一種遠離俗世、時間靜止的自由感。無論是在學校還是宿舍，我們雖是井底之蛙卻享受著無比的自由。

這一次個展位於與長久手町相鄰的豐田市，我倍感特別。展覽展出了去德國之前在倉庫完成的最後一幅畫作，還有短期回國時才最終完成的很早以前送給友人的畫等。在德國留學的我，在短期回國的時候總是會待在愛知，而不是東京或者故鄉青森。我理所當然般地在恩師和後輩那裡當食客，不僅畫畫，還創作了立體作品。對我而言，長久手町周邊一直是學生宿舍。我在德國時，學校的工作室也是這樣，在修完學院課程之後，我還在工作室持續創作、居住了六年。由幾位藝術家共享的工作室，原為工廠的工作室也是如此。

讓我成為藝術家的重要階段，顯然是比常人更久的學生時代。當然，高中畢業前在青森度過的那段多愁善感的時間所留下的記憶以及看到的風景，是存在於自己內心深處無法逃離的無意識，這種影響也能在作品中看出端倪。但是，整個學生時代，我抱著清晰的意識投入美術這個未知世界並在裡面努力換氣暢遊。這是我主動思考並行動的結果，也由此讓我自身得以塑造完成。愛知縣作為我進入那個世界的入口之一，在這裡舉辦個展有著非常重要的意義。

我要在豐田市美術館展示那些形成我世界觀的林林總總。十幾歲的時候開始收集的唱片與昭和風娃娃，書架上具有紀念意義的書。另外，還展示從八〇年代開始的我個人的繪畫史。最後再加上我的最新作品。一九八七年我從愛知縣立藝術大學離開、踏上旅程至今，恰好是三十週年。這個展覽對我來說就像是一個遲到許久的畢業創作，也代表了從此可以滿懷自信和榮耀地以一名藝術家的身分生存下去的我的決心。

2017

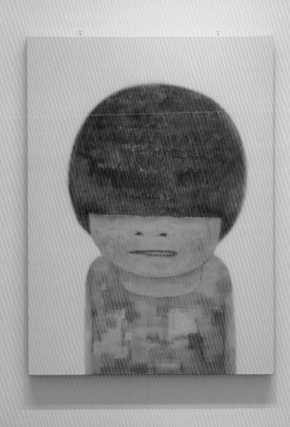

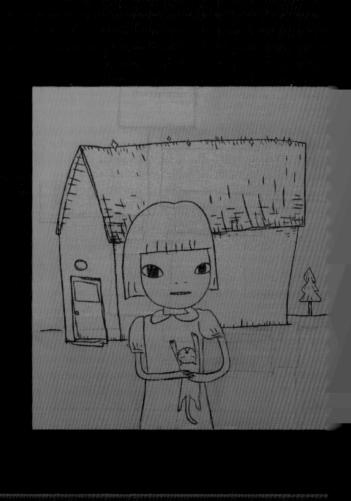

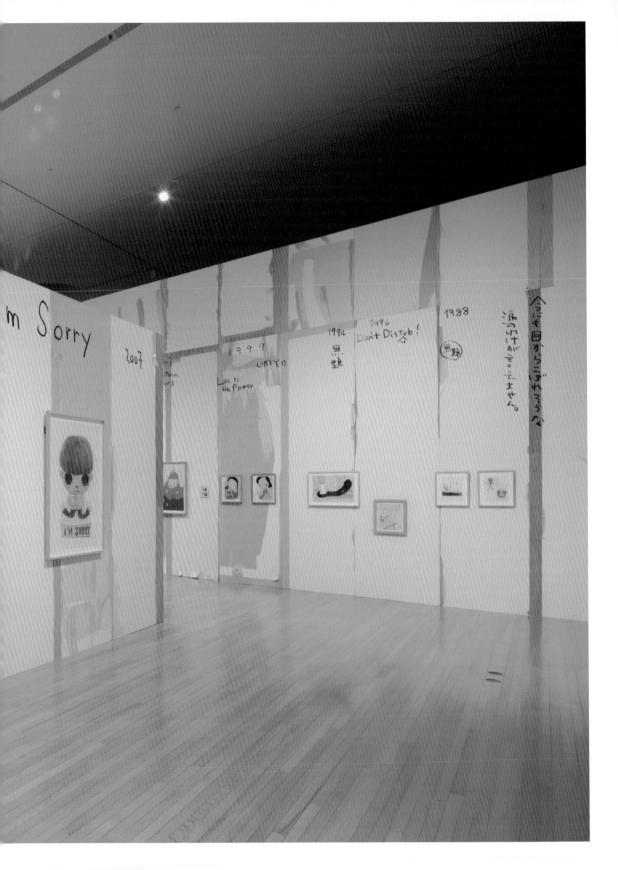

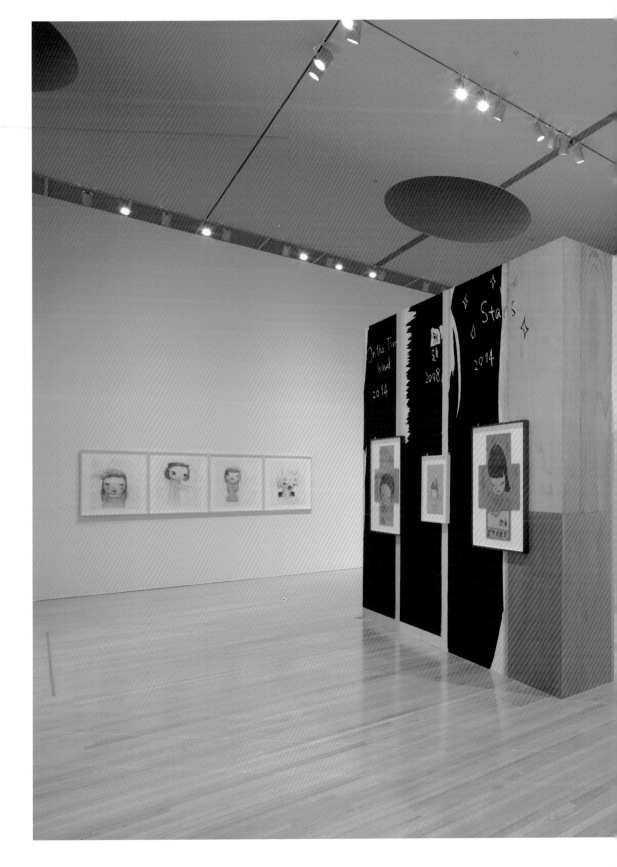

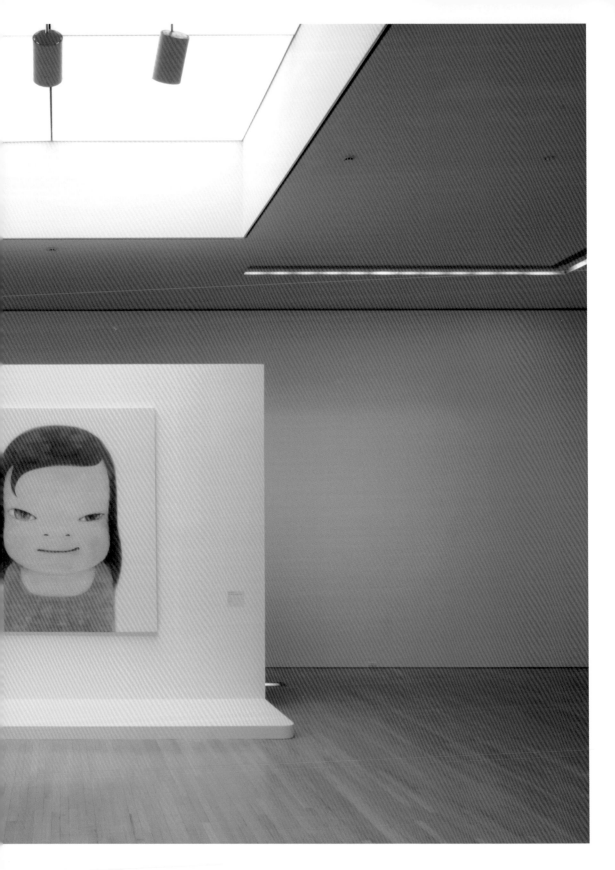

THINKER

「思考者」，紐約佩斯畫廊

2017年3月31日-4月29日

在午夜時前來的——午夜思考者

當我想要專注思考某件事，有時會快速的與之前的時空脫離，進入一個宛如時間被扭曲、沒有時鐘的世界。身處於那段被凍結的時光中，與遠方襲來的靈感玩起傳接球遊戲。

我將來自天空的球，投擲回天空。

我將來自天空的球，投擲回自己的內在。

我將來自內在的球，投擲回自己。

我將來自內在的球，投擲回宇宙。

無論如何，這場傳接球遊戲中沒有別人，是自己與自己、以及跟宇宙之間的對話。我凝視著鏡中的自己，意識到自我以及周邊無限寬廣的世界。

居住在有狐狸出沒的鄉下，對自己來說能感到永恆的時光，外面一片漆黑，有時明月發光，星星閃耀。曾幾何時，來自音響裡震耳欲聾的搖滾樂不知被吸到哪兒去，只剩下萬物低語，還有風雨的聲音。

為了捕捉靈感，我獨自在想像力中張開雙臂，調高天線的敏感度。那個時候壓倒性的孤獨會轉為快感，讓我與夜晚合而為一。在感覺尚未消逝前，我拿起畫筆，與畫中的自己對話。

在這個名為紐約的城市，我將展示在這種時刻中誕生的繪畫、素描、速寫以及我作為愛好創作的陶藝作品。我希望這些靈感能夠傳達給觀眾。

2017

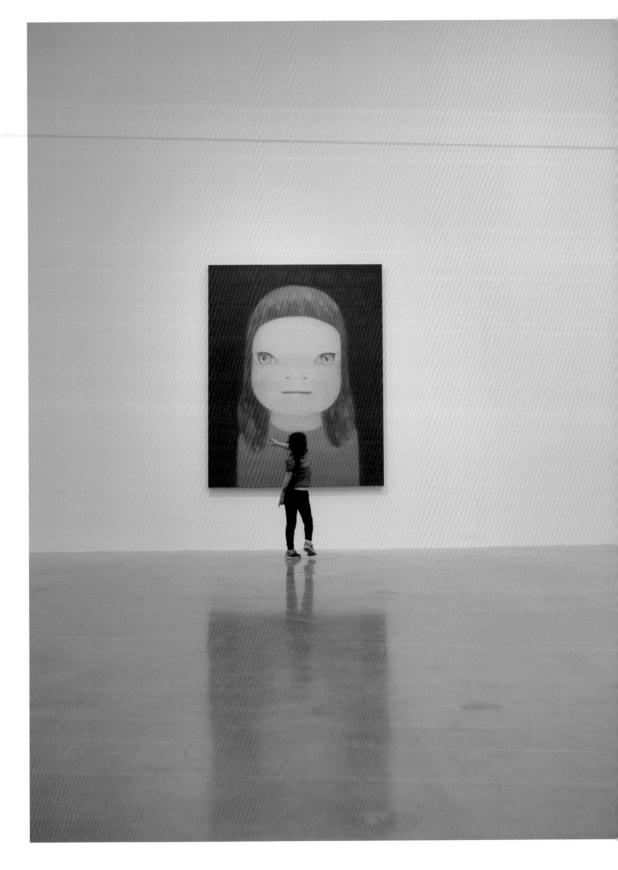

DRAWINGS: 1988-2018 LAST 30 YEARS

「素描：1988-2018 過去的三十年」
Kaikai Kiki 畫廊

2018年2月9日-3月8日

藝術家寄語

那麼，就我的素描作品寫幾句。

回想小時候，我非常喜歡只用一支鉛筆畫畫，感覺只要有一支鉛筆，我就能畫出任何東西。不過，小孩子都是如此吧。我在任何場合都能畫畫，無論是課堂上、回家路上，還是家裡。這與學校美術課上畫的水彩畫不同，感覺就是把自己想說的或者想到的東西轉化成語言和文字一般畫出來。有時也會添加些許文字，但又跟繪畫日記有所不同。這樣畫出來的畫，對我而言就是素描創作的原點，也是如今依舊持續著的素描行為。

我與素描、我們之間的關係以及自己究竟是怎樣與素描相交至今的，從學生時代開始到現在差不多三十年，至此可以一種俯瞰的角度進行觀察。彼時的情感和思緒、瞬間閃現的念頭、與文字共同描畫的東西，還有一些僅是鉛筆在手中運動而就的畫面，那些與其說是各種手法，倒不如說只是像呼吸一般，出於本能用手邊的鉛筆和原子筆描繪而出。

這與在美術學校習得的表現方式稍有不同。這是源自孩童時代的某種表現，用言語無法完美表達，或者說這些充滿了個人信念畫就的素描作品比言語更好地傳達了情緒。這一次個展展示了整整三十年間的作品。

在整個藝術史中自己究竟處於什麼樣的位置呢？又或許，自己根本不會留在歷史中。脫離這種想法而畫的作品，對我而言，便是素描作品。這些作品理所當然是個人的，正如之前那些著名的批評家所指出的，就好像是感情毫無理性地流露出來（這又有什麼不好呢？），不過有的也是冷靜狀態下的創作。

是的，就像是呼吸一般地畫畫，就像是做備忘一般地畫畫，就像是思考一般地畫畫。整整三十年就是這樣。而後，第三十一年、第三十二年，也將像這樣一直畫下去……儘管如此，事實上感覺相較於畫畫，行走、拍攝、寫下隻字片語的行為開始多了起來。正因為如此，這整整三十年的呼吸，也就是自己不得不去確認的這場展示，是非常有意義的。

從唏噓到感嘆，再到尖叫或哈欠，就像是乘坐時光機一樣，與各式各樣的自己相會。

「被冷凍保存的我的各種情緒們，好久不見啊！但是，我不會就此解凍！我只會繼續為你們增加朋友。」

2018

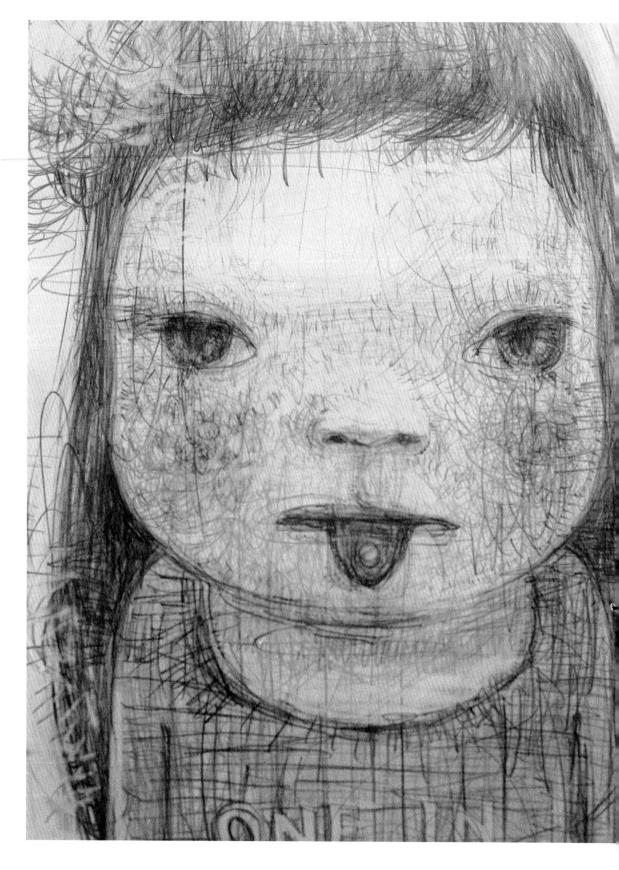

1991

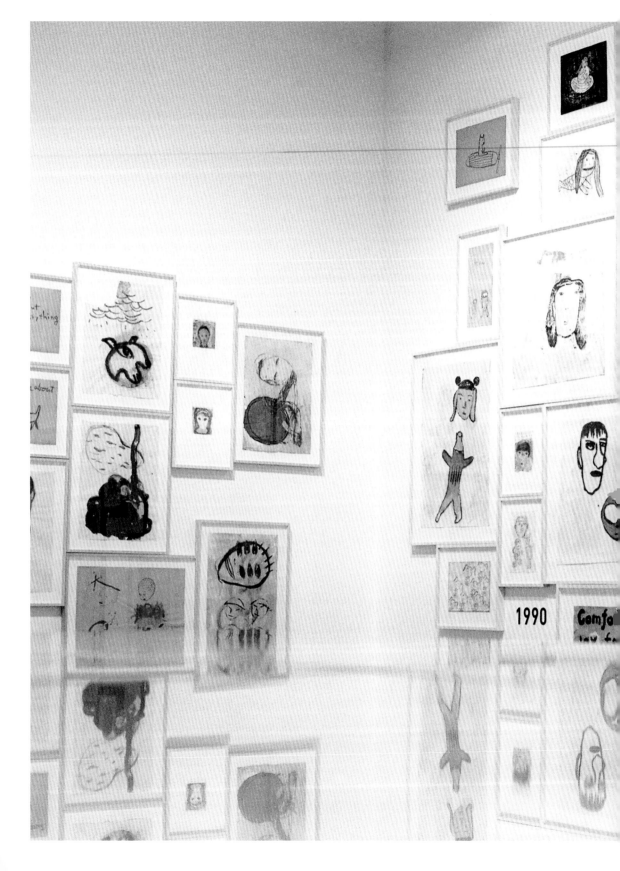

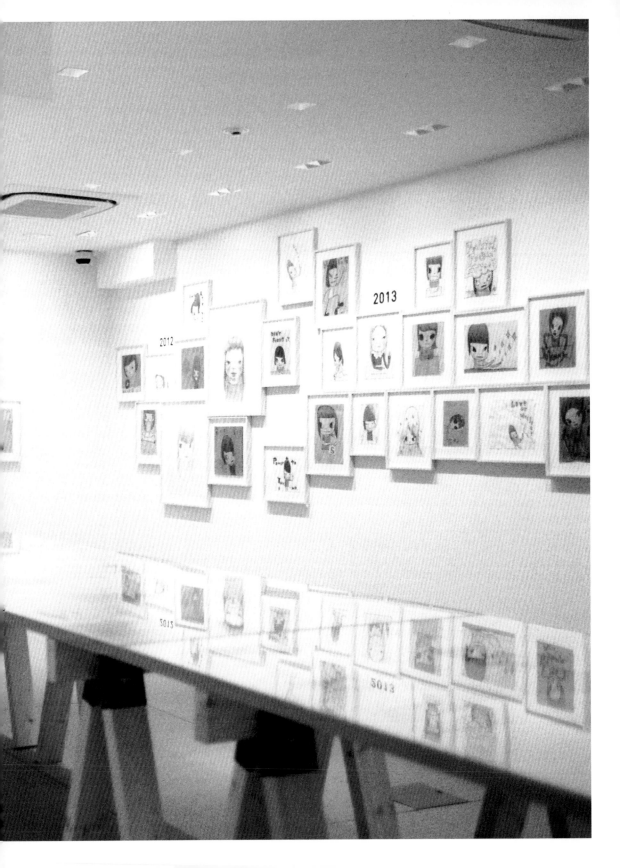

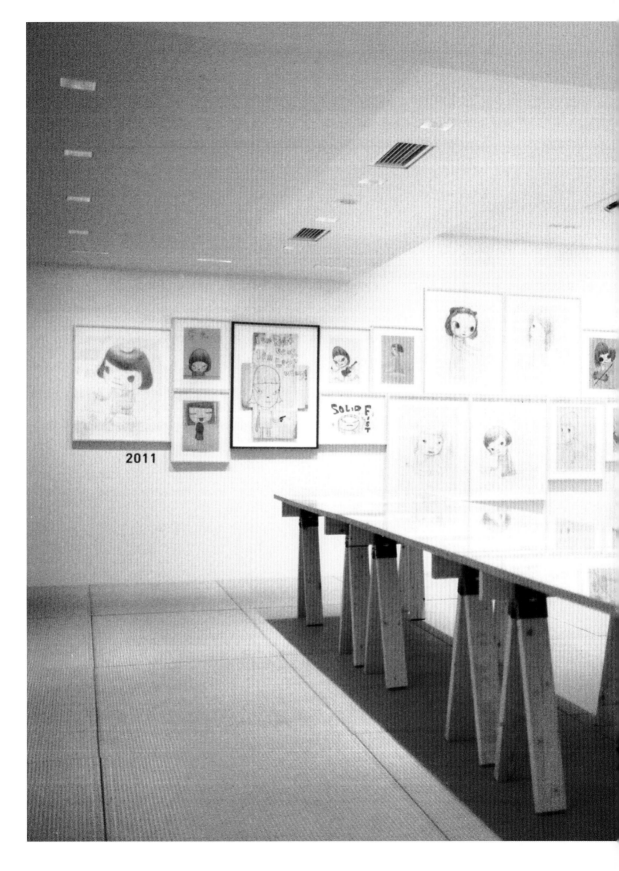

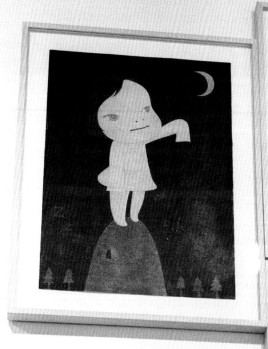

2001

Dahlia. Dahlia...
Where are you?
I'm still here.

CERAMIC WORKS AND...

「陶藝作品以及……」，香港佩斯畫廊

2018年3月27日-5月12日

奈良美智自述：陶藝、雕塑、素描與油畫

布面繪畫承載了重要的使命感，事實上這對我而言並非易事。我試著透過享受表面色彩與構圖元素的變化來減輕負擔，但即便如此，我發現我仍然需要在思考後採取行動，而不是靠感覺行事。基本上可以說，我並非天生適合畫畫。這麼說可能會讓我一無所有，但是出於一些原因，我還是繼續畫下去了。我自己也充滿好奇……

好，撇開我個人的擔憂不說，來談談這些素描和雕塑作品。我拿起一支鉛筆，這些素描作品就能自然地誕生，並且完全忠實於彼時彼刻的感受。但這樣一種「順產」在顏料繪畫的時候就很難有。對我來說，繪畫作品得來不易，它們只能被有心地「創造」出來，無法依靠本能完成。這也是我之前會說繪畫過程是充滿各種的擔心和痛苦的原因。這些素描彷彿是一場無痛分娩，它們本能地被創造，就像呼吸一樣，不需要考慮成敗。

因此每當我繪畫過程進展不順的時候，是這些素描鼓舞著我把自己的藝術家生涯堅持下來的。不過自從我大約十年前初次接觸陶土之後，陶土對我而言就變成了介於繪畫和素描之間的創作媒介。尤其是陶藝製作中某種積極的讓步，讓我可以肆意完成創作，並接受燒製過後可能比我可控範圍更好或是更糟的成品，這感覺真的很好。我想或許正是由於陶土區別於其他可控的雕塑材料的特性，令陶藝創作成了我藝術生涯中最重要的邂逅之一。

最近我意識到，陶土比鉛筆還要自由。一個蹣跚學步的嬰兒在學會握筆和描繪之前，會先學會怎樣抓握、擠壓、放鬆、再次抓握。相較使用鉛筆和筆刷一類的工具，用雙手直接進行創作是一種更原始的天性。這次展出的是一些介於自由與限制之間的手工陶土作品以及為它們提供理念支撐的素描稿。當然還有我經由不斷憂慮和掙扎後創作而成的繪畫新作。我相信我那藉由在繪畫創作的艱難時刻一直支撐著我的素描而維持著的藝術意識（或者說是我的自我意識），已經透過陶土製作又有所提升了。

2018

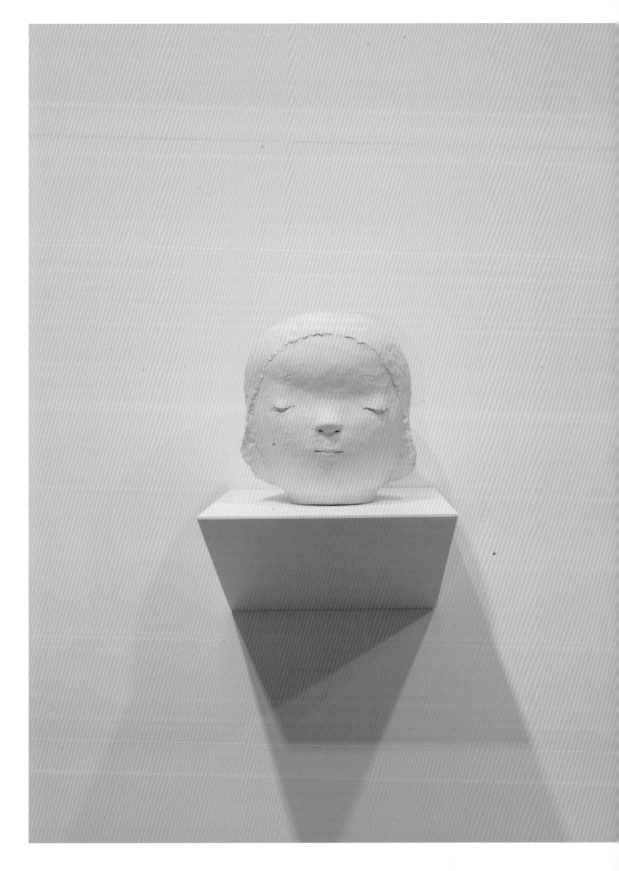

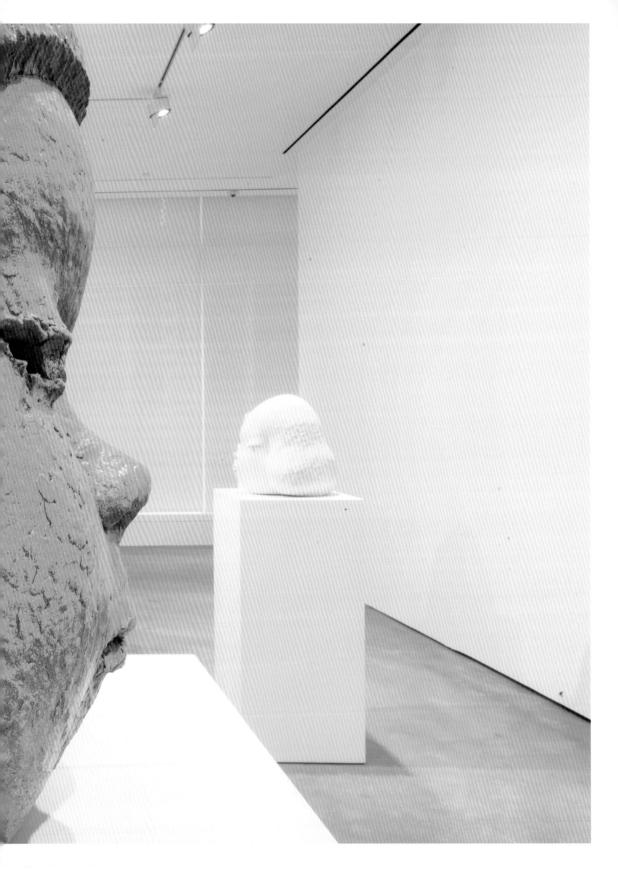

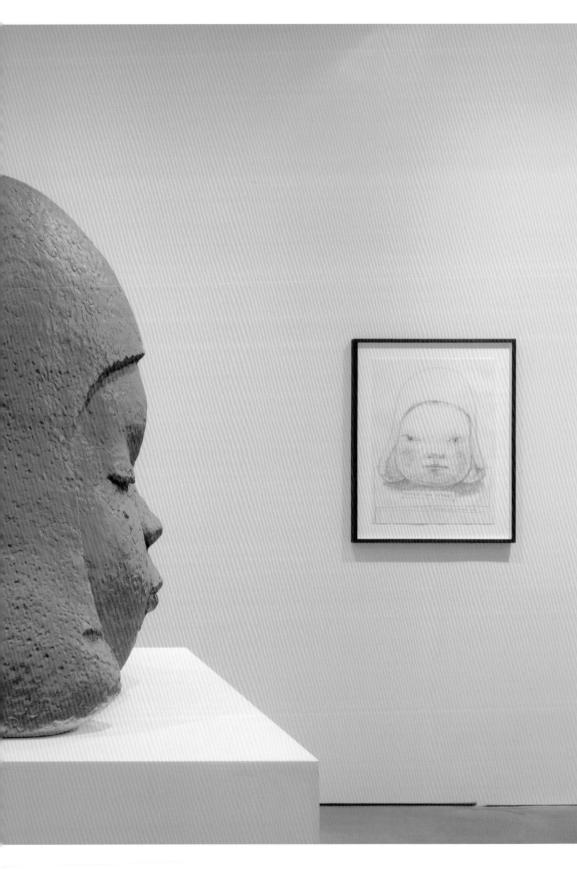

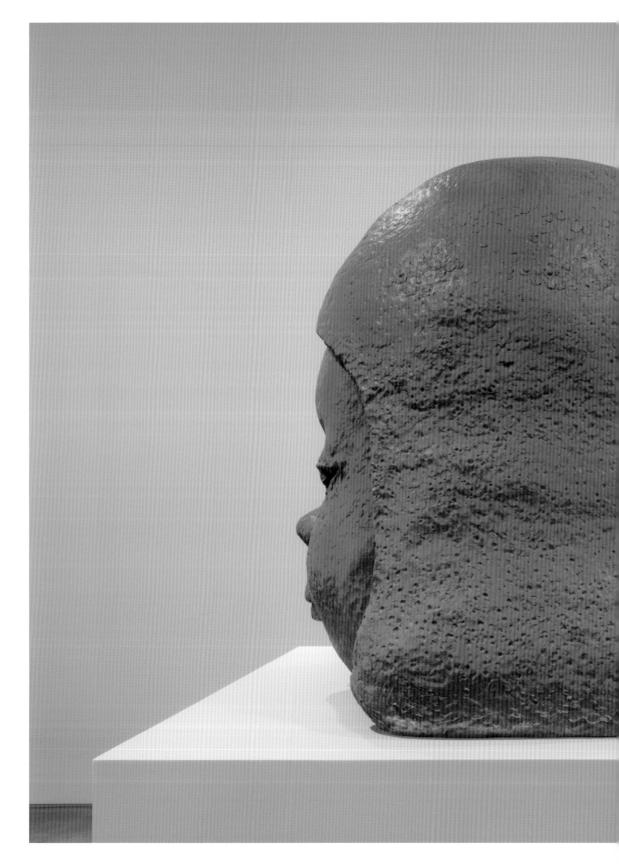

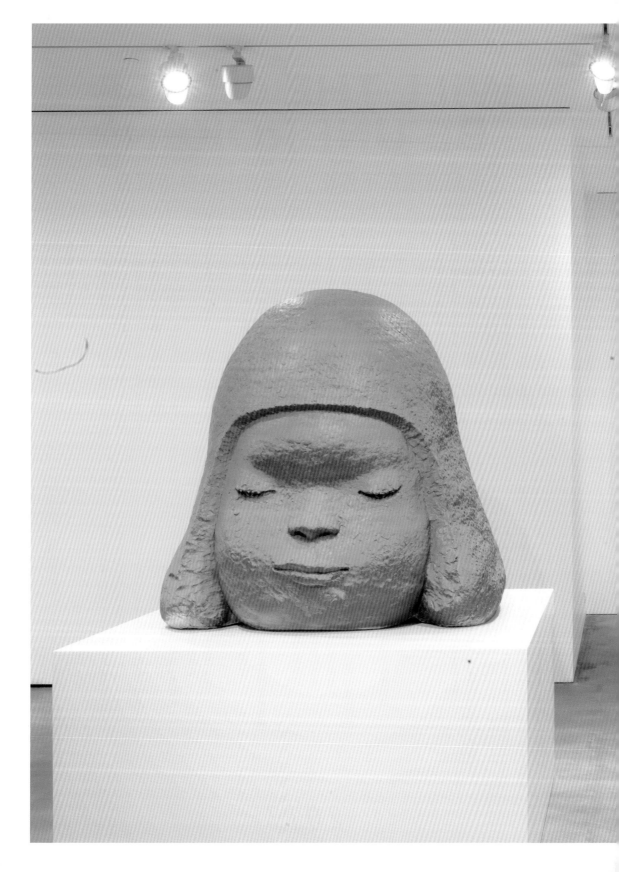

WILL THE CIRCLE BE UNBROKEN

「但願循環永不停止」，代官山影像博覽會

2017年9月29日-10月1日

但願循環永不停止

第一次拿起相機，是在小學的校外教學旅行。那是只有對焦功能的、如玩具一般的相機。在目的地函館拍了什麼我已幾乎想不起來。能夠順利沖洗出來的照片僅有兩張而已。這兩張函館港口的風景，就是我所有的校外教學旅行照片。

拿起真正的相機，是在我讀中學的時候。它原本是家族的共用相機，不知不覺就成了我的所有物，也拍了貓、狗和其他動物，還有一如既往的風景。買了最便宜的黑白底片後，我拍下了同學的笑臉，

進入高中之後，我放下相機沉迷於玩耍。對記錄本身失去了興趣，覺得活在當下才是快樂。高中畢業到東京之後也是同樣的想法。即便在大學開始畫畫之後也是如此。每一日都很開心，甚至意識不到它需要被記錄。

大學畢業之後，正是我想著日後要一直畫畫的時候，也是我獨自前往德國，內心有些許不安的時候，就在我突然覺得自己只是孤身一人的那個時候，我再次拿起了那台令人懷念的相機，我拿起了中學時屬於我的那台相機。

回想起來，大學時代的我也曾經邊獨自旅行邊拍照。正是隻身一人的這種狀態讓我拿起了相機。在德國的閣樓望著天花板時，我突然釋懷了。

從那以後，我開始熱愛逐漸流逝的歲月。我拍下了自己作畫的工作室，我拍下了映入眼簾之後轉瞬即逝的景象。

有時使用大型相機，有時使用小型相機。拍攝日漸成為我無法捨棄的樂趣，幸運的是，那份熱愛至今未曾消退。

但是，我已經不再使用大型相機了，轉而使用便捷的數位相機或手機隨意地拍攝。

我對照片本身的技術質量沒有興趣，只是窺視取景器，裁切眼前的風景，只是信任個人的審美，選取拍攝對象，或者說，它有著比光與色彩更吸引我的特性。

拍攝對我來說，是防止感性生鏽的訓練，或者是滋潤感性的研習會。

畫畫。雕塑。旅行。寫作。圍繞著我的事物以及我所從事的事物，事物帶給我的感受，和將之以其他形態展現的行為本身。

與我自身有關的所有事象，以互助的形式聯結在一起。像是互相纏繞的那種聯繫，像一個完整的圓那樣沒有盡頭。那個圓，會是一個永不終結的存在，並持續緩慢地轉動。

2017

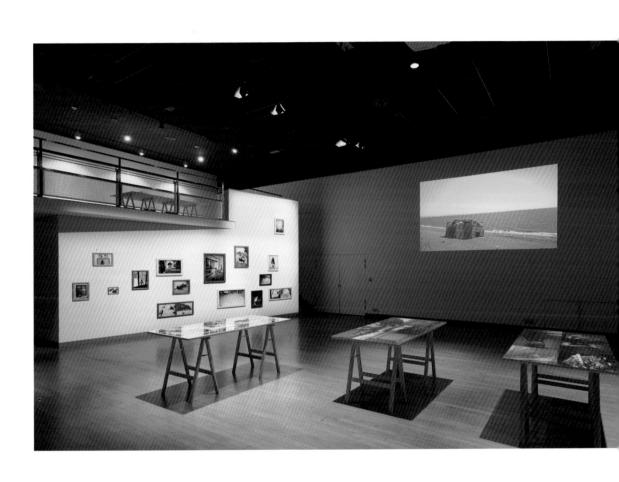

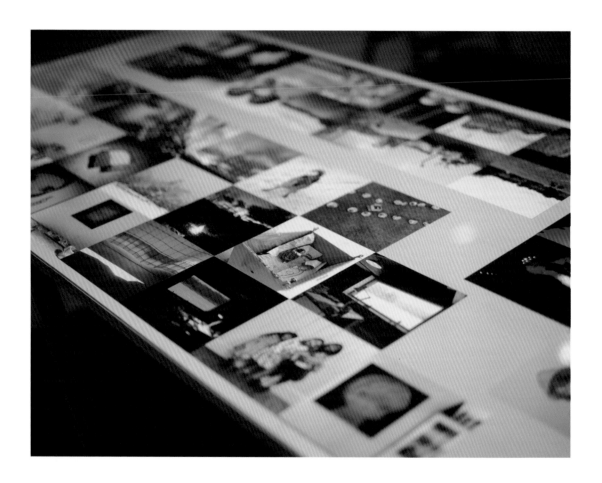

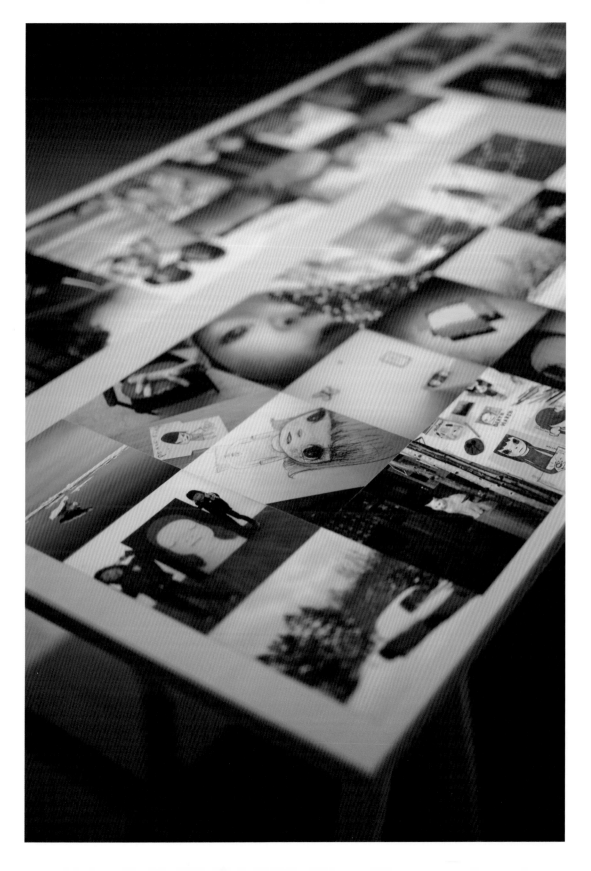

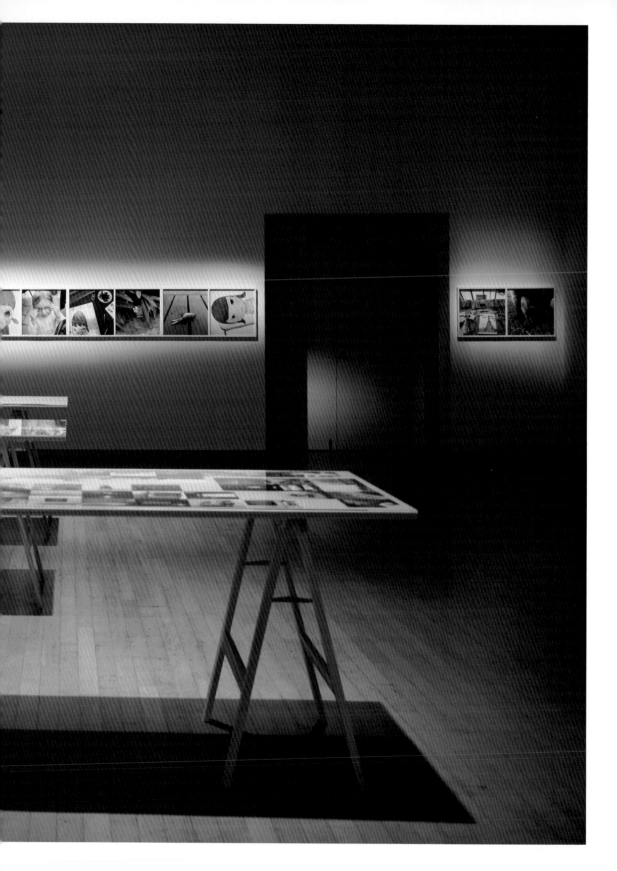

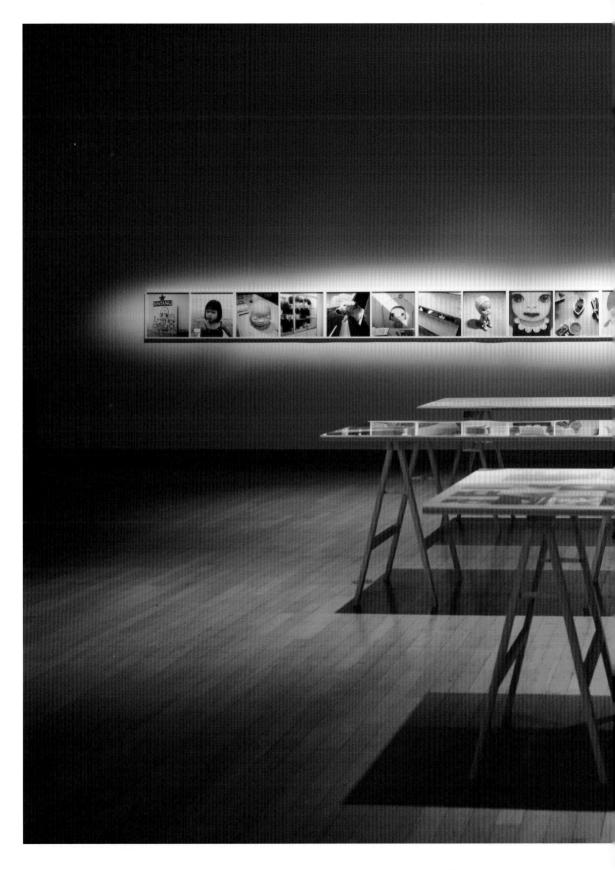

YOSHITOMO NARA

「奈良美智」，LACMA 洛杉磯郡立美術館

2021年4月1日-2022年1月2日

在疫情蔓延之初，我去了洛杉磯，開始這場大型回顧展的布展工作之後，沒多久美術館就關閉了，我也無法繼續布展的工作只好回日本。之後展期也被疫情影響改來改去。等了半年後才重新再次進行布展工作。不過，不只是我而已，因為疫情的關係，全球都受到很多負面的影響，所以沒有什麼壓力。

比起我自己，我更關心在這場疫災之下的世界。我希望有一天能夠有機會再舉辦一場回顧展，超越在洛杉磯郡立美術館的這場展覽。

2021

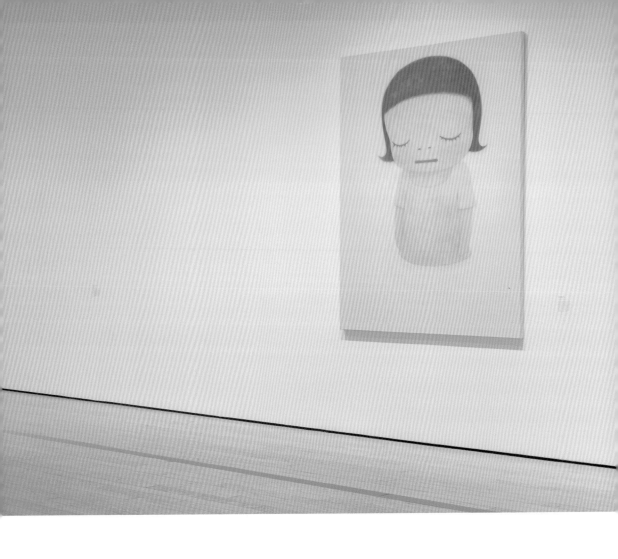

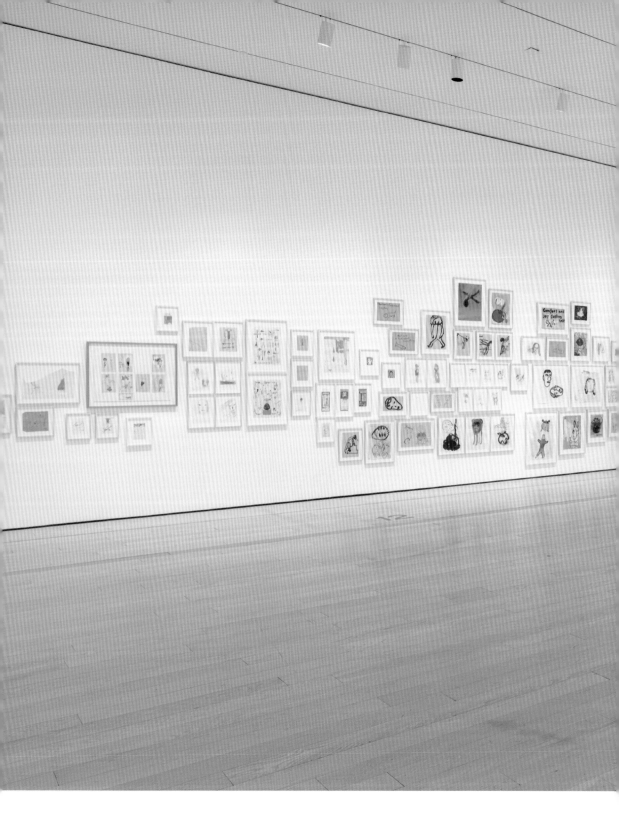

Comfort and
JOY feeling
lost

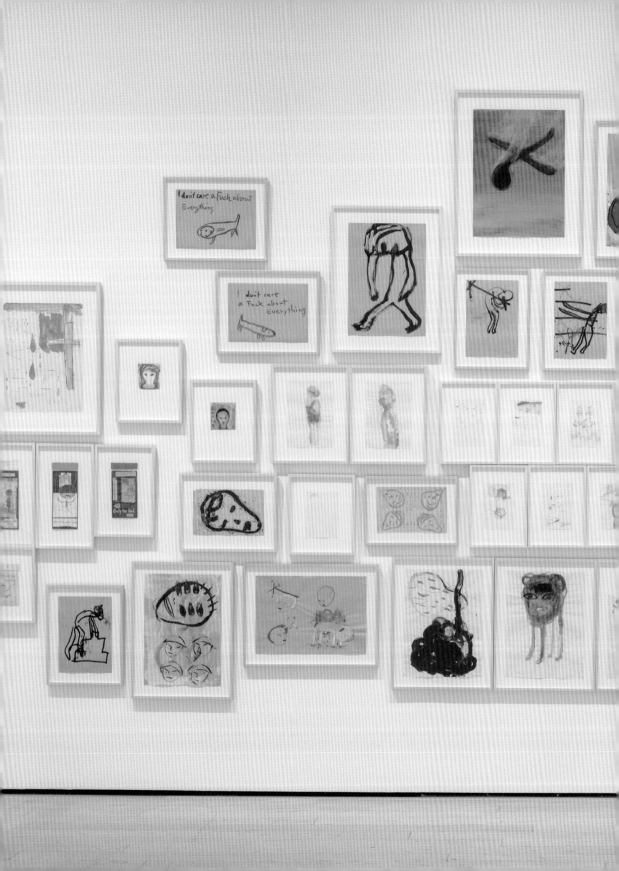

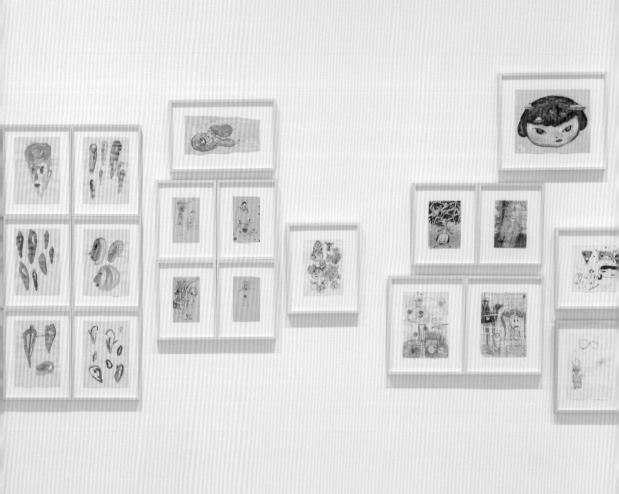

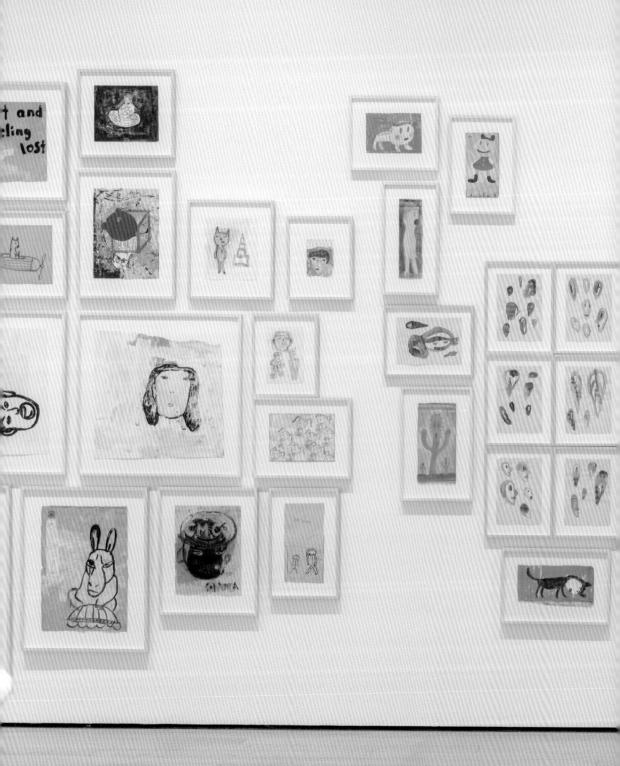

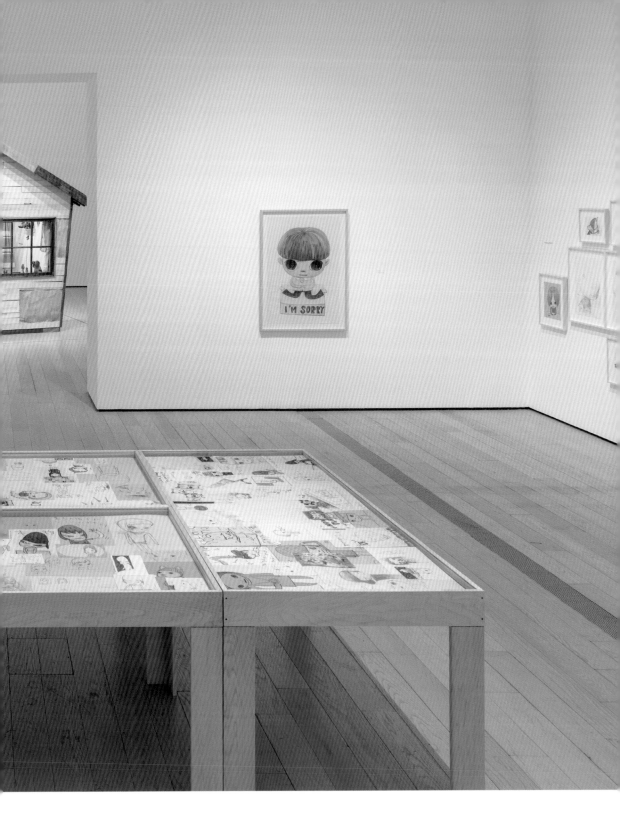

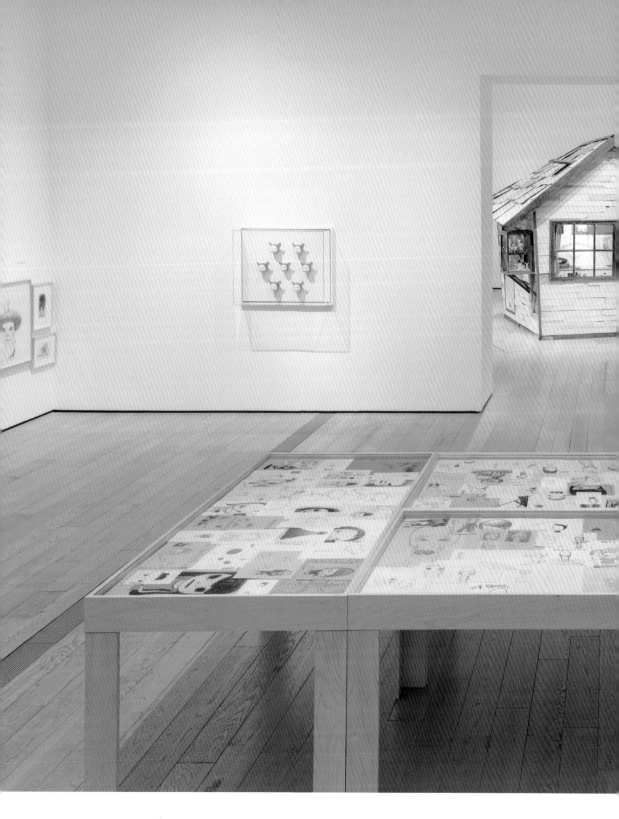

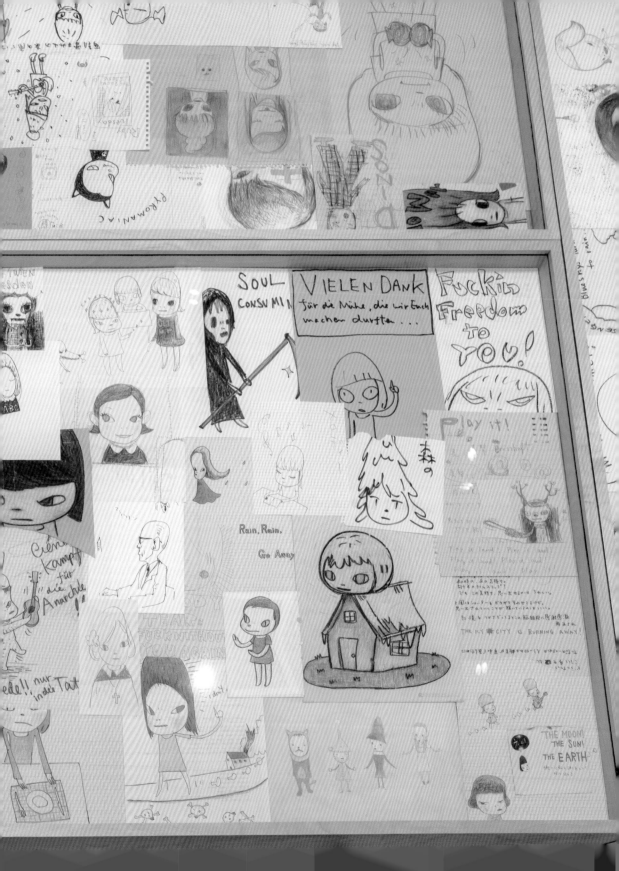

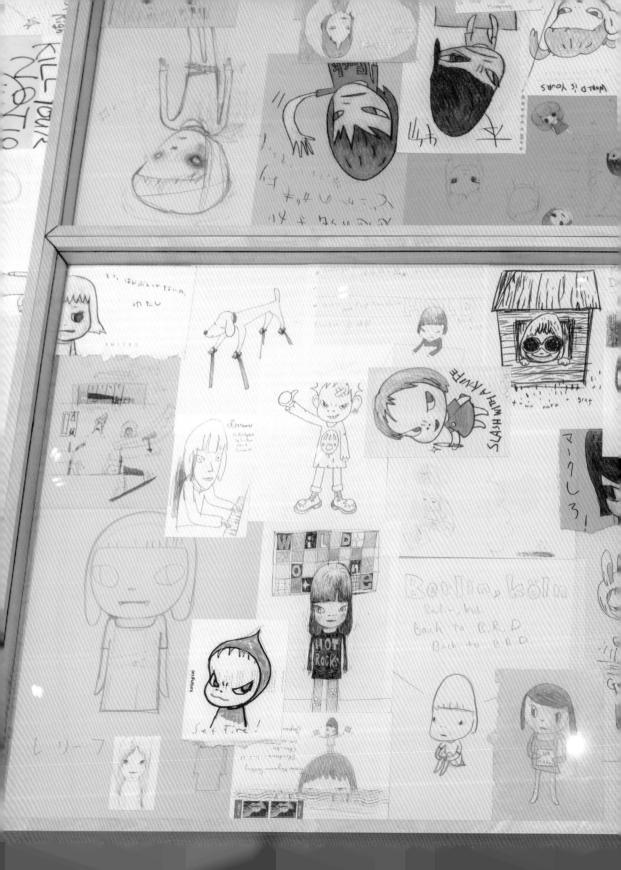

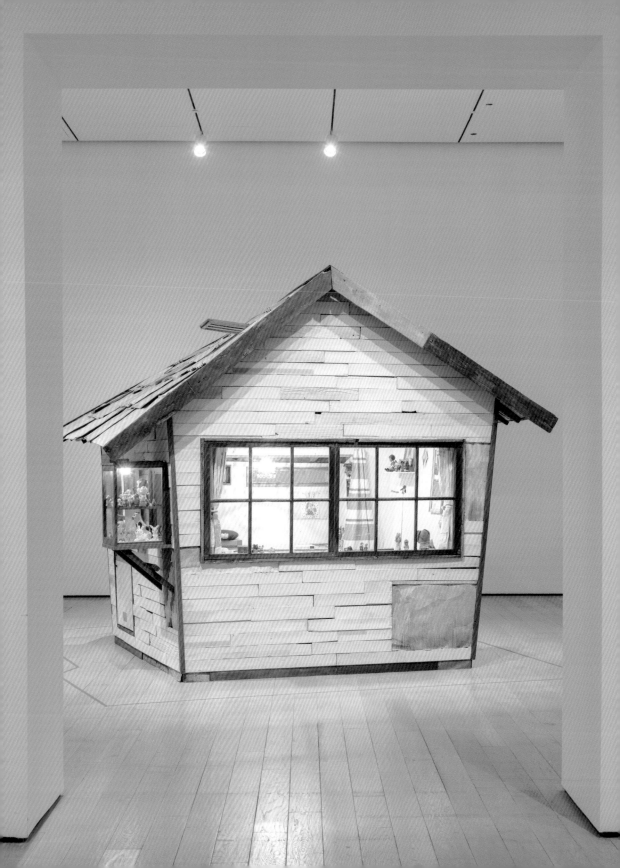

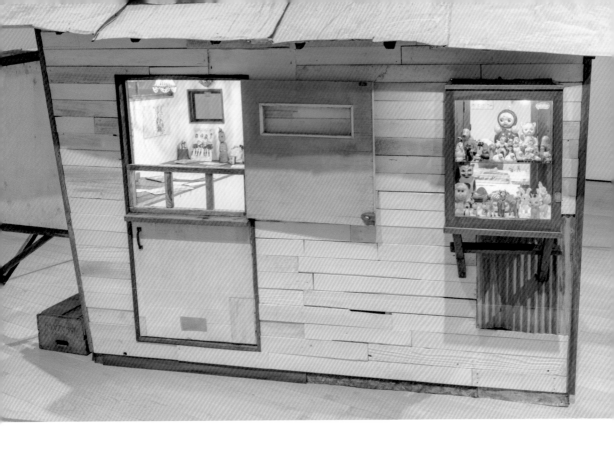

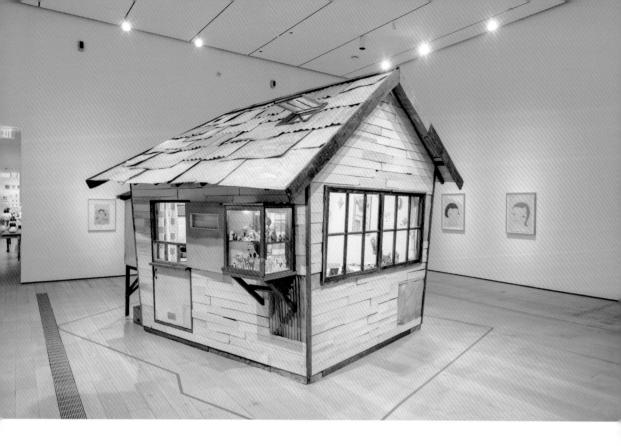

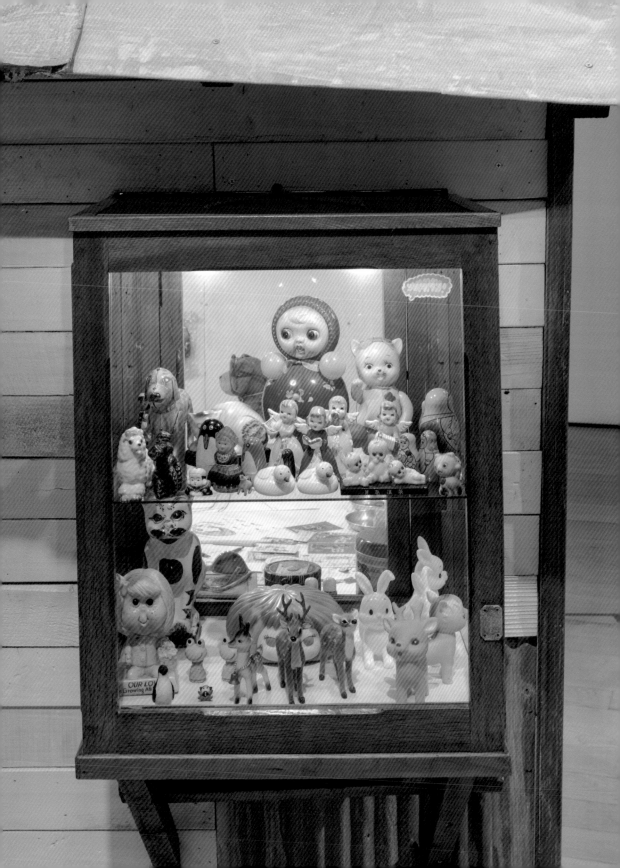

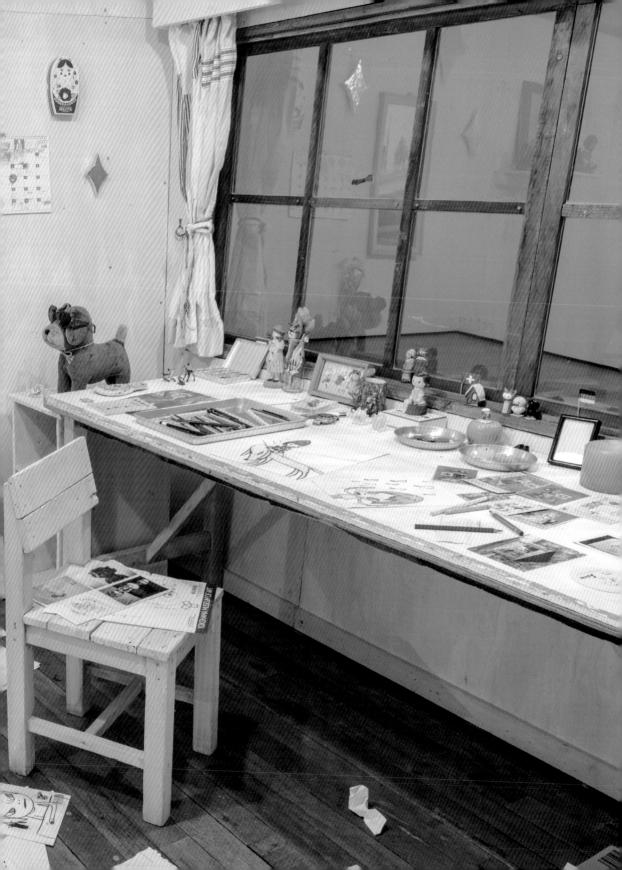

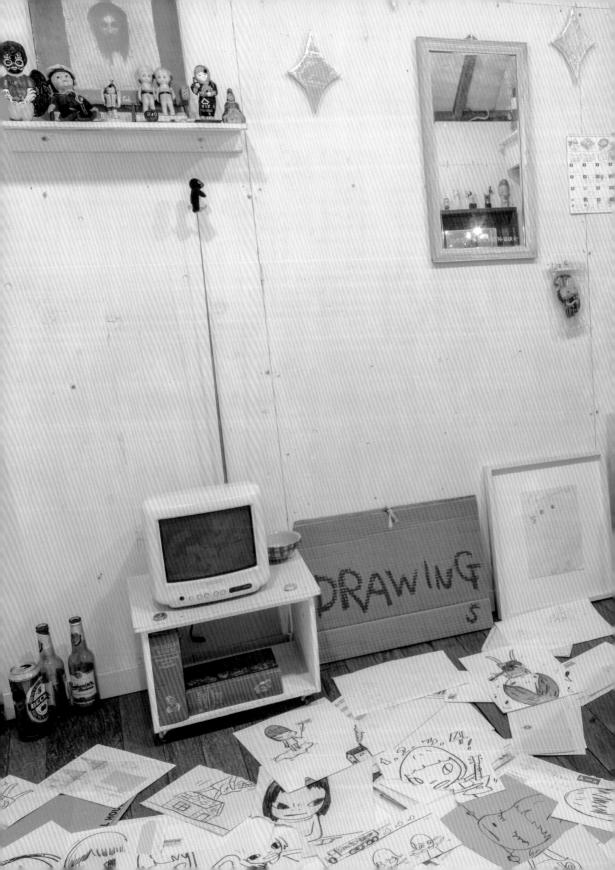

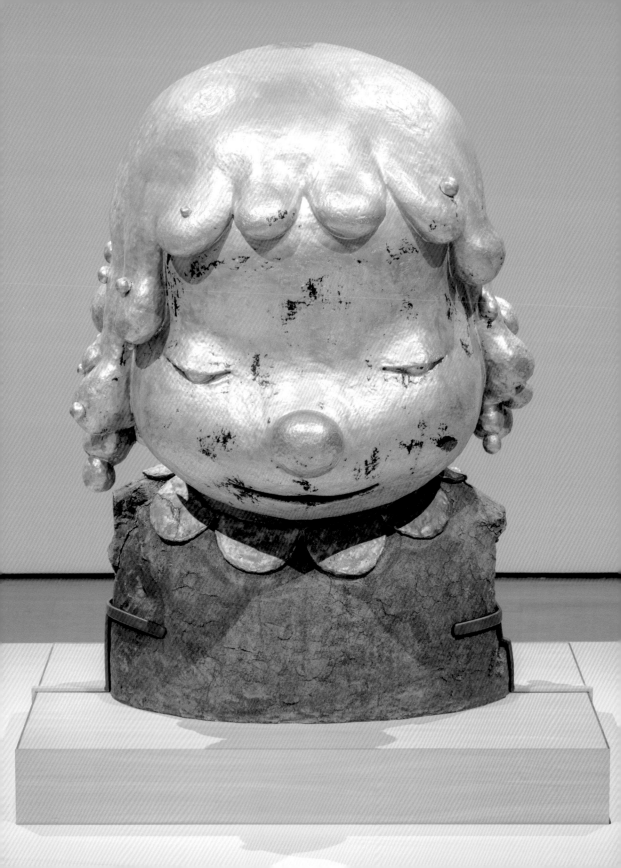

YOSHITOMO NARA

「奈良美智」，上海余德耀美術館

2022年3月5日-2023年1月2日

不管是什麼樣的展覽，展出開始之後，在我心裡就對它失去了興趣。我對展覽無論是成果或是大家的反應，都只是淡然地聽取來自工作人員的報告。這場展覽我無法親自去布展，當然也沒有觀看這場展覽。

但是，這是我在館長生前接受展出邀約的個展，克服新冠疫情帶來的苦難而得以舉辦的展覽本身具有非常的強大意念。

作品本身在創作者死後也會繼續活下去，不過人只能在彼此都活著的時候相見。

或許所謂的一期一會，比起作品本身，我覺得對本人來說更為重要。

2022

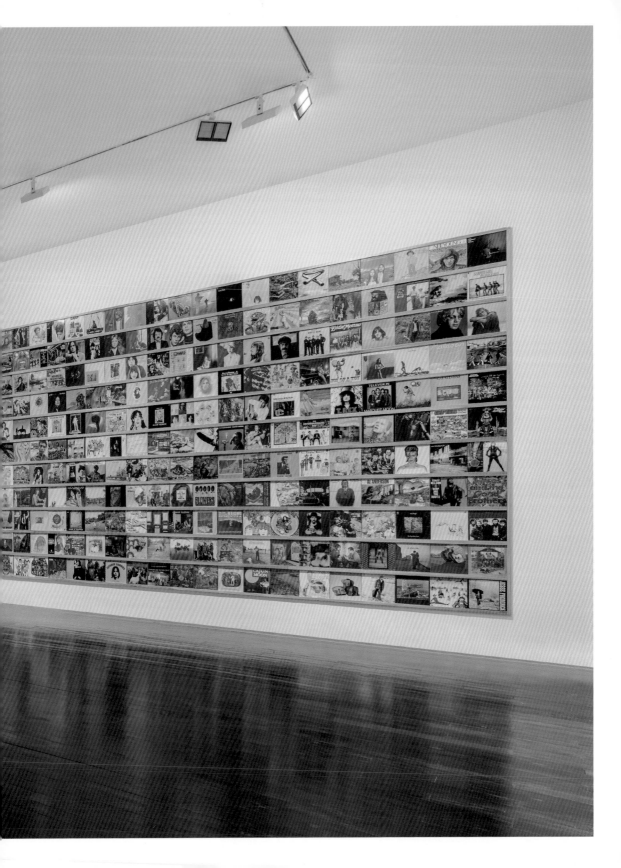

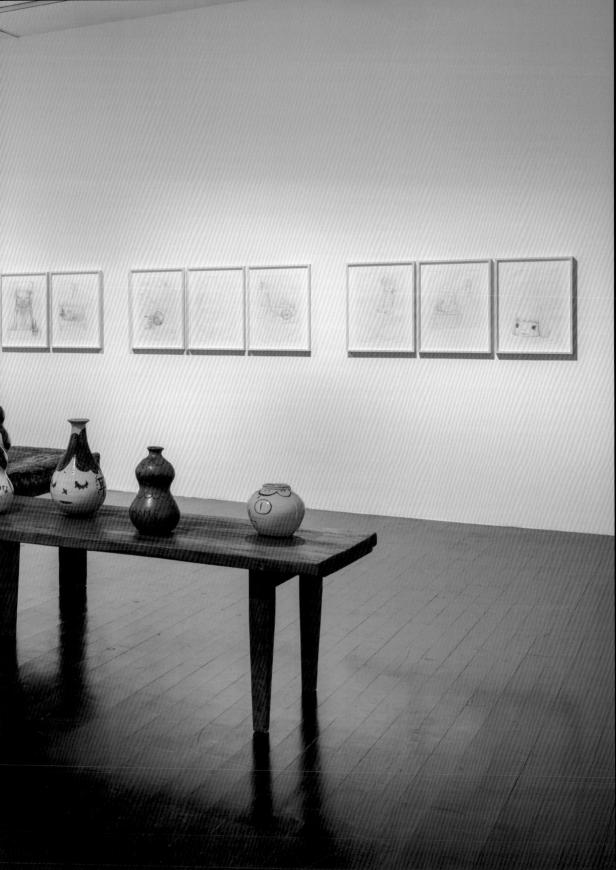

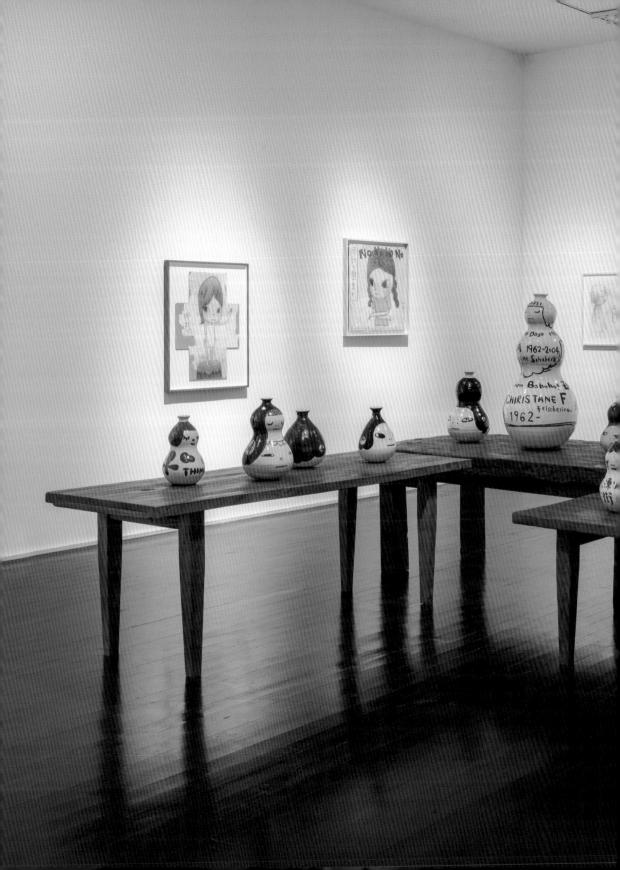

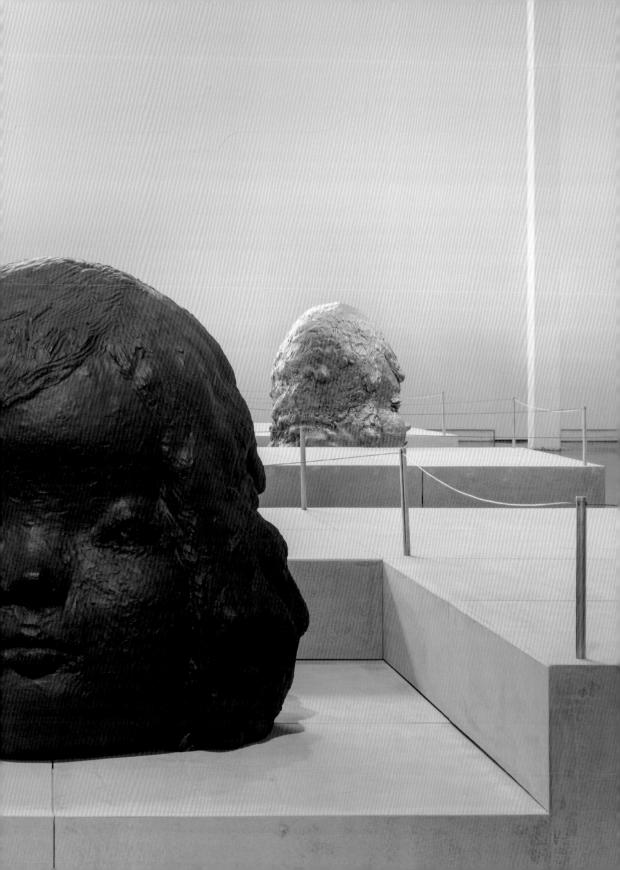

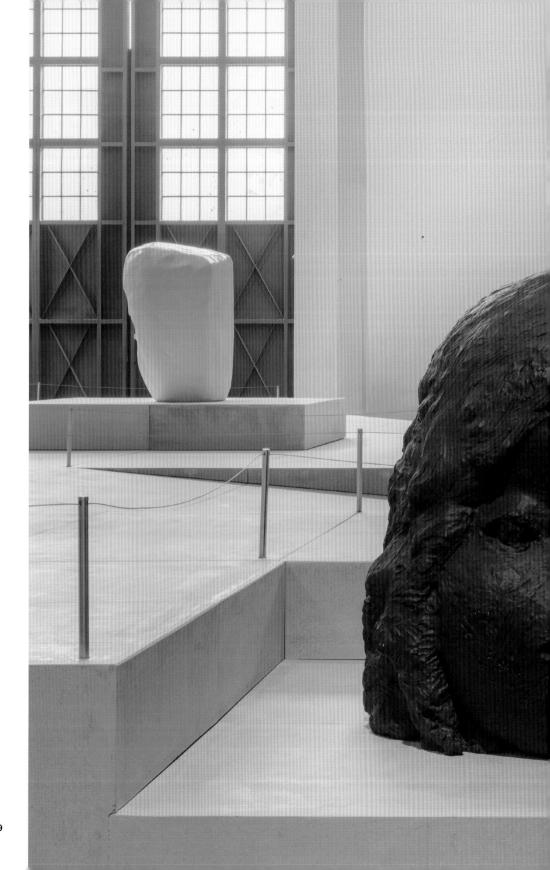

展覽會圖注

「無論是好還是壞」，豐田市美術館
第235頁：《點燃心火》（Light My Fire），2001
第236頁：《不行就是不行》（No Means No），2014
第237頁：《家園》（HOME），2017
第240-241頁：《等不及夜幕降臨》（Can't Wait till the Night Comes），2012
All Photos by Keizo Kioku, Courtesy of Toyota Municipal Museum of Art

「思考者」，紐約佩斯畫廊
第243頁：《午夜真相》（Midnight Truth），2017
第245頁：《森之子／思考者》（Miss Forest / Thinker），2016
第246-247頁（左起）：《愛與和平》（Love & Peace），2016；
《溫柔歲月》（Tender Years），2016；《救贖之歌II》（Redemption Song II）2016；
《你的孩子都會變成老人》（deine Kinder alle Gruftis werden），2016；《午夜婦人》（Midnight Lady）2017；
《在護士身邊》（bei der Krankenschwester sein），2016；《如果孩子們聯合起來》（If the Kids Are United），2016；
《你見過雨嗎？》（Have You Ever Seen the Rain?），2016；《狂野》（WILD ONE），2016；
《煽情傻瓜》（Melodramatic Fools），2016；《我的雙手生而強壯》（My Hand Was Made Strong），2016；
All photos by Kerry Ryan McFate, Courtesy Pace Gallery

「素描：1988-2018 過去的三十年」，Kaikai Kiki 畫廊
All photos by Yuki Morishima, Courtesy Kaikai Kiki Gallery / Kaikai Kiki Co., Ltd.

「陶藝作品以及　」，香港佩斯畫廊
第259頁：《頭 2》（Head 2），2018
第260-261頁（左起）：《再也不再》（Anymore for Anymore），2018；《梨子小姐》（Miss Pear），2018
第262-263頁（左起）：《再也不再》（Anymore for Anymore），2018；《比昨日年輕》（Younger than Yesterday），2018
第264-265頁（左起）：《再也不再》（Anymore for Anymore），2018；《比昨日年輕》（Younger than Yesterday），2018
All photos by Wang Xiang, Courtesy Pace Gallery

「但願循環永不停止」，代官山影像博覽會
All photos by Kenji Takahashi，Courtesy of FAPA

「奈良美智」，LACMA洛杉磯郡立美術館
第273-285頁，第298-299頁 展間風景
第286-289頁，第290-295頁《我的素描房間》（My Drawing Room），2008，內部空間照
第296頁《森之子》（Miss Forest），2010
art © Yoshitomo Nara, photo © Museum Associates/ LACMA

第301-310頁「奈良美智」，余德耀美術館展覽現場，2022
Photo by JJYPHOTO

藝知識

奈良美智：始於空無一物的世界

作者　　　奈良美智
主編　　　王筱玲
全書設計　mollychang.cagw.
校對　　　王淑儀
採訪　　　美帆
翻譯　　　褚炫初（p.13-34），袁璟、唐詩（「訪談」、「展覽」）
年表製作　Frances Wang

※ 本書譯文由上海浦睿文化授權使用

發行人　　　江明玉
出版、發行　大鴻藝術股份有限公司　大藝出版
　　　　　　台北市大同區南京西路 62 號 15F-6
　　　　　　電話：（02）2559-0510　傳真：（02）2559-0502
　　　　　　E-mail：hcspress＠gmail.com
總經銷　　　高寶書版集團
　　　　　　台北市 114 內湖區洲子街 88 號 3F
　　　　　　電話：（02）2799-2788　傳真：（02）2799-0909
印刷　　　　卡騰印刷
初版一刷　　2023 年 4 月

定價／新臺幣 680 元
版權所有，翻印必究

最新大藝出版書籍相關訊息與意見流通，請加入 Facebook 粉絲頁
http://www.facebook.com/abigartpress

國家圖書館出版品預行編目（CIP）資料
奈良美智：始於空無一物的世界／奈良美智作.
-- 初版. -- 臺北市：大鴻藝術股份有限公司, 2023.04
312 面；17×23 公分. --（藝知識；13）
ISBN 978-986-96270-5-4(平裝)
1.CST: 奈良美智 2.CST: 藝術家 3.CST: 傳記 4.CST: 日本
909.931　112003793